影音示範

隨掃即看

U0037919

流行鋼琴
自學秘笈

POP PIANO SECRETS

招敏慧　編著

輕鬆自學，由淺入深。
從彈奏手法到編曲概念，全面剖析，重點攻略。
適合入門或進階者自學研習之用，
亦可作為鋼琴教師之常規教材或參考書籍

目錄

Contents

單元3 古典分享

單元4 手指強健秘笈

目錄

 影音使用說明

本公司鑒於數位學習的靈活使用趨勢，提供讀者更輕鬆便利之學習體驗，欲觀看教學示範影片，請參照以下使用方法：

示範影片以 QR Code 連結影音串流平台（麥書文化官方 YouTube 頻道）學習者可利用行動裝置掃描書中 QR Code，即可立即觀看所對應之彈奏示範。另可掃描右方 QR Code，連結至示範影片之播放清單。

示範影音播放清單

序

Introduction

在從事音樂教學工作多年後，我更能深深的體會到，學習鋼琴一定要學得快樂。可以彈自己喜愛的歌曲，多麼開心呀！

其實除了古典樂之外，相信有很多人都愛聽一些其他的音樂類型，例如時下的流行樂、爵士樂…等等。除了愛聽，你們可能還會想要把歌曲彈奏出來吧！所以我希望藉由編寫這本教材，使你們除了可以更容易學會彈奏出一些自己所愛的歌曲以外，更可以利用所學到的編曲觀念，任意的把自己喜歡的歌曲改變成演奏曲，甚至是自彈自唱的伴奏，達到真正的學以致用。

這本書容易明白、容易學習，最適合讀者自己自學或是作為老師上課的輔助教材。在內容上會由淺入深，一步一步的教大家怎樣去彈奏各種節奏和各種類型的音樂，甚至教你如何編寫出各式各樣的鋼琴譜。書中共分為五個部分，包括：基礎樂理、節奏曲風分析、自彈自唱、古典分享、手指強健秘笈、右手旋律變化以及好歌推薦（請參考內容簡介）。

如果你在使用這本書以後有任何問題或建議，歡迎隨時來信或來電。

最後，我希望大家都能跟我一樣，隨心所欲的彈奏出心中所想彈的音樂，好好享受音樂的樂趣吧！

招敏慧
2022.6.30
poppianosecrets@gmail.com

內容簡介

Prospectus

單元 1 - 基礎樂理

這個單元內容包括不同類型的鋼琴介紹、彈奏時的姿勢、音符與彈奏記號的運用、五線譜與簡譜的介紹以及和弦的介紹。

單元 2 - 節奏全攻略

隨著不同的年代與背景，產生了很多不同的音樂類型，如：古典樂、民謠、流行樂、搖滾樂、爵士樂、拉丁樂、舞曲…等等。當中它們所用到的節奏型態也各有特色，如：Waltz、Slow Soul、Slow Rock、Tango、Rhumba、Cha Cha、Disco、Bossa Nova…等等。這些節奏型態都會在這個單元逐一為大家介紹。

單元 3 - 古典分享

古典音樂常出現在電視、電影或廣告中，在這個單元為大家挑選了一首在電影出現的樂曲。

單元 4 - 手指強健秘笈

在這個單元裡，提供了幾個可以增加手指靈活度的練習。這些練習除了可以作為階段性的鍛鍊，也很適合在日後當作例行性的暖指運動。

單元 5 - 自彈自唱

常常看到很多歌手自彈自唱，看起來好像彈得很簡單，但不知道為什麼自己就是不會彈或彈得不像？

沒關係，在本單元我會為大家示範一些較常用到的伴奏手法，由淺入深的，讓你也來親身體驗一下自彈自唱的樂趣吧！

單元 6 - 右手旋律的變化

告訴你們如何在旋律的單音上面，再多加一些音符，使旋律的表情變得更豐富。

單元 7 - 綜合練習

綜合以上所學習過的節奏型態，混合使用於同一首歌曲中。

單元 8 - 好歌推薦

在這個單元裡面，收錄了一些流行歌曲，以及一些經典名曲，希望你們喜歡。

基礎樂理

01 各式鋼琴及電子琴的介紹

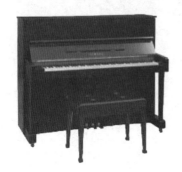

直立式鋼琴 （Upright Piano）

每一根琴弦是以上下垂直的方向拉弦，而琴槌從琴弦正前方擊弦。

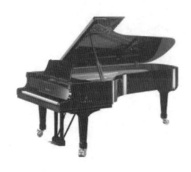

平台式鋼琴 （Grand Piano）

琴弦是以水平的方向拉弦，而琴槌從琴弦下方向上擊弦。

靜音直立式鋼琴 （Silent Piano）

中央踏板靜音裝置，只要把中央踏板踩下，便可使琴音消失，戴上耳機，調至合適的音量，你就可以安靜的彈奏練習，不怕吵到別人。

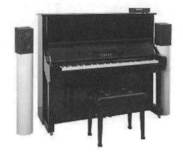

自動直立式鋼琴 （Ensemble Piano）

透過Disk Controller與琴內感應器，以數位傳輸方式驅動整台鋼琴，產生自動演奏的效果。而且還有錄音功能，可把自己彈奏的東西錄下來。

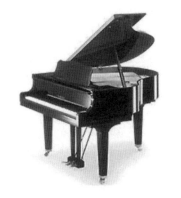

自動平台式鋼琴 （Playback Grand Piano）

有自動演奏功能，可直接連接到電腦，透過電腦自行編輯音樂或利用其他軟體打印樂譜。

電子琴 （Electric Piano）

利用上鍵盤、下鍵盤、腳鍵盤來主導不同的音色與音域。可作出不同音色、節奏的搭配，使音色、節奏千變萬化，像獨自一人操控整個管弦樂團般演奏。

直立式數位鋼琴 （Digital Piano）

內建多種不同的音色、節奏及伴奏，還有多首世界名曲及自演奏功能，可直接連接電腦作音樂編輯的製作。

平台式數位鋼琴 （Digital Grand Piano）

外型仿照平台式鋼琴，但具備數位鋼琴之功能。

手提電子琴 （Keyboard）

有49鍵、61鍵、還有76跟88鍵的。內建不同音色、節奏及多首世界名曲。

02 如何選擇合適的琴

《考量要點》

1. **需　求**：考慮自己是否需要用到一些特定的功能，如音色變化、內建節奏、伴奏功能、音樂編輯功能等等。
2. **機動性**：考慮自己是否會需要經常攜帶外出使用。
3. **音　量**：考慮自己使用時是否會因為琴聲音量過大而影響到鄰居。
4. **空　間**：考慮自己是否有足夠空間放置欲購買的琴。
5. **觸　感**：不同類型或同類型琴種之間，琴鍵重量皆有所差異，可依個人對觸鍵的偏好而做選擇。

《價格的比較》

電子琴：手提式約2千～2萬。
　　　　　專業級約6萬～20萬。
電鋼琴：約3萬～10幾萬。
鋼　琴：新琴約6萬～20萬以上。
　　　　　二手琴約10萬以下。

《優點的比較》

電子琴：內建多種音色、音效與節奏功能。一些高等級的電子琴更有強大的編輯與擴充功能。此外可佩戴耳機或外接擴大機（Keyboard Amp），在自家練習或出外表演都適用。
電鋼琴：琴身較小較輕，又可外接耳機使用，可解決空間與音量的問題。外型規格與觸鍵較接近真正的鋼琴。
鋼　琴：最正統，最能表現演奏技巧。

彈奏時的姿勢－坐姿、距離、手勢

坐姿：椅子坐一半，上半身要挺直坐在鋼琴前中央位置，雙腳分開平放在地上。

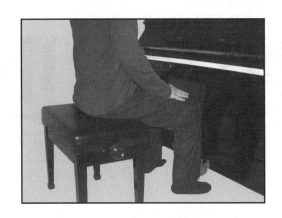

距離：身體距離琴鍵最前端，約指尖至手肘的長度，手肘要剛好在腰的位置。

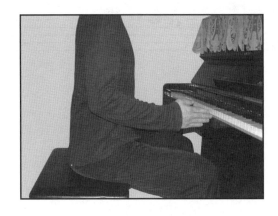

手勢：有如輕輕握住一顆球在手中。

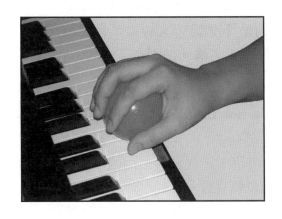

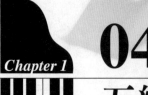

五線譜、音名、唱名、簡譜的分別

五線譜與鋼琴相對的位置

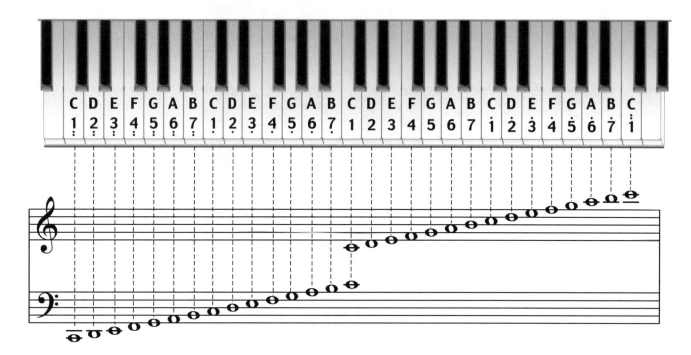

𝄞 **高音譜號（G譜號）**：通常用右手彈奏。

𝄢 **低音譜號（F譜號）**：通常用左手彈奏。

音名、唱名、簡譜的分別

1. **音名**：亦即 **ABCDEFG** 七個英文字母，用以命名音樂上所使用的音調。
 音名是絕對的、固定的，不管討論的是什麼調（Key），音調所對應的名稱永遠不會改變，就如鋼琴上某一鍵的音調與名稱，是固定不變的。

2. **唱名**：也就是大家最常聽到的 **Do Re Mi Fa Sol La Si** 當你要把音調唱出來時，便會使用到唱名。
 唱名並非固定的，因為它會隨歌曲不同的調（Key）而改變位置。如：C大調時，Do的位置在C；G大調時，Do的位置在G。

3. 簡譜：1 2 3 4 5 6 7 與唱名相對應。

它跟唱名一樣，並非固定的，會因不同調而改變。 而在高八度時，我們需要在數字上加一點，而低八度時，則在數字下面加一點。

音名：	A	B	C	D	E	F	G	A	B	C	D	E
簡譜：	6̣	7̣	1	2	3	4	5	6	7	1̇	2̇	3̇
唱名：	La	Si	Do	Re	Mi	Fa	Sol	La	Si	Do	Re	Mi

※若遇到小調時，簡譜即以其關係大調之簡譜表示。你可以參考後面第212、226、232頁的「關係大小調對應圖」。

Chapter 1
05
本書使用符號與解說

《在樂譜上常出現的記號》

𝄞	高音譜號（G譜號）
𝄢	低音譜號（F譜號）
R.H.	Right Hand 右手
L.H.	Left Hand 左手
\| \|	小節線 (bar line)
‖ ‖	樂句線 (double bar line)
‖	歌曲結束線 (thin/thick bar line)
‖: :‖	反覆記號 (Repeat)
D.C.	從頭彈起 (Dal Capo)
𝄋 / D.S.	從 𝄋 處再彈奏一次 (Dal Segno)
⊕ / Coda	跳至下一個 Coda 彈奏至結束 (Coda)
Fine	彈奏結束記號
1.	反覆至第一次
2.	反覆至第二次
rit.	漸慢
⌒	延長記號
N.C.	No Chord 無和弦伴奏

06

反覆記號的運用

在歌曲當中，主歌/(題)部分通常都會一再出現，為了避免相同的部分反覆出現，使樂譜譜面更加清晰，所以會去使用反覆記號。

1.反覆記號‖ ‖**出現時，表示此部份需要重覆再彈奏一次。**

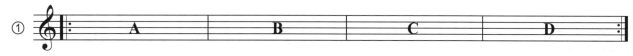

①
（彈奏順序：A→B→C→D→A→B→C→D）

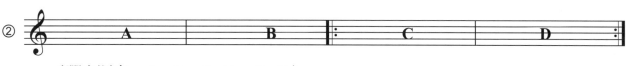

②
（彈奏順序：A→B→C→D→C→D）

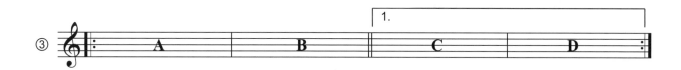

③

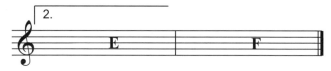

（彈奏順序：A→B→C→D→A→B→E→F）

2. *D.C.*是從頭彈起的意思，直到 *Fine* 或 ⌢ 最後結束。

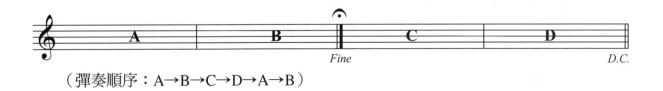

（彈奏順序：A→B→C→D→A→B）

3. *D.S.*是從 𝄋 彈起，彈奏到 *Fine* 記號結束。

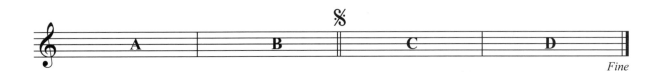

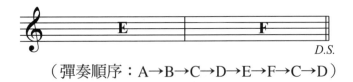

（彈奏順序：A→B→C→D→E→F→C→D）

4. *Coda* 也可以用 ⊕ 記號表示，*D.C.*出現需要從頭彈起，直到 ⊕ 記號出現時，直接跳到下一個 ⊕ 記號彈奏至結束。

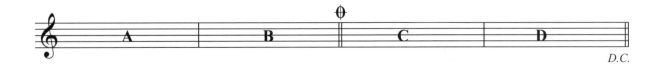

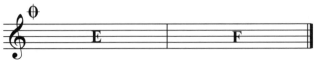

（彈奏順序：A→B→C→D→A→B→E→F）

07

音符與休止符號

音符(Note)	名稱(Name)	休止符(Rest)	名稱(Name)
𝅝	全音符（4拍）	▬	全音休止符（4拍）
𝅗𝅥	二分音符（2拍）	▬	二分休止符（2拍）
♩	四分音符（1拍）	𝄽	四分休止符（1拍）
♪	八分音符（1/2拍）	𝄾	八分休止符（1/2拍）
𝅘𝅥𝅯	十六分音符（1/4拍）	𝄿	十六分休止符（1/4拍）
𝅘𝅥𝅰	三十二分音符（1/8拍）	𝅀	三十二分休止符（1/8拍）

由於音符要表達音高，因此圓點在五線譜上的所在位置會隨著音高不同而有所改變；但是休止符因為並無音高，因此在五線譜上的位置是固定的。

不同的音符代表在一個小節中所佔據的空間。例如，全音符是佔據整個小節，這也是為什麼會命名為全音符。二分音符是佔據二分之一個小節，而四分音符則佔據四分之一個小節，以此類推。

　　以下以4/4拍為例，不同的音符在一個小節中的佔據的空間。

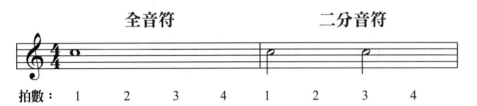

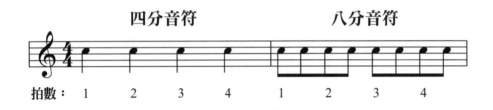

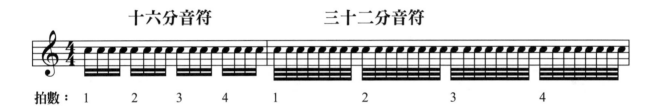

【音符之間的關係】

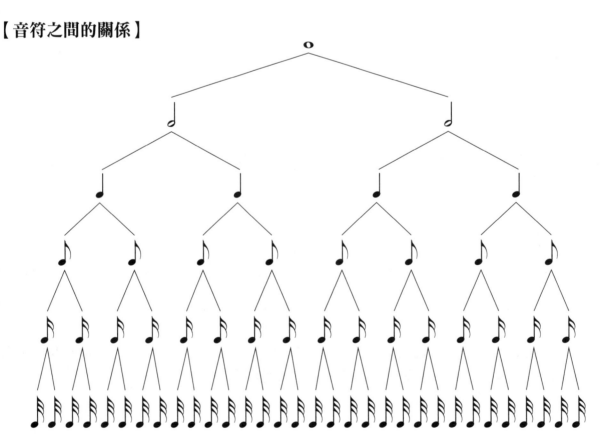

附點音符與休止符號

在音符頭的右側加上一小圓點 ♩，以表示增加其音符拍長的2分之1（一半）。
舉例來說，附點二分音符 ♩ 即為二分音符（2拍）再增加其一半，即四分音符（1拍），
所以附點二分音符的總長度為：2拍加上1拍等於3拍。

附點二分音符	附點二分休止符
♩. = ♩ + ♩	▬· = ▬ + 𝄾

附點四分音符	附點四分休止符
♩. = ♩ + ♪	𝄽· = 𝄽 + 𝄾

附點八分音符	附點八分休止符
♪. = ♪ + ♬	𝄾· = 𝄾 + 𝄿

附點十六分音符	附點十六分休止符
♬. = ♪ + ♬	𝄿· = 𝄿 + 𝅀

09

拍號

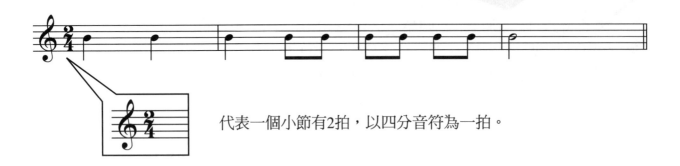

代表一個小節有2拍,以四分音符為一拍。

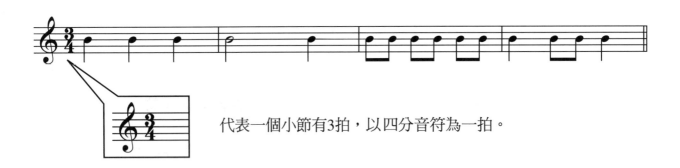

代表一個小節有3拍,以四分音符為一拍。

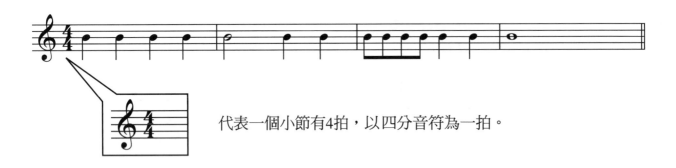

代表一個小節有4拍,以四分音符為一拍。

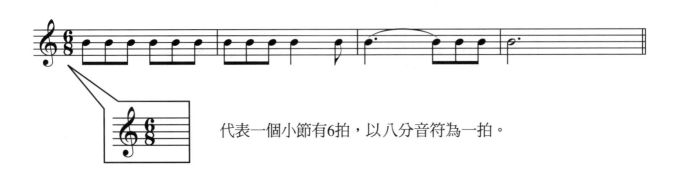

代表一個小節有6拍,以八分音符為一拍。

連音符號

把某音符的一定音長等分成三或以上的任意數，並連在一起，如三連音、四連音、五連音…，此稱為**連音符號**。

至於用來分割的記號：

三連音

五連音

六連音

七連音

11

連結線、圓滑線

連結線

　　連結線又稱為延長線。通常出現在小節與小節之間，或拍與拍之間，用以表達彈奏音之延長。

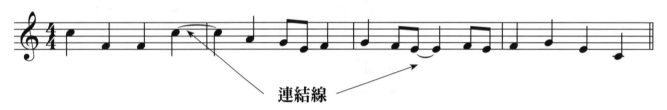

連結線

　　當遇到連結線出現時，只需要彈奏第一個音，然後讓聲音延續至第二個音之後。換句話說，連結線的彈奏音長短等於二個音的總和。

圓滑線

　　音與音之間沒有空隙，且圓滑持續加以演奏的，稱為 **圓滑奏**（Legato）；而指示這種奏法所用的弧線，就稱為 **圓滑線**。

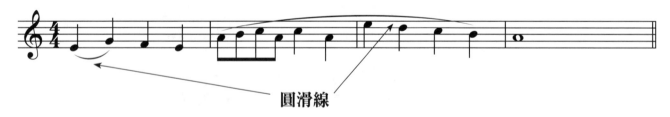

圓滑線

圓滑線除了指示圓滑奏法外，同時也表示一個持續的旋律和一個樂句。

如何看簡譜

　　或許你從小就學習古典鋼琴，無論彈奏古典或流行歌曲時都是看著五線譜去彈奏，如果要你看簡譜去彈奏，可能會覺得不太習慣，甚至覺得這根本就是不可能的任務。或許你是從來都沒有學過鋼琴，可能會想學一些自己喜歡的流行歌，一提到看五線譜，你就會怕怕了……。

　　其實簡譜比五線譜容易多了，簡譜只以數字1～7來表示，再來就是在數字上方或下方加上圓點來分別它的位置高低。

往上方向 →

比中央**C～B（1～7）**高一個八度時，需要在數字頭上加上一個圓點（i）；再上去高兩個八度音時，則在數字頭上加上兩個圓點（i）；依此類推。

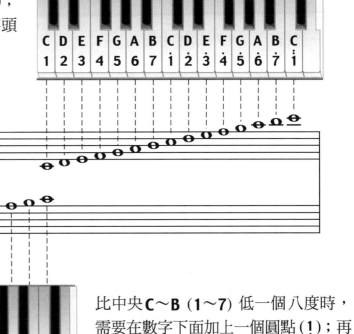

比中央**C～B（1～7）**低一個八度時，需要在數字下面加上一個圓點（1）；再下去低兩個八度音時，則在數字下面加上兩個圓點（1）；依此類推。

← 往下方向

　　是不是很簡單，那現在繼續去看看不同拍數的音符在簡譜是怎樣呈現吧！

13

節拍在簡譜如何呈現

因為這本教材是以簡譜為主，所以你們要先知道不同的節拍在簡譜上的寫法。

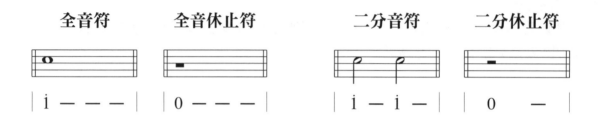

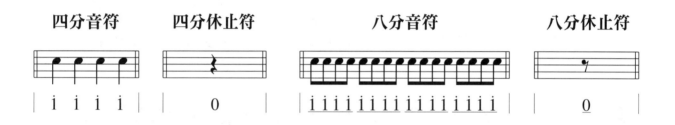

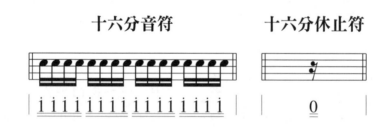

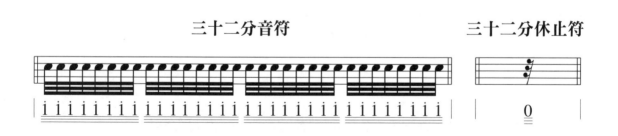

附點二分音符 **附點二分休止符** **附點四分音符** **附點四分休止符**

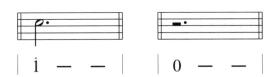 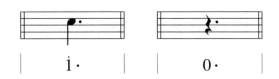

| i — — | 0 — — | i · | 0 · |

附點八分音符 **附點八分休止符** **附點十六分音符 附點十六分休止符**

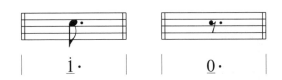

| i· | 0· | i· | 0· |

常見的節拍組合及寫法（以一小節4拍為例）：

| 7 7 5 5 5 — | | 5 33 4321 | | 1 — — 56 |

| 135 153 135 153 | | 0 — — 51 | | 3 1 3 1 4 1 3 1 |

| 0 6533 2221· | | 0· 3 5 5 7 7 | | 7 — — 45434 |

Chapter 1

14
升降記號與鍵盤的關係

升記號（♯）

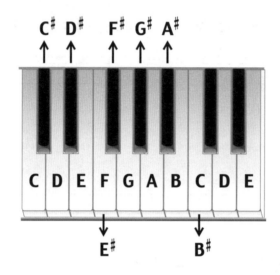

升記號（♯）出現時，要往右邊上升半個音。

降記號（♭）

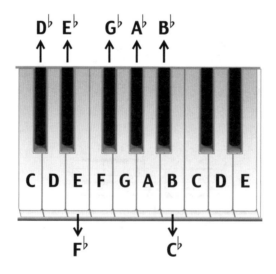

降記號（♭）出現時，要往左邊下降半個音。

※ **臨時記號**只會在同一個小節裡面生效。在同一小節裡，若後面出現相同音高，則為有效。

1. 臨時升記號 ♯（Sharp）

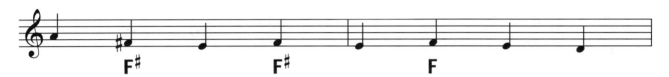

　　在第一小節中第二個音**F**加了一個**臨時升記號**，所以要彈奏**F♯**，因為臨時記號是在同一小節內生效，所以第四個音的**F**也是要彈奏**F♯**。

　　到了第二小節，前一個小節的臨時升記號便無效，因此在此小節的第二個音出現的**F**，並沒有看到臨時升記號，所以不用彈奏升記號。

2. 臨時降記號 ♭（Flat）

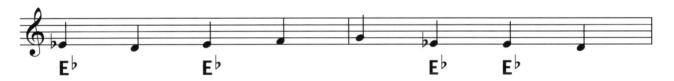

　　不管是**臨時升記號**或**降記號**都是一樣的做法。所以在第一個小節第一個音**E**加了降記號，因為臨時降記號在同一小節內生效，所以在第三個音的**E**也一樣需要彈奏為**E♭**。

3. 臨時還原符號 ♮（Natural）

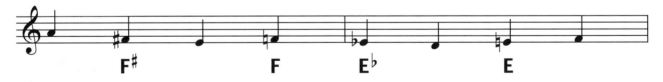

　　以上面的例子已說明，當臨時升或降記號出現時，在同一小節內相同的音都生效，但當還原符號（♮）出現時，原本需要彈升記號（♯）或降記號（♭）的音，都需要還原彈回本音。

$$F^\sharp \rightarrow F^\natural = F \qquad\qquad E^\flat \rightarrow E^\natural = E$$

16
同音異名

同音異名

是指音符在相同的音高，但音名卻不同。

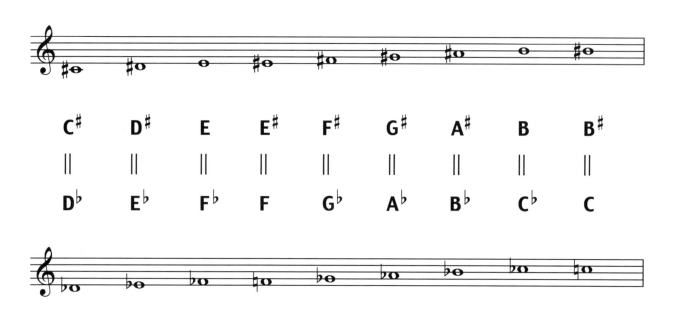

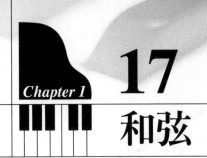

17
和弦

Q：什麼是音程？

A：是用來描述兩個音調之間的音高差距。通常以較低音階者作為基準音（根音Root），以「度」命名。例如：以C為根音，D即C之二度音，E為C之三度音……以此類推。

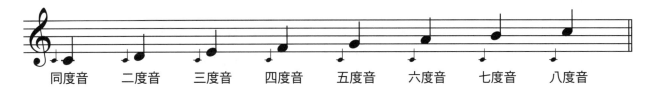

同度音　　二度音　　三度音　　四度音　　五度音　　六度音　　七度音　　八度音

Q：什麼叫和弦？

A：和弦是由三個或以上不同的音所組成的。

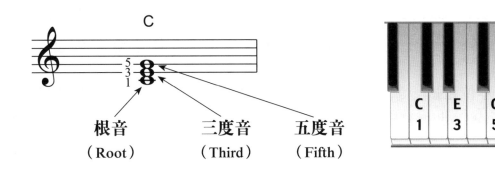

根音　　　　三度音　　　五度音
（Root）　（Third）　（Fifth）

Q：什麼是分解和弦？

A：分解和弦簡單來說是把和弦音拆開來彈奏。

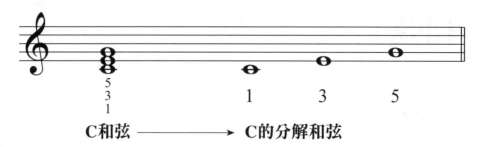

C和弦 ————————→ C的分解和弦

Q：何謂轉位和弦？

A：首先我們必須有一種觀念，就是和弦中的音能以任何順序排列組合。這樣不但可以變化出更多不同的和弦色彩，更能藉此增加和弦連接的可能。

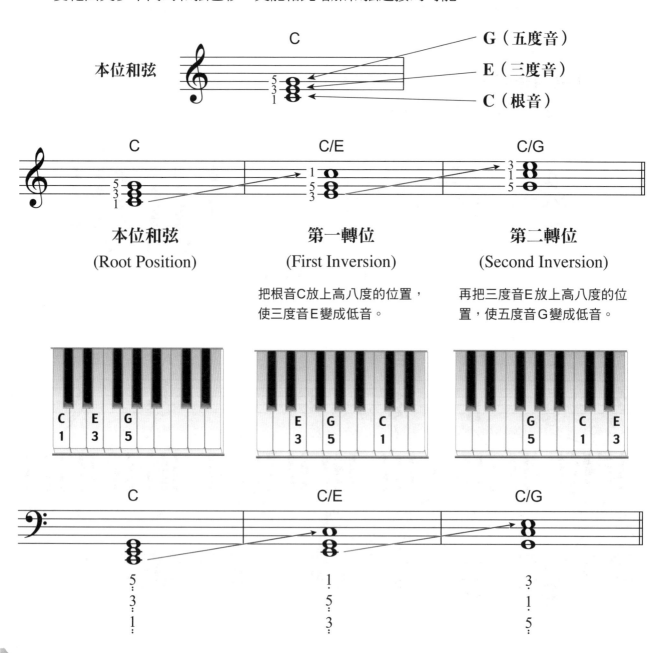

G（五度音）

E（三度音）

C（根音）

本位和弦

本位和弦	第一轉位	第二轉位
(Root Position)	(First Inversion)	(Second Inversion)
	把根音C放上高八度的位置，使三度音E變成低音。	再把三度音E放上高八度的位置，使五度音G變成低音。

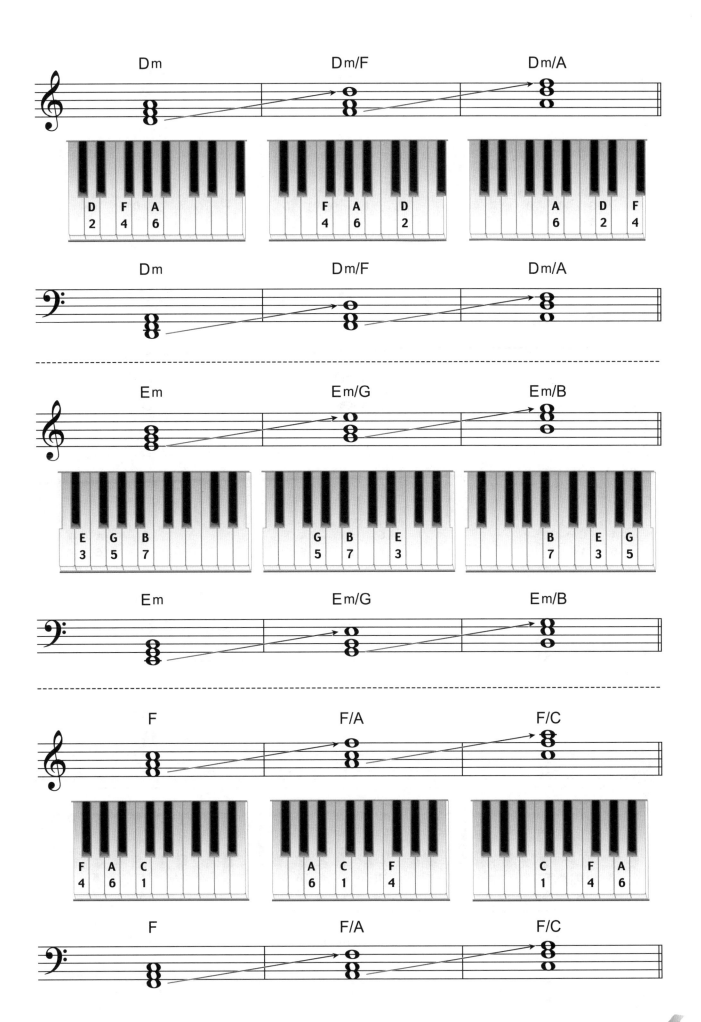

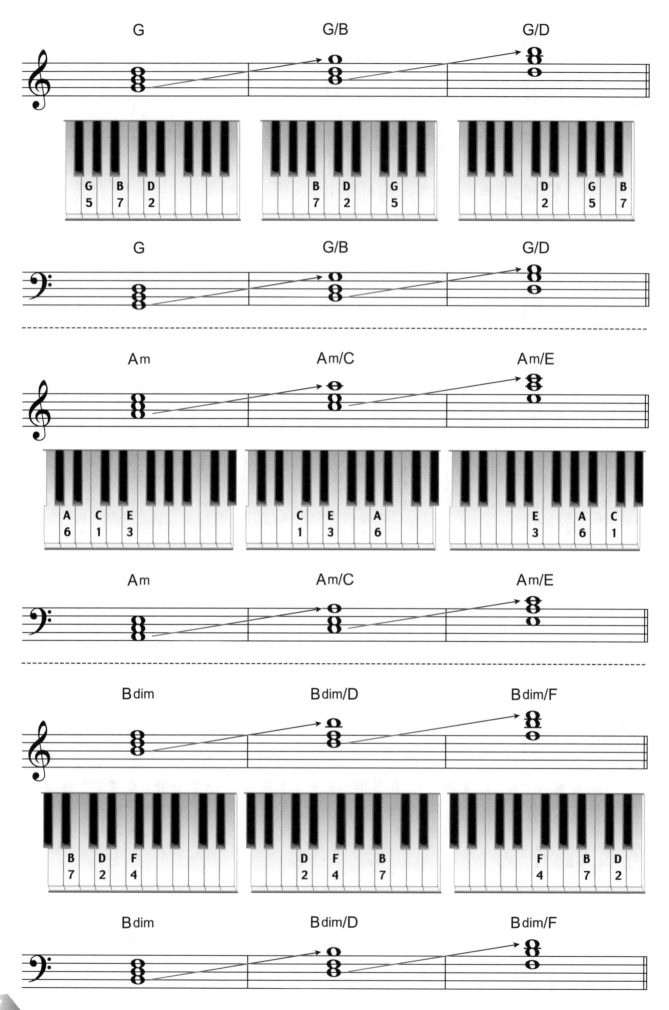

節奏
全攻略

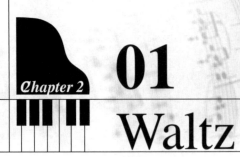

Chapter 2

01
Waltz

Waltz華爾滋起源於奧地利北部的一種農民舞。亦是十七、十八世紀很流行的社交舞，以三拍進行。

Waltz 左手伴奏型態

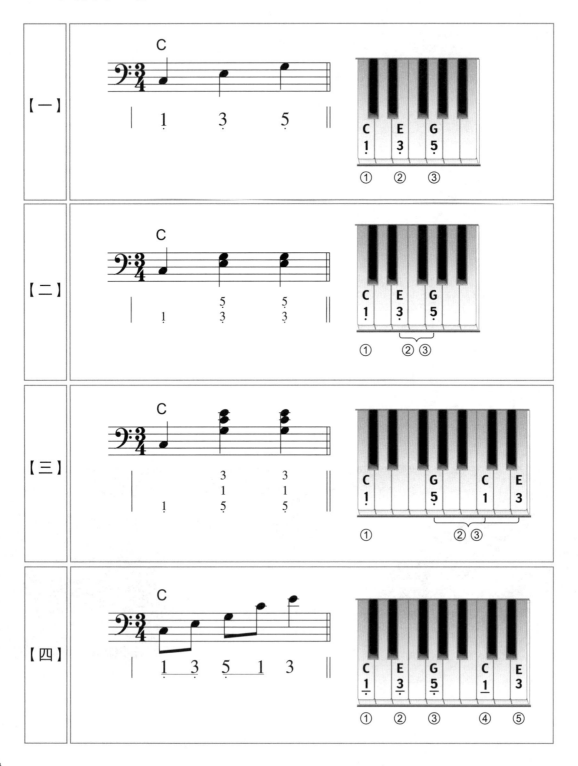

1.把一個和弦音分散來彈奏。

2.有時候不一定要順著135去彈奏。你也 可以彈成153。

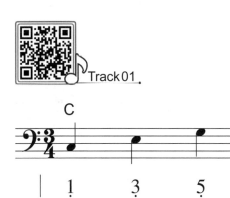

Track 01

C

1	3	5
①	②	③

Track 02

C

1	5	3
①	②	③

① ② ③

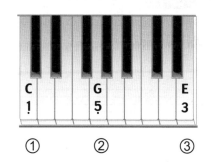

① ② ③

＊用指方面，示範影片中是用了 5、2、1，你們也可以用5、3、1， 這樣手指會比較舒服。

♪♫ 左手練習　運指：⑤ ③ ①

❶ 和弦不順序彈奏：

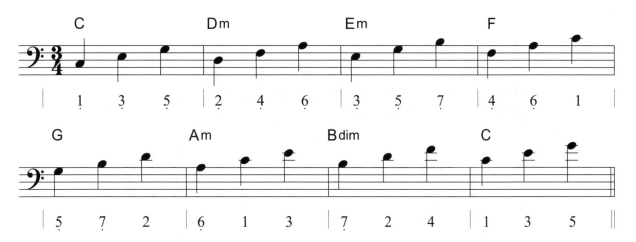

C　　　　　Dm　　　　　Em　　　　　F

1　3　5　｜　2　4　6　｜　3　5　7　｜　4　6　1

G　　　　　Am　　　　　Bdim　　　　　C

5　7　2　｜　6　1　3　｜　7　2　4　｜　1　3　5

❷ 和弦不順序彈奏：

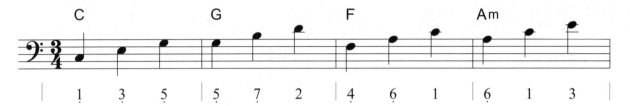

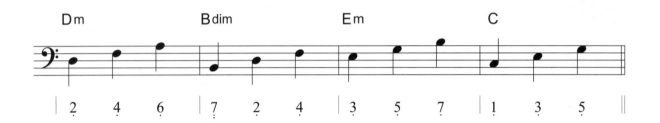

🎵🎵 示範歌曲 → Happy Birthday（生日快樂）

《歌曲中所使用的和弦》

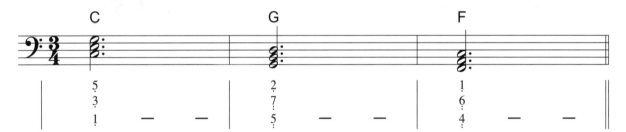

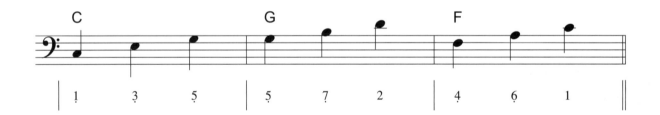

《技巧分析》

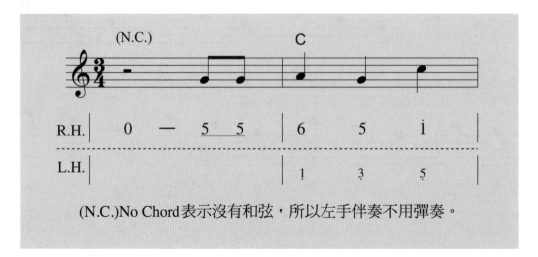

(N.C.)No Chord 表示沒有和弦，所以左手伴奏不用彈奏。

Happy Birthday

（生日快樂）

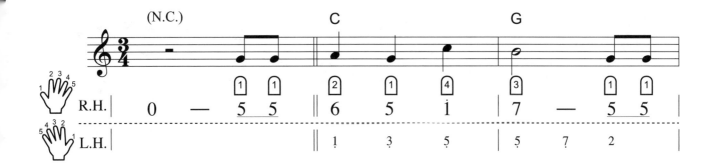

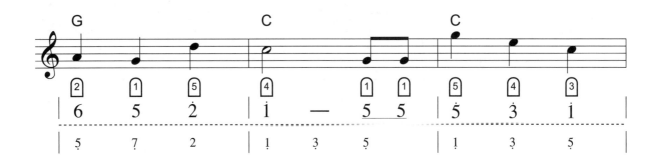

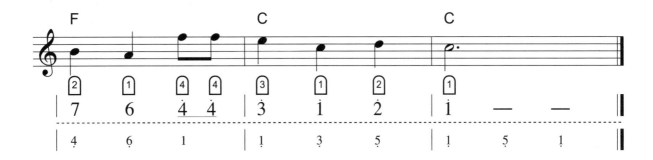

We Wish You A Merry Christmas

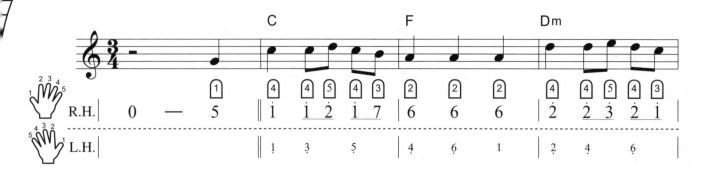

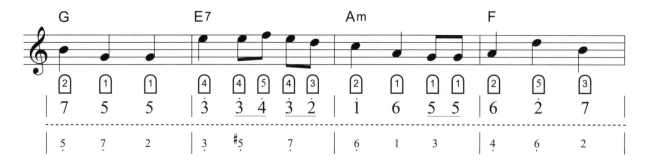

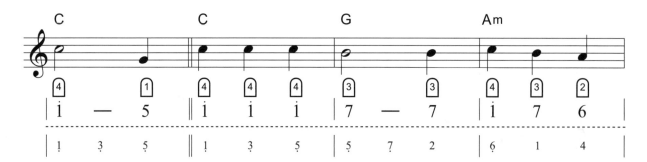

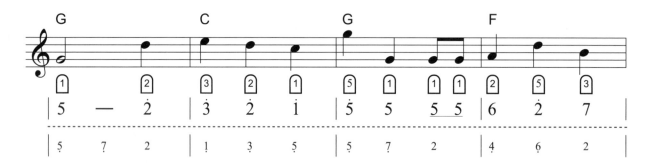

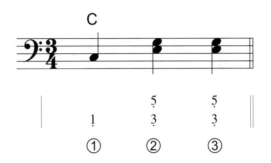

Track 03

這樣是將一個和弦音（🎵）拆開分為兩組（🎵）（🎵）去彈奏。

第①組為：根音，第②、③組為：第三音跟第五音同時彈奏。

左手運指方面：第①組的1（C）音使用第五跟手指去彈奏。第②、③組的3（E）音使用第三跟手指去彈奏；而5（G）音使用第一跟手指去彈奏。

 左手練習　運指：5 | 3 1 | 3 1 |

Track 04

❶ 和弦順序彈奏：

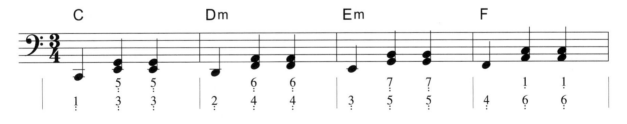

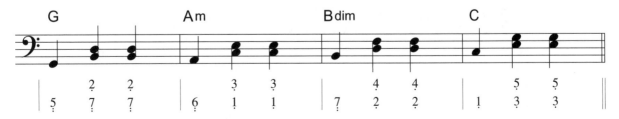

❷ 和弦不順序彈奏：

Track 05

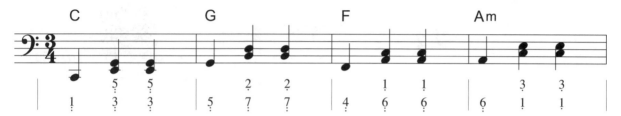

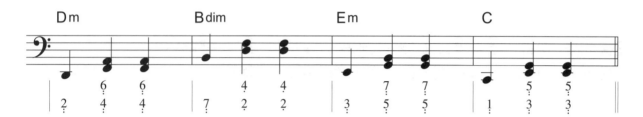

♪♪♫ 示範歌曲 → Happy Birthday（生日快樂）

《 歌曲中所使用的和弦 》

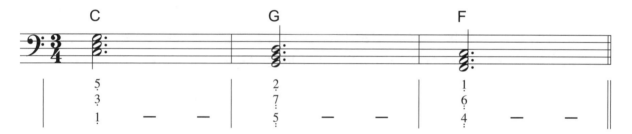

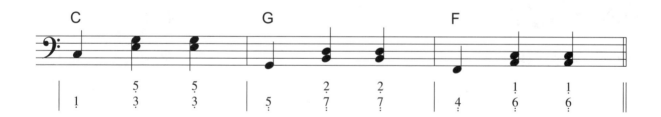

《 技巧分析 》

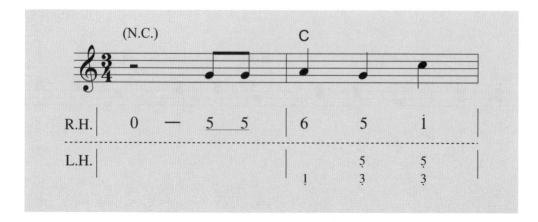

Happy Birthday

（生日快樂）

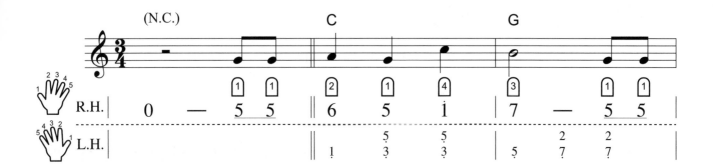

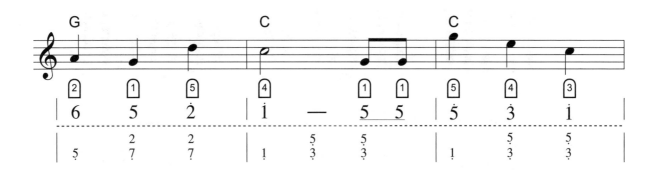

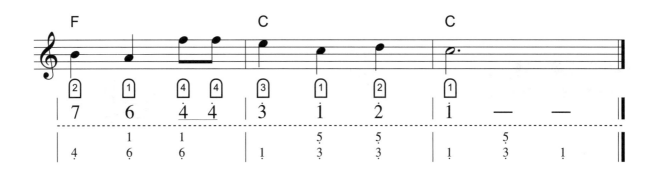

Waltz最傳統的彈奏方式，便是ＯＸＸ（碰恰恰）。在前面已經講過把一個和弦音拆開來彈奏，現在我們第一拍是彈奏**根音**，第二、三拍是彈奏**和弦音**（本位和弦音或轉位和弦音）。

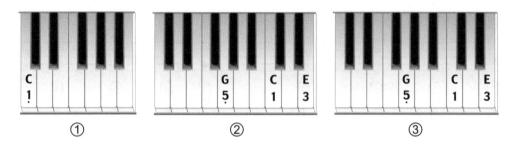

左手運指方面：第①組的1（C）音使用第五根手指去彈奏。第②、③組的5（G）音使用第五根手指去彈奏；1（C）音使用第三根手指去彈奏；而3（E）音使用第一根手指去彈奏。

❶ 和弦順序彈奏：

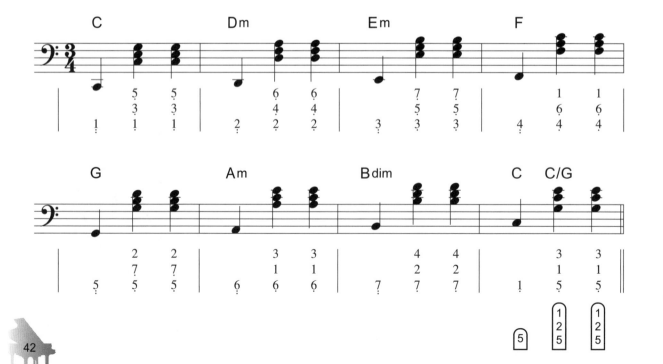

❷ 和弦不順序彈奏：

Track 08

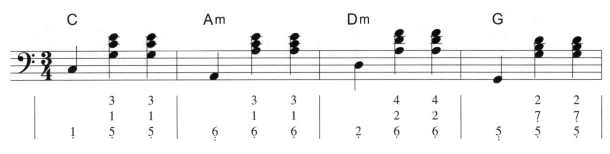

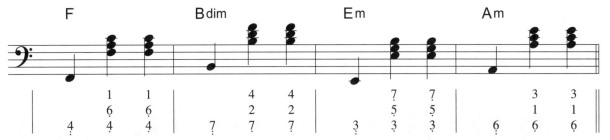

《 轉位和弦的練習 》

Track 09

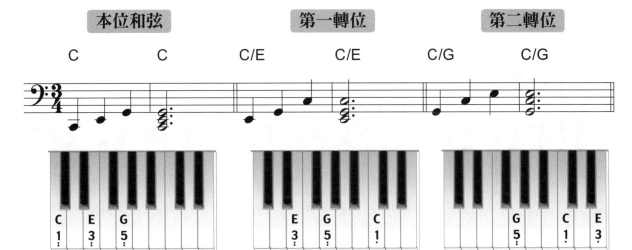

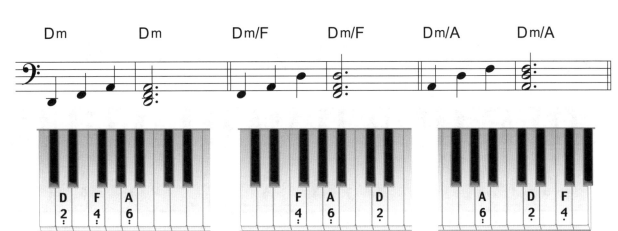

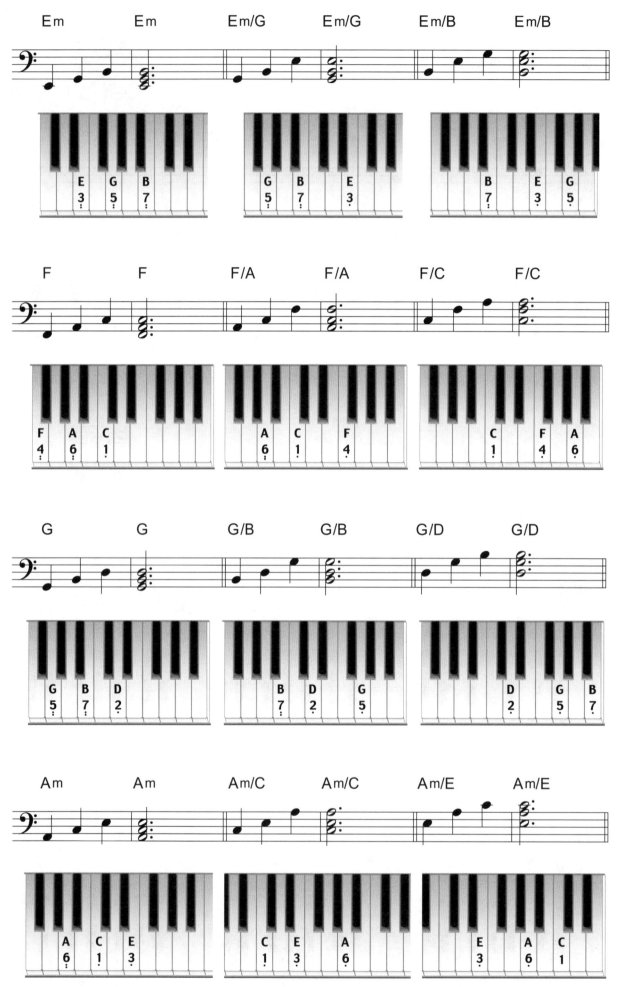

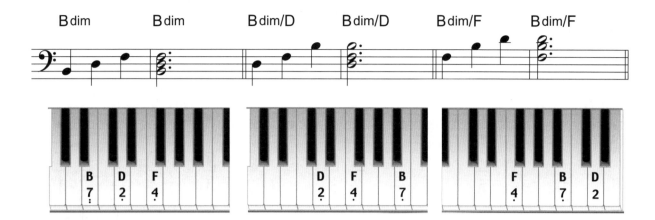

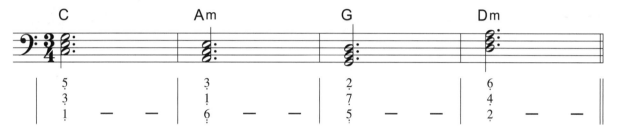

示範歌曲 → Today

《 歌曲中所使用的和弦 》

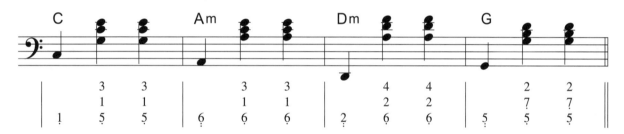

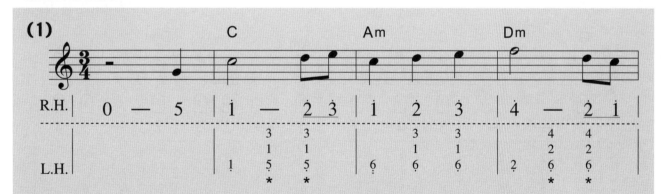

《 技巧分析 》

(1)

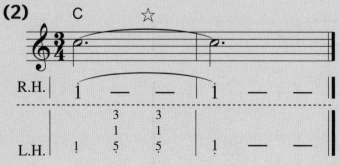

★ 在第二、第四小節，C和Dm第二、三拍的和弦音都用了**轉位和弦**。

(2)

☆下方是**連結線**，延音一直按到歌曲結束為止。另外，在最後一個小節，我們只彈奏一個根音作為結尾。

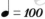

Waltz

Today

Music by Glen Campell

♩ = 100

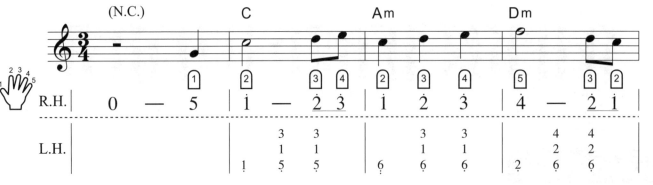

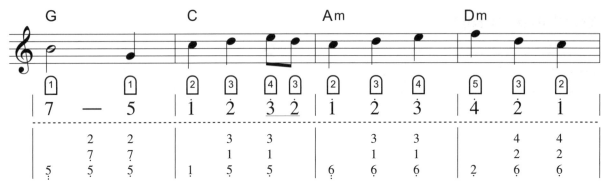

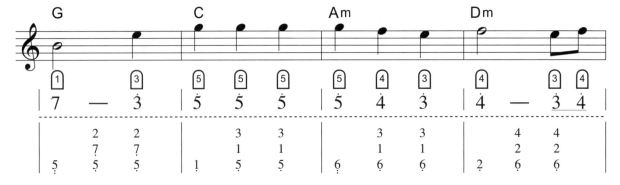

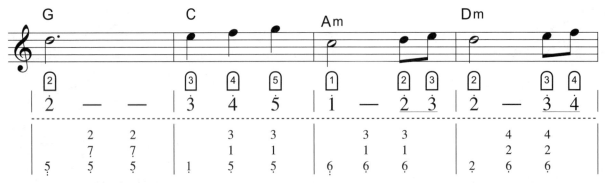

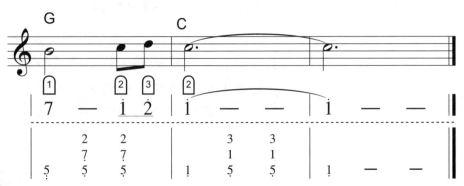

46

你也可以用不同的節拍去組合彈奏。

Track 10

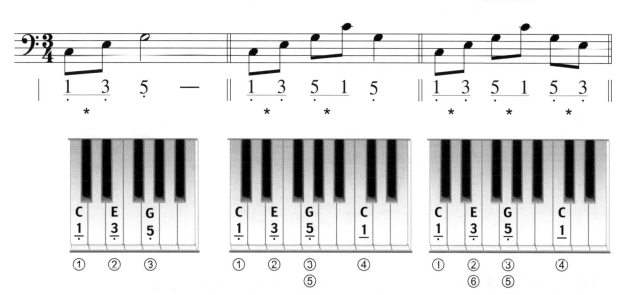

★ 這時候，一拍就要彈奏兩個音符。

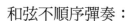
左手練習

和弦不順序彈奏：

Track 11

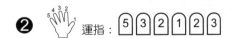 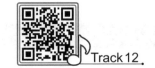

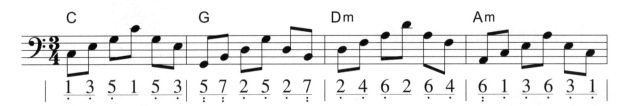

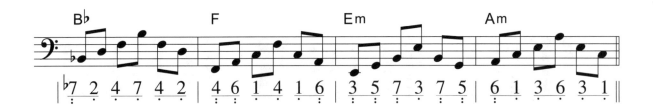

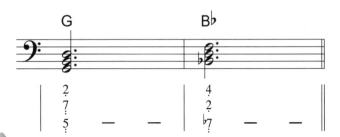 示範歌曲 → A Time For Us （電影【羅密歐與茱麗葉】插曲）

《歌曲中所使用的和弦》

《 技巧分析 》

(1)

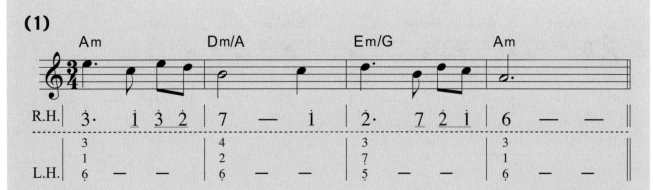

前奏左手部分，只彈奏一個和弦音，而且在第二、三個小節用了轉位和弦去彈奏，這種和弦變化的應用，不但可以把歌曲的前奏跟主歌分別出來，而且和弦轉位後，彈奏起來也方便許多，和弦與和弦之間的距離都變得更接近，手指不用移動太遠就可以輕鬆彈奏下一個和弦音了。

(2)

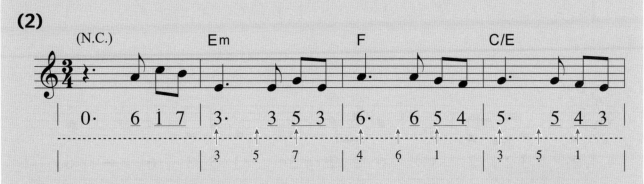

主歌部分，左手用比較簡單的三個音符去彈奏就可以了。另外，你也看到在旋律部分的音符多是由一拍半（♩.）與半拍（♪）所組成的，所以在搭配左手伴奏時要特別注意拍子。

(3)

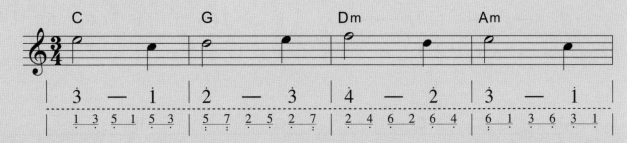

在副歌部分，左手伴奏的音變多了，因為當右手旋律的音符不多時，左手的伴奏就可以多彈奏一些音符，使歌曲聽起來較為豐富。另外記得注意彈奏時的指法。

A Time For Us

Waltz

（電影【羅密歐與茱麗葉】插曲）

Music by Nino Rota

♩ = 92

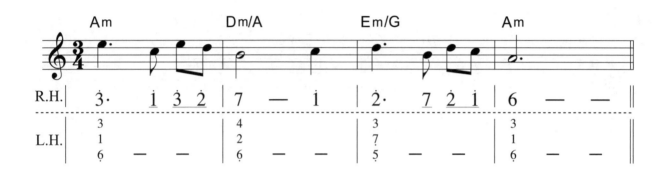

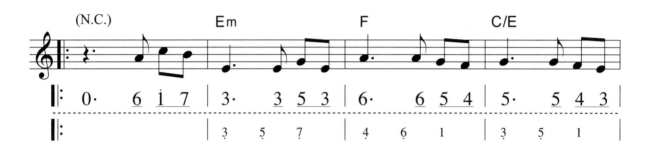

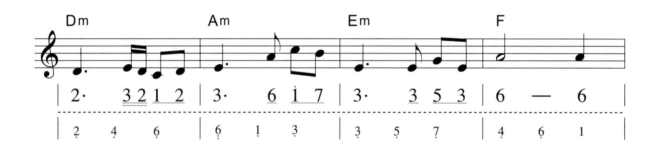

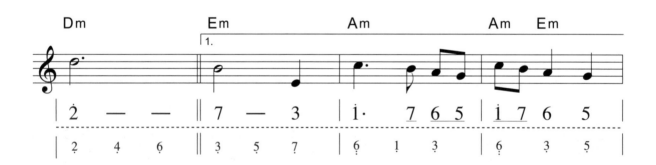

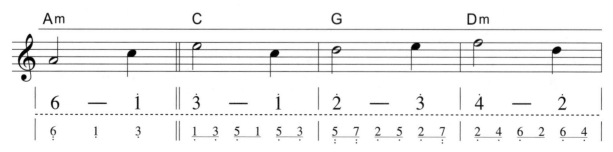

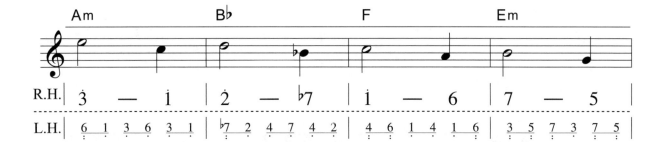

R.H. | 3̇ — 1̇ | 2̇ — ♭7̇ | 1̇ — 6 | 7 — 5 |

L.H. | 6̣ 1 3 6̣ 3 1 | ♭7̣ 2 4 7̣ 4 2 | 4̣ 6̣ 1 4 1 6̣ | 3̣ 5̣ 7̣ 3 7̣ 5̣ |

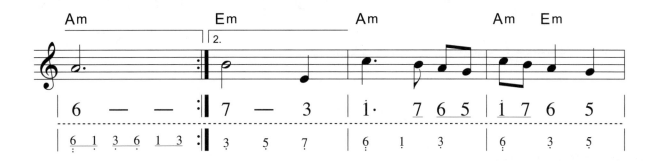

| 6̇ — — : | 7 — 3 | 1̇· 7̇ 6 5 | 1̇ 7 6 5 |

| 6̣ 1 3 6̣ 1 3 : | 3̣ 5̣ 7̣ | 6̣ 1 3 | 6̣ 3 5 |

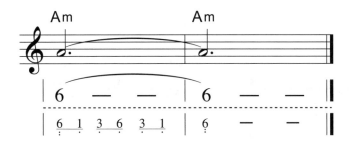

| 6̇ — — | 6̇ — — ‖

| 6̣ 1 3 6̣ 3 1 | 6̣ — — ‖

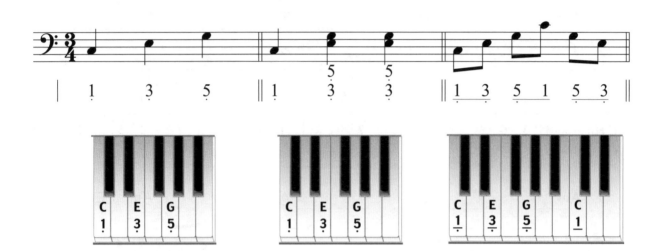

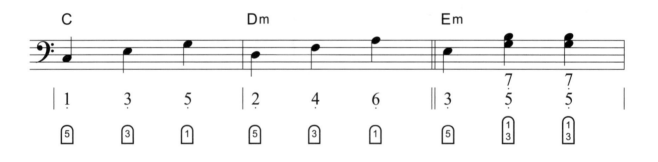

左手練習

和弦順序彈奏：

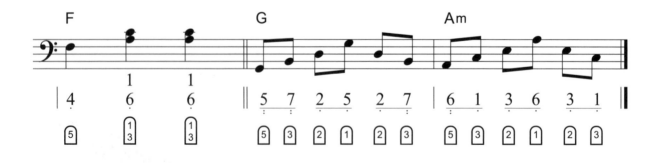

Waltz

Always With Me

曲：木村弓
詞：覺和歌子
唱：木村弓

（動畫電影【神隱少女】片尾曲）

♩ = 120

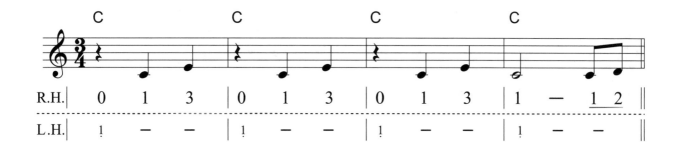

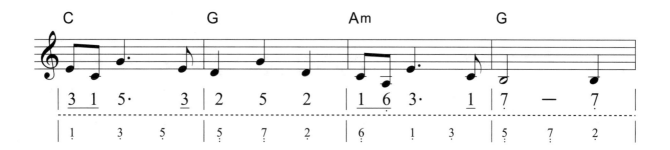

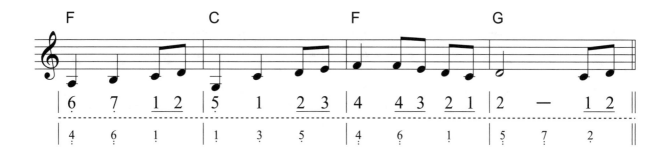

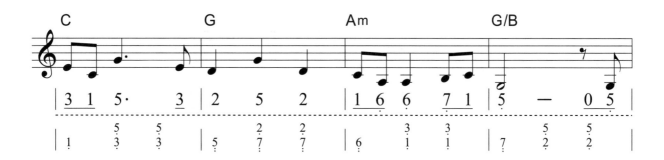

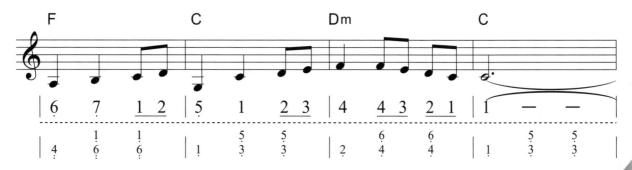

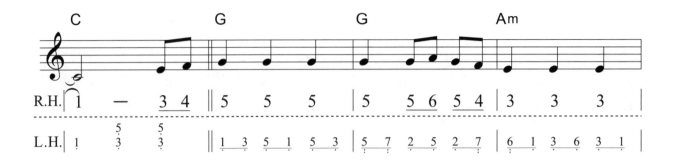

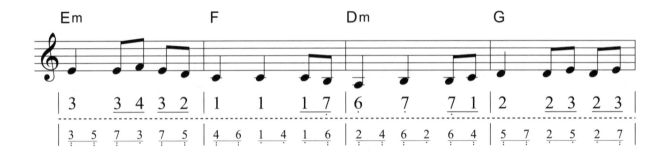

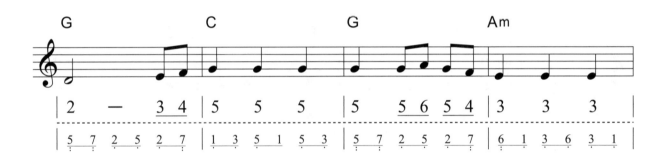

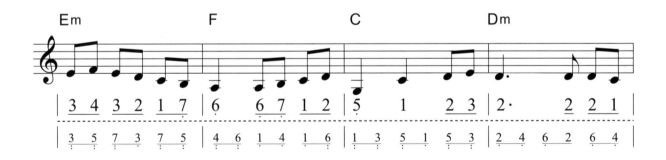

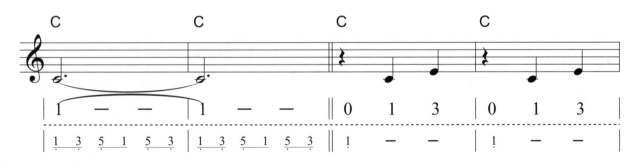

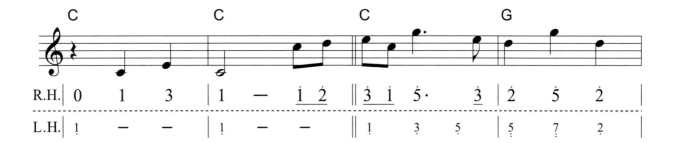

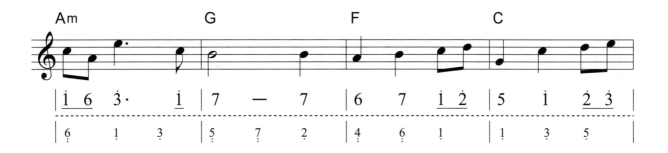

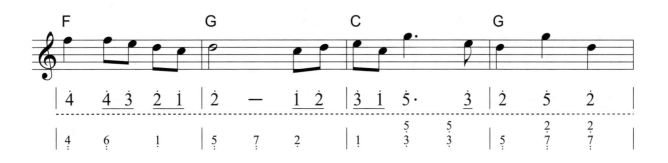

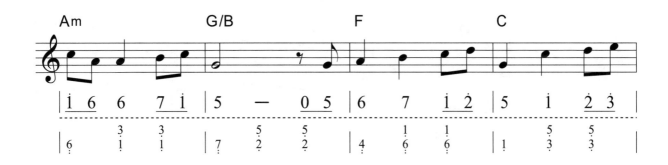

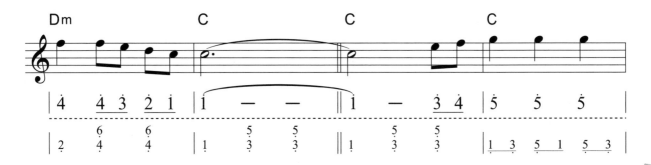

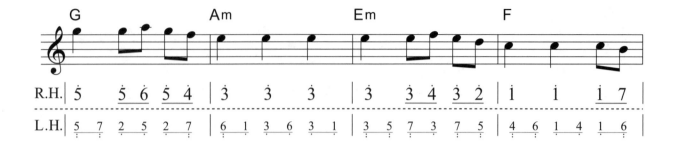

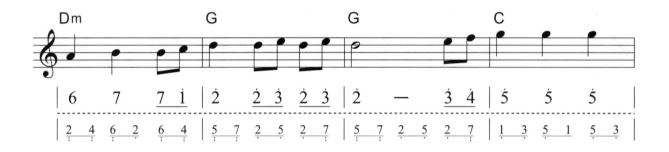

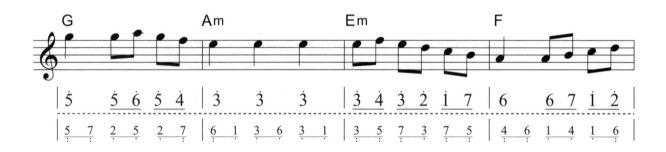

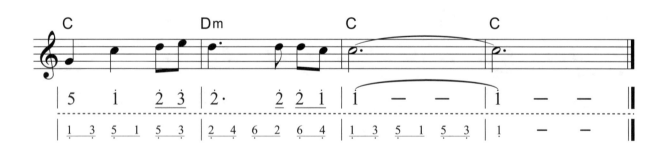

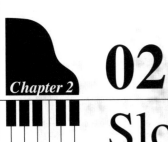

Slow Soul

　　Slow Soul可算是時下最常見到的節奏型態。很多流行歌曲，不管國內國外都以它作為基本的節奏型態。Slow Soul的歌曲伴奏技巧可以有多種的變化，不同的組合要如何去運用、彈奏，以下會一一為大家介紹。

Slow Soul左手伴奏型態

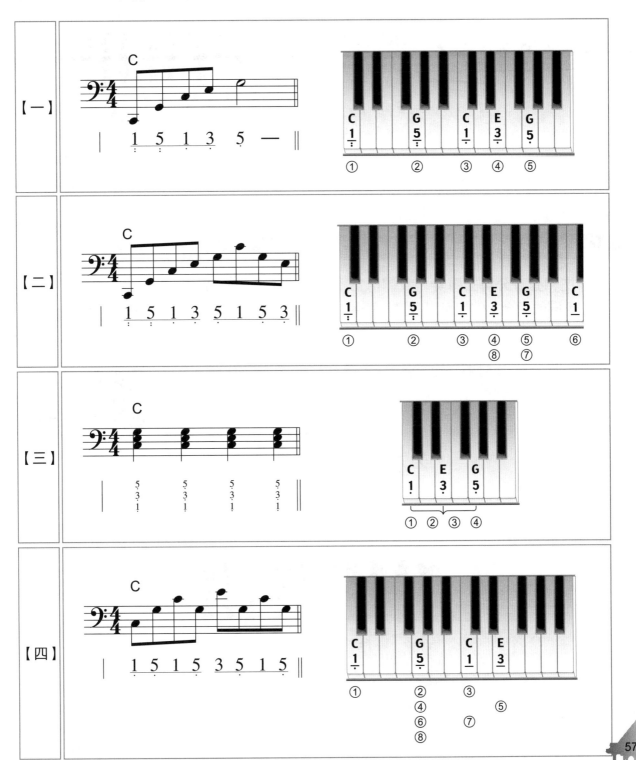

【五】
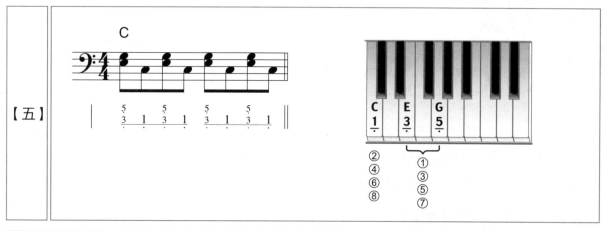

【六】
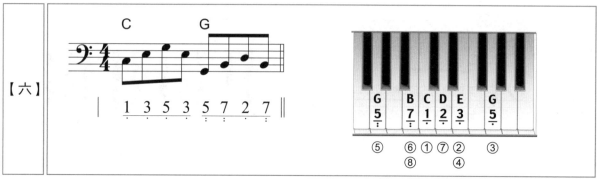

Slow Soul 左手伴奏型態【一】

把和弦音分解去彈奏，我們稱為「分解和弦」。分解和弦可以做出很多不同的變化，不同的組合。例如可以多彈一些或少彈一些音符；往上、往下、來回等彈奏。

1.把和弦分解為5個音去彈奏。

Track 13

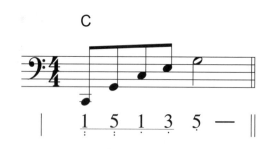

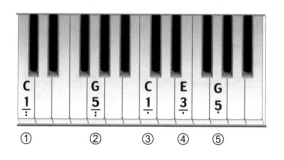

58

 左手練習

運指：⑤②①③①

❶ 和弦順序彈奏：

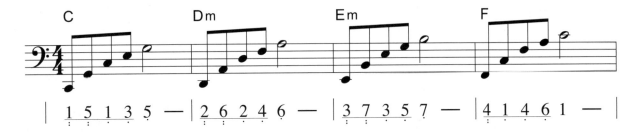

$\underline{1\ 5\ 1\ 3}\ 5\ -\ |\ \underline{2\ 6\ 2\ 4}\ 6\ -\ |\ \underline{3\ 7\ 3\ 5}\ 7\ -\ |\ \underline{4\ 1\ 4\ 6}\ 1\ -\ |$

$\underline{5\ 2\ 5\ 7}\ 2\ -\ |\ \underline{6\ 3\ 6\ 1}\ 3\ -\ |\ \underline{7\ 4\ 7\ 2}\ 4\ -\ |\ \underline{1\ 5\ 1\ 3}\ 5\ -\ \|$

❷ 和弦不順序彈奏：

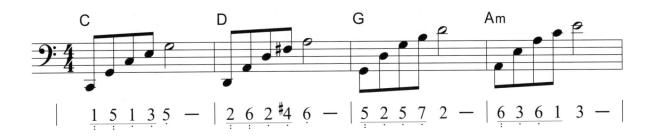

$\underline{1\ 5\ 1\ 3}\ 5\ -\ |\ \underline{2\ 6\ 2\ {}^{\sharp}4}\ 6\ -\ |\ \underline{5\ 2\ 5\ 7}\ 2\ -\ |\ \underline{6\ 3\ 6\ 1}\ 3\ -\ |$

$\underline{3\ 7\ 3\ 5}\ 7\ -\ |\ \underline{4\ 1\ 4\ 6}\ 1\ -\ |\ \underline{2\ 6\ 2\ 4}\ 6\ -\ |\ \underline{2\ 6\ 2\ {}^{\sharp}4}\ 6\ -\ \|$

♪♪ 示範歌曲 → 小幸運 （電影【我的少女時代】主題曲）

《歌曲中所使用的和弦》

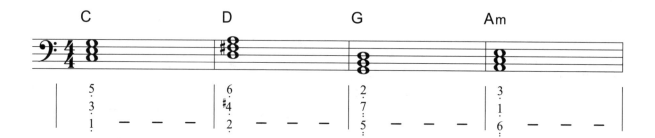

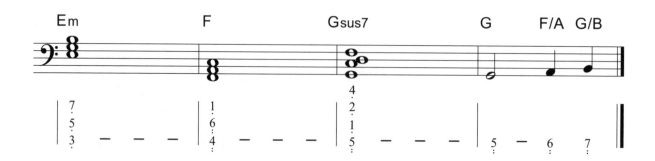

《 技巧分析 》

(1)

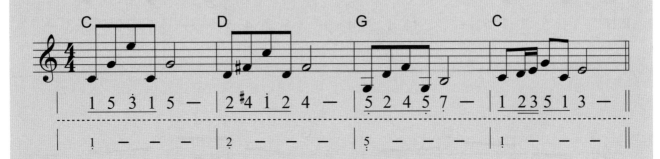

前奏左手伴奏只需要彈奏一個根音。

(2)

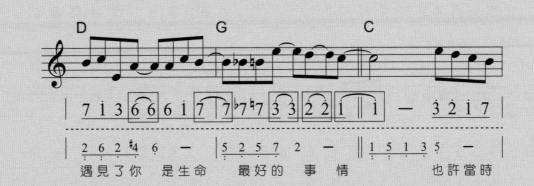

注意右手旋律的延音線，相鄰兩個相同的音上面有出現延音線時，當你彈完第一個音後，手指繼續按著延長到第二個音的時值，才能把手放開。

小幸運

（電影【我的少女時代】主題曲）

曲：JerryC
詞：徐世珍
　　吳輝福
唱：田馥甄

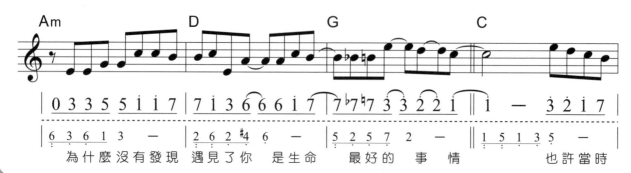

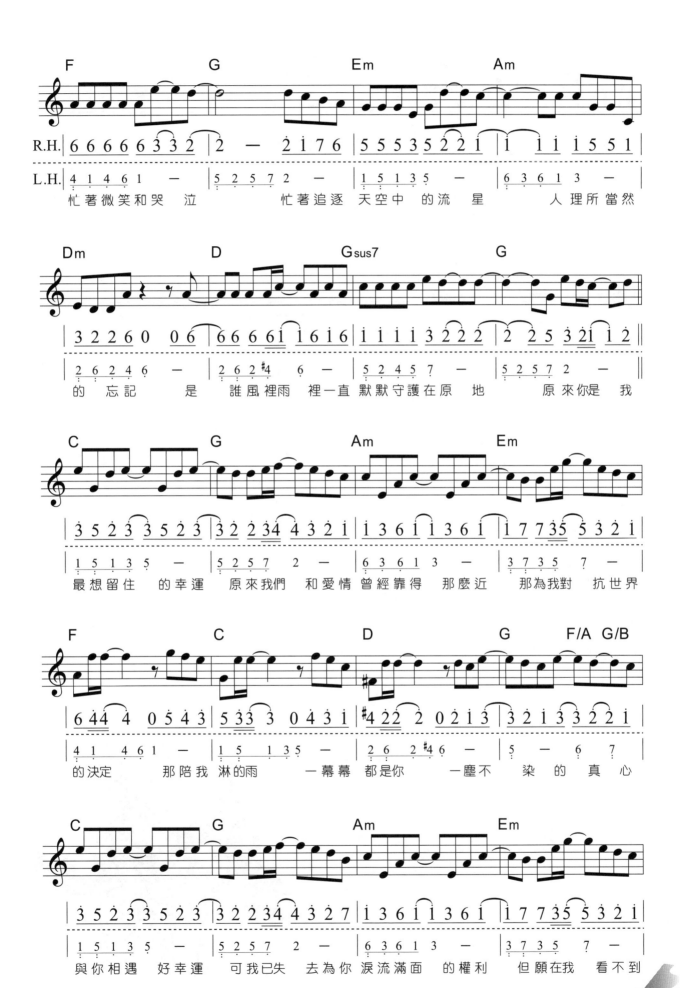

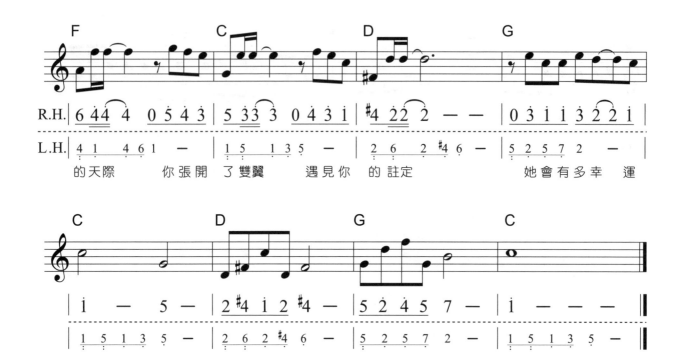

的天際　　你張開了雙翼　遇見你　的註定　　　她會有多幸　運

2. 當一個小節裡面出現兩個不同的和弦各佔半小節時，要怎樣去彈奏呢？如果那個小節是4拍的話，那每一個和弦就彈2拍。如下：

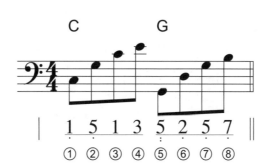

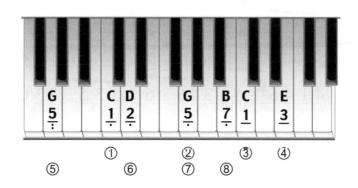

 左手練習　運指：5 2 1 3

1 和弦順序彈奏：

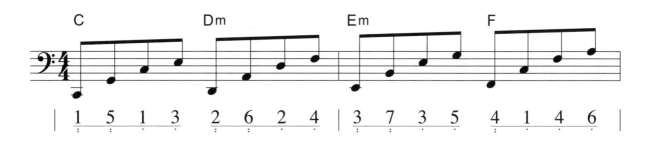

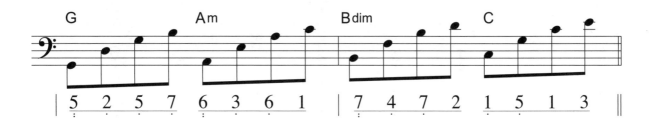

❷ 和弦不順序彈奏：

Track 17

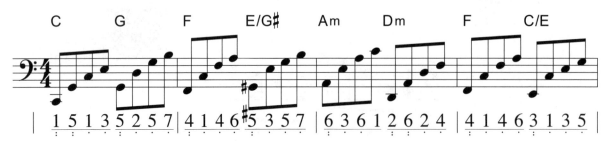

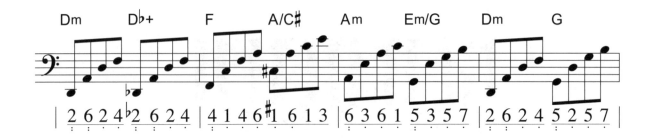

🎵 示範歌曲 → I Believe （電影【我的野蠻女友】插曲）

《 歌曲中所使用的和弦 》

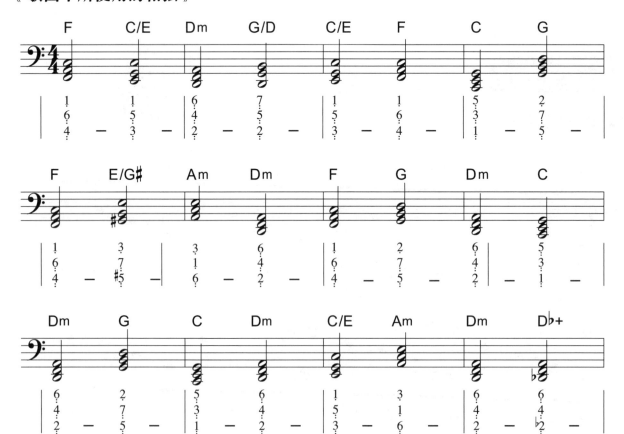

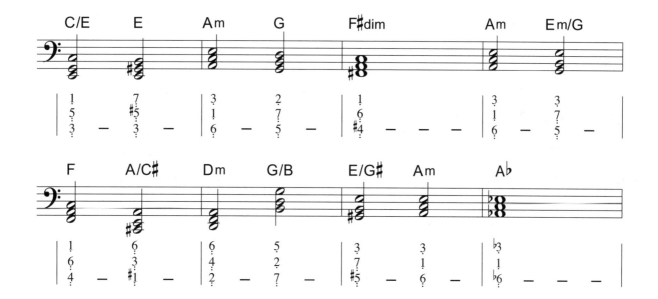

《技巧分析》

(1)

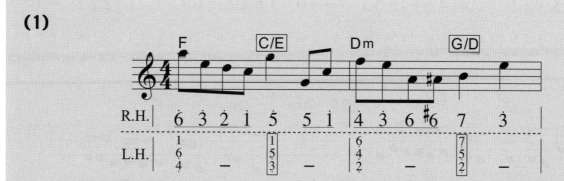

在前奏部分，每一個小節中，都出現一個轉位和弦，彈奏時要注意跟音的轉換。

(2)

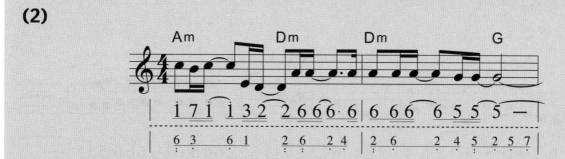

這首歌曲在旋律部分，很多地方都用了八分音符和十六分音符，所以跟左手伴奏搭配時要特別注意拍子。

這首歌曲用的和弦比較多、比較密，一個小節就出現了兩個不同的和弦，所以建議你在彈奏時先練習左手的和弦伴奏部分。

(3)

你可把旋律彈奏高八度音，歌曲會更好聽。

I Believe

Slow Soul

（韓國電影【我的野蠻女友】插曲）

曲：金亨錫
唱：申勝勳

♩ = 66

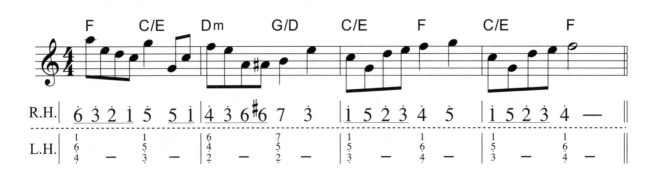

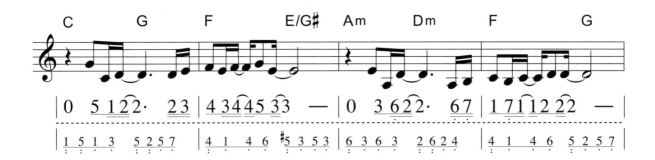

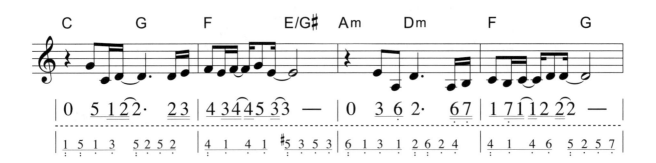

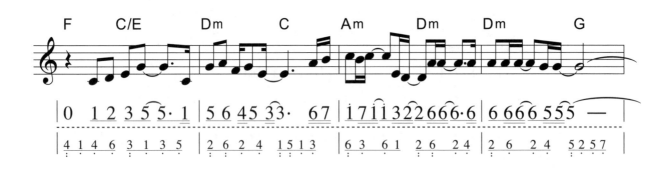

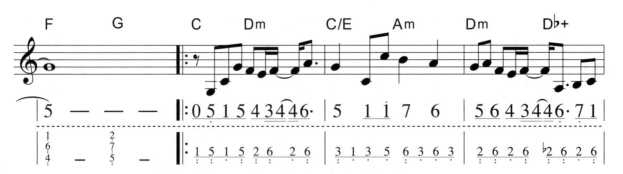

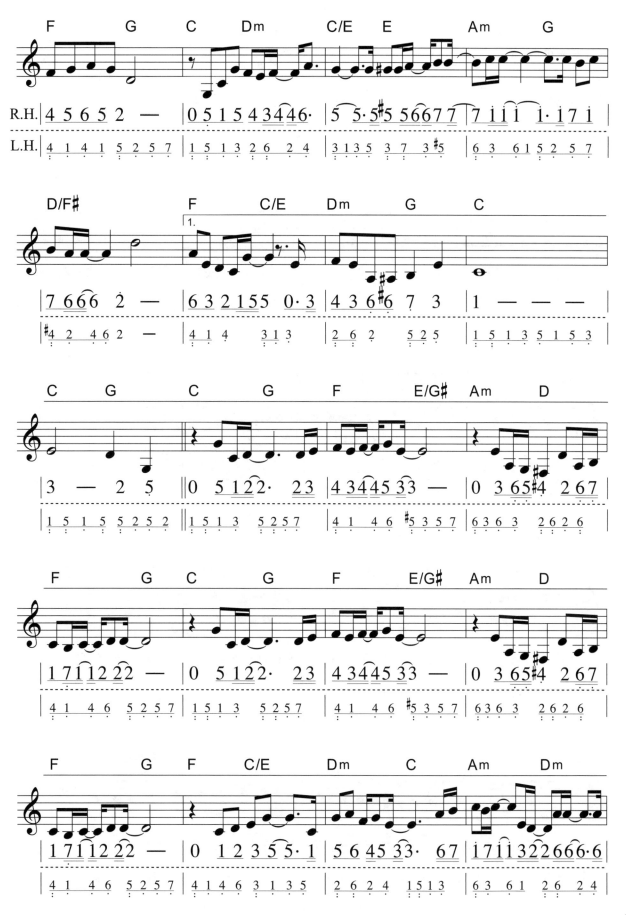

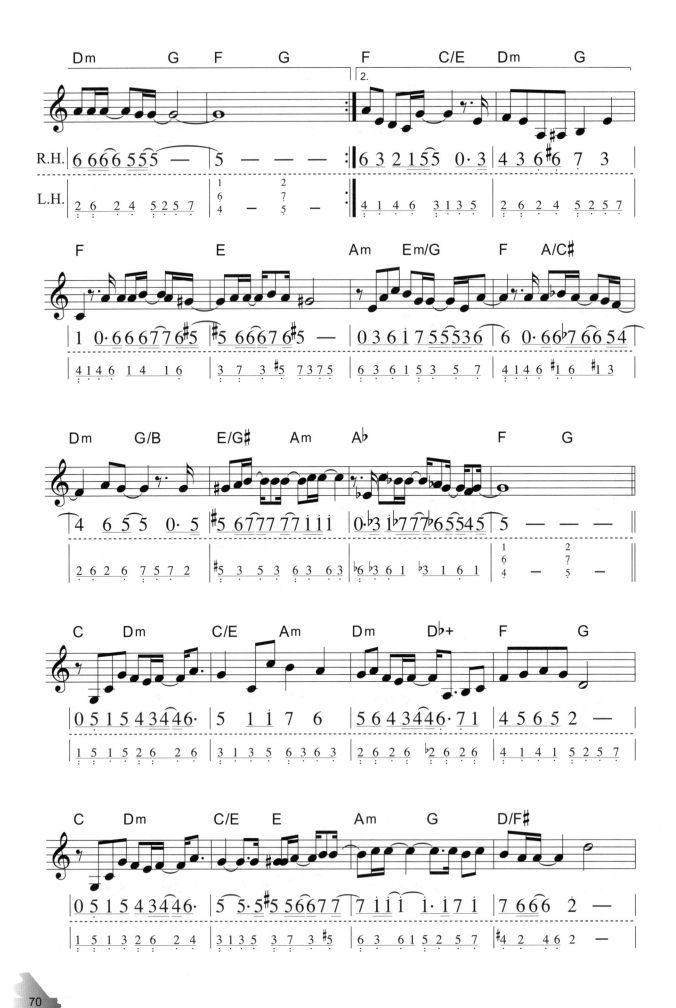

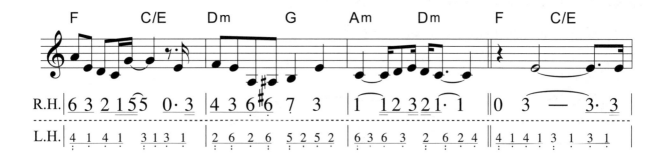

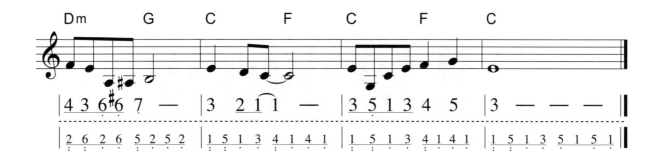

1.比較密集的分解和弦，以8個音符去彈奏。

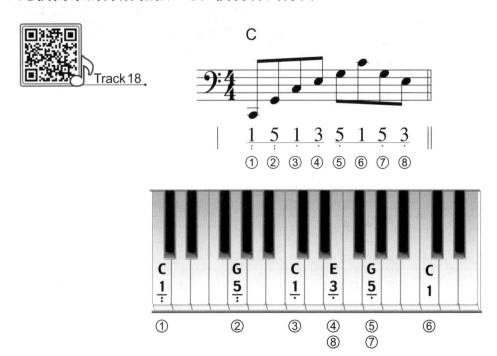

 左手練習　運指：5 2 1 3 2 1 2 3

❶ 和弦順序彈奏：

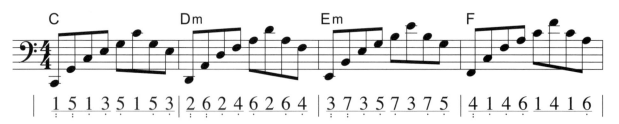

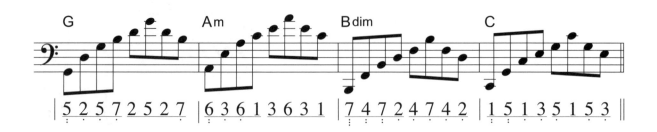

❷ 和弦不順序彈奏：

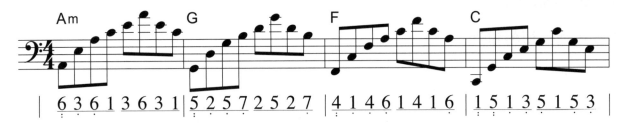

Am	G	F	C
6 3 6 1 3 6 3 1	5 2 5 7 2 5 2 7	4 1 4 6 1 4 1 6	1 5 1 3 5 1 5 3

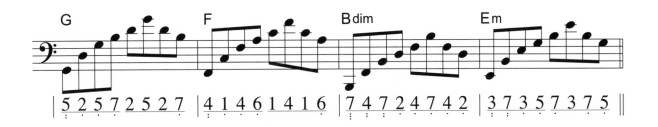

G	F	Bdim	Em
5 2 5 7 2 5 2 7	4 1 4 6 1 4 1 6	7 4 7 2 4 7 4 2	3 7 3 5 7 3 7 5

有時候，如果想伴奏聽起來緊湊一點的話，那就可以多彈一些音符！

♪♪ 示範歌曲 → My Heart Will Go On （電影【鐵達尼號】主題曲）

《歌曲中所使用的和弦》

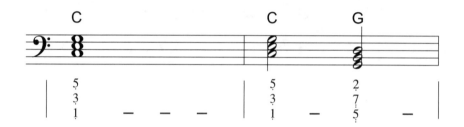

《技巧分析》

(1)

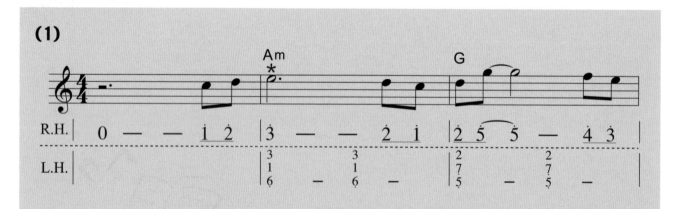

★ 在第二個小節，右手旋律出現三拍的音符，手指記得不要太快拿起來，要數夠拍子啊!

(2)

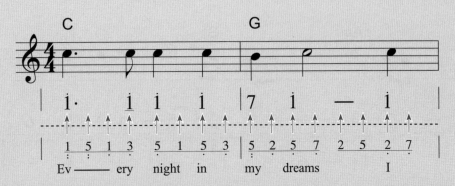

左手伴奏部分彈奏8個八分音符，彈奏時每個音符速度都要平均，而且要注意跟右手旋律搭配的位置。

另外，在彈奏左手伴奏時，要特別注意它的音量，因為很多時候大家可能會不知不覺的把左手伴奏彈得太用力，聲音太大，把右手旋律的聲音蓋過去，主旋律與和聲就會混淆不清，這樣歌曲會很難聽的！

(3)

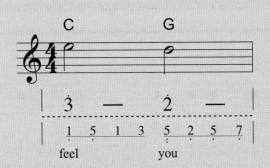

在這個小節中，左手伴奏出現了兩個不同的和弦C和G，而且每個和弦各佔兩拍，所以每個和弦彈奏4個八分音符。

My Heart Will Go On

Slow Soul

（電影【鐵達尼號】主題曲）

Music by James Horne

♩ = 100

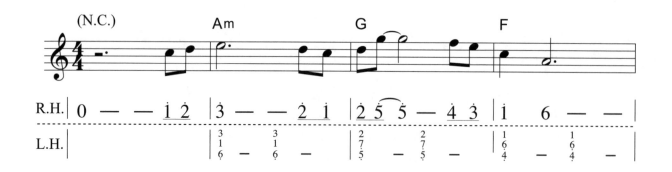

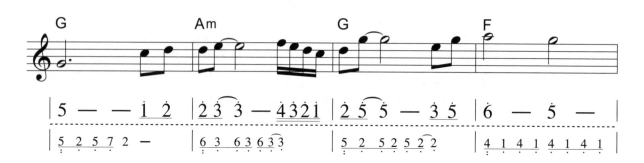

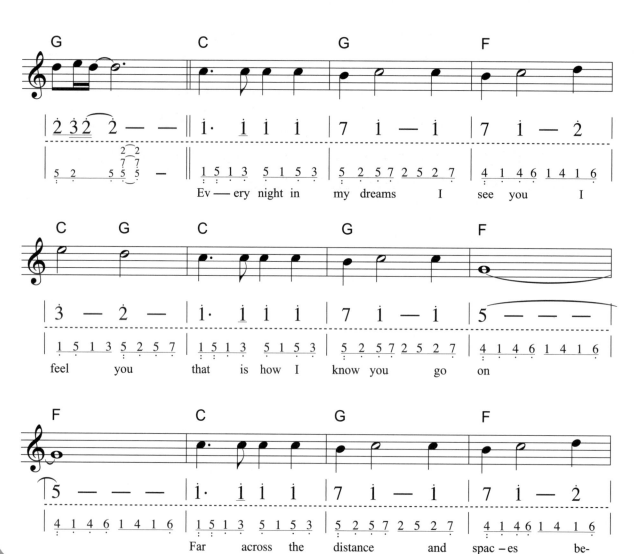

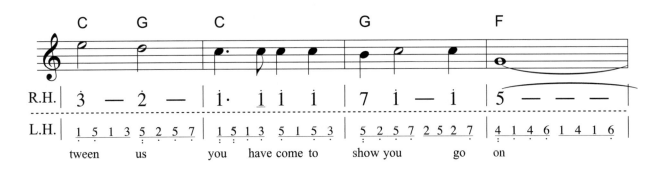
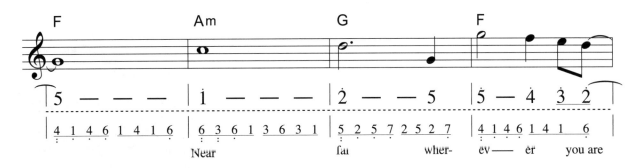
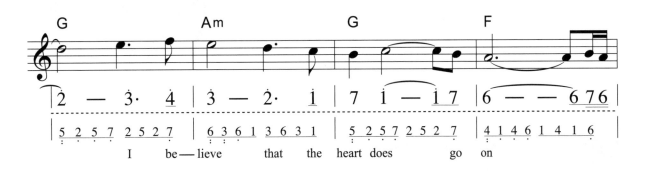
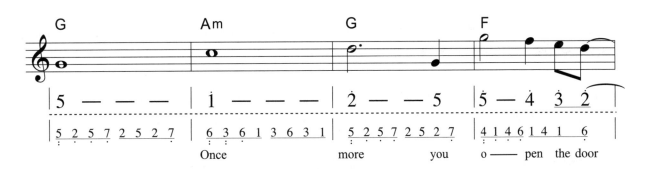
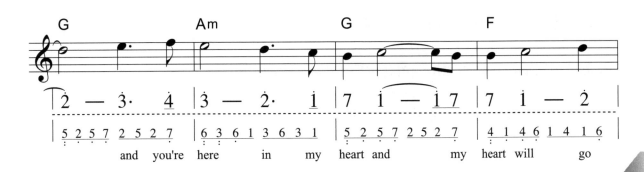

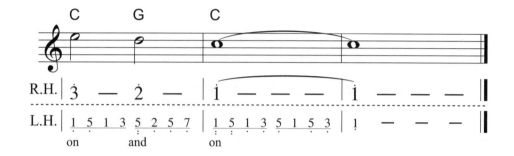

日常保養及注意事項

1.室內要經常讓其通風，以達乾燥之效果。室內最好保持在溫度15度～25度，濕度50％～70％，對鋼琴是最好的狀態。

2.附著於鋼琴表面的灰塵請用鋼琴專用毛刷輕輕拍拂除去，再用棉織類軟布加些鋼琴專用亮光油擦拭，保持外表光澤亮麗（切記勿用水或酒精、溶劑類擦拭）。

3.在鋼琴內放置乾燥劑或電乾燥棒、自動調節式乾燥器、除濕機均可。

4.為防止蟲害，請在鋼琴內放置防蟲劑。

5.彈奏後請用棉織類軟布擦拭殘留在鍵盤上的汗水或污垢。

6.每年做兩次定期保養調音是不可缺少的。

2. 5個音跟8個音的彈奏運用

如果一首歌曲從頭到尾都只有一種伴奏方法去彈奏的話，就會有點單調乏味，所以你可以把兩種或以上的伴奏方法去混合使用。

我們剛學了兩種伴奏方法，一個是以5個音去彈奏，另一個是以8個音去彈奏，那你現在可以試著把它們混合來彈彈看吧！

Track 19

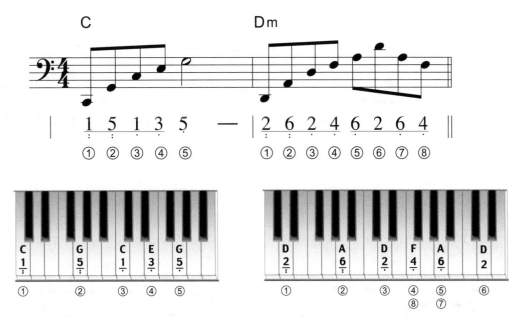

事實上，上述所舉例的5個音跟8個音只是其中的一些例子，你也可以試著少彈或多彈奏一些音，所使用的音符多寡，是可以因應歌曲的進行而隨機應變，這種變化主要是用來加強歌曲起伏的感覺。

另外，當旋律比較複雜、音符比較多時，伴奏反而可以少彈一些音符；當旋律比較簡單、音符比較少時，伴奏就可以多彈一些音符，使歌曲聽起來更豐富，卻又不至於繁雜。

❶ 和弦順序彈奏：

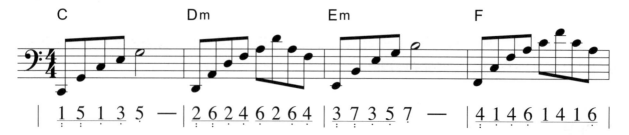

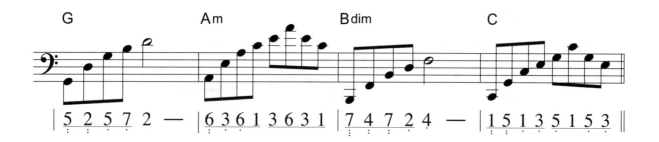

❷ 和弦不順序彈奏：

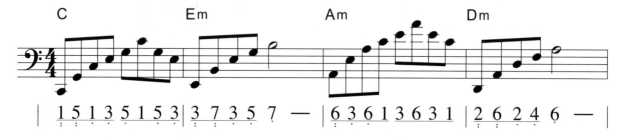

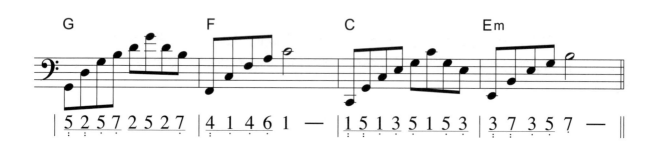

♪♪ 示範歌曲 → 像風一樣 （日劇【愛情白皮書】插曲）

《 歌曲中所使用的和弦 》

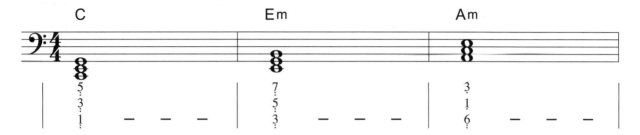

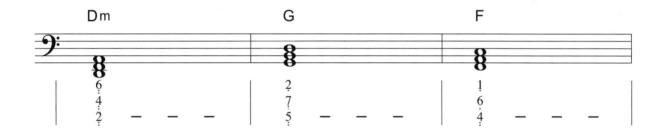

《 技巧分析 》

(1)

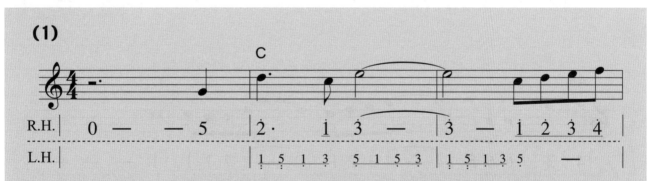

在第二個小節，當旋律音符不多時，左手伴奏可以用8個八分音符去彈奏，而在
第三個小節後面兩拍的音符比較多，所以左手伴奏就減少為用五個音符去彈奏。

(2)

彈奏這首歌曲時，手要放輕鬆，溫柔地去彈奏它。

像風一樣

（日劇【愛情白皮書】插曲）

Music by S.E,N.S

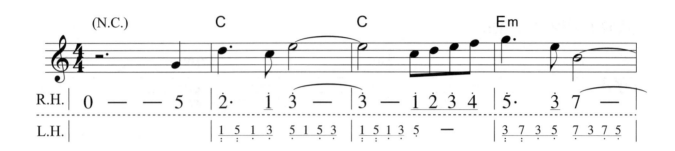

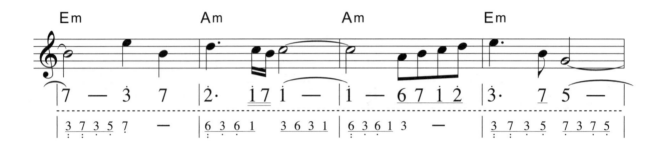

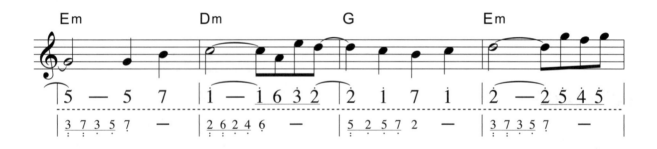

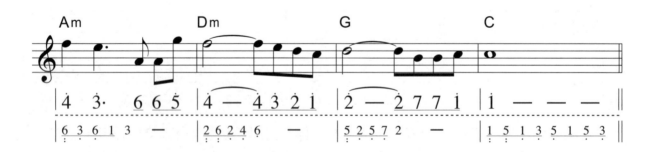

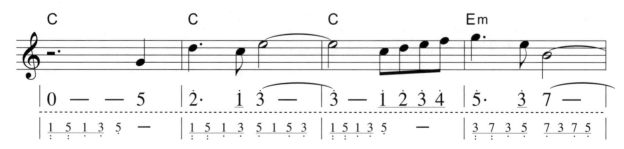

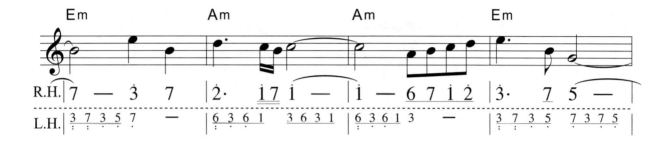

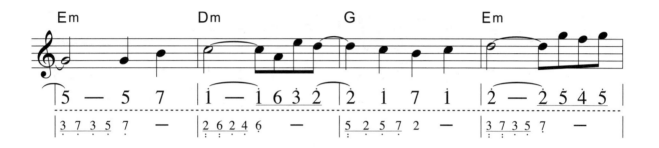

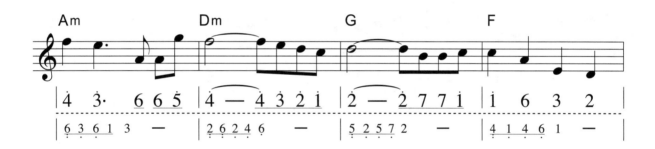

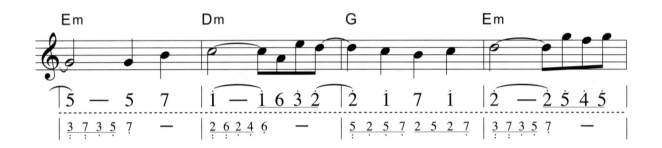

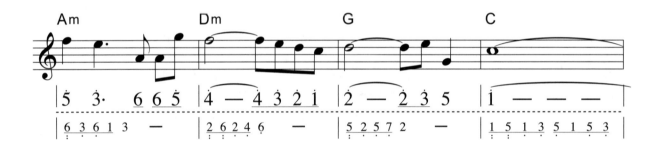

84

1.只彈奏和弦音：

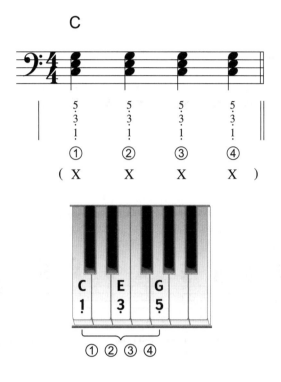

Track20

2.根音及和弦音的彈奏：

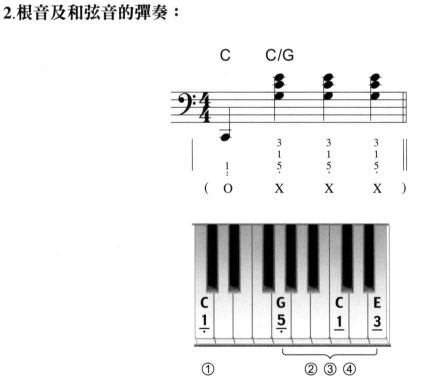

Track21

※和弦以「X」表示，低音/根音以「O」表示。

♪♪♪♫ 左手練習

和弦順序彈奏：

①

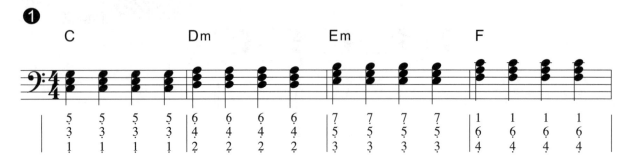

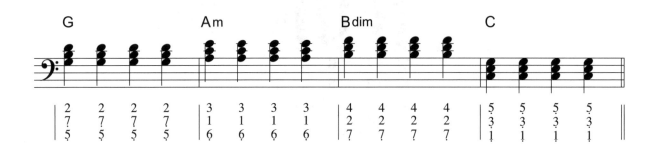

②

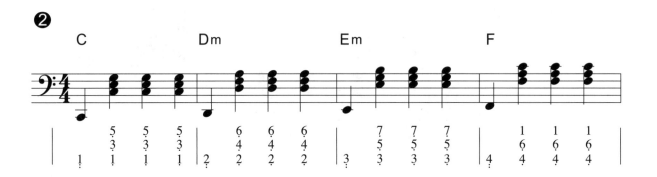

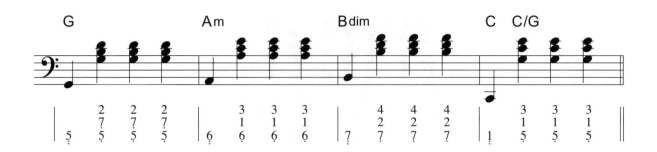

和弦不順序彈奏：

❶

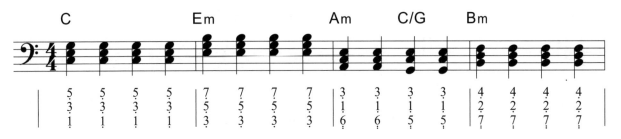

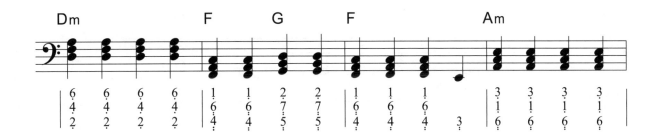

❷

♪♩ 示範歌曲 → 愛很簡單 (電影【單身男女】插曲)

《 歌曲中所使用的和弦 》

(1)

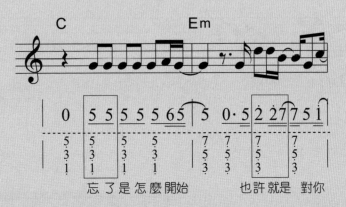

忘 了 是 怎麼 開始　　也許 就是　對你

歌曲中右手旋律出現很多八分音符（♪♪）和十六分音符（♬），搭配左
手伴奏彈奏時要特別注意節拍。左手伴奏通常以1個和弦音，來搭配右手
旋律的2個八分音符，或是搭配1個八分音符和2個十六分音符。

(2)

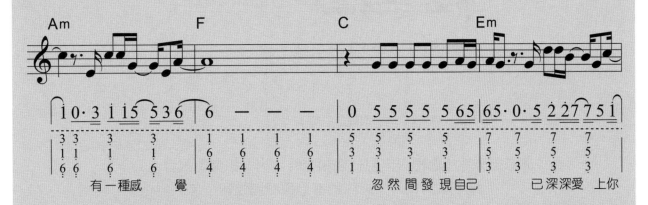

有一種感　覺　　　　　　　忽 然 間 發 現 自己　　已深深愛　上你

左手伴奏是固定的節拍1 2 3 4進行，所以在雙手彈奏時，左手節拍
是固定進行，右手要趕上左手，並不是左手停下來等待右手彈奏。

(3)

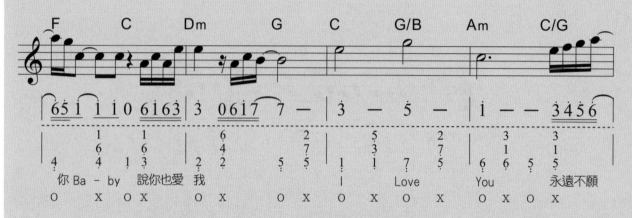

在副歌部分，一個小節出現2個不同的和弦各佔2拍。所以各和
弦的第一拍會彈奏根音（O），第二拍則彈奏和弦音（X）。

(4)

副歌部分在小節裡只出現一個和弦時，第一拍彈奏根音（O），
接下來第二、三、四拍都是彈奏和弦音（X）。

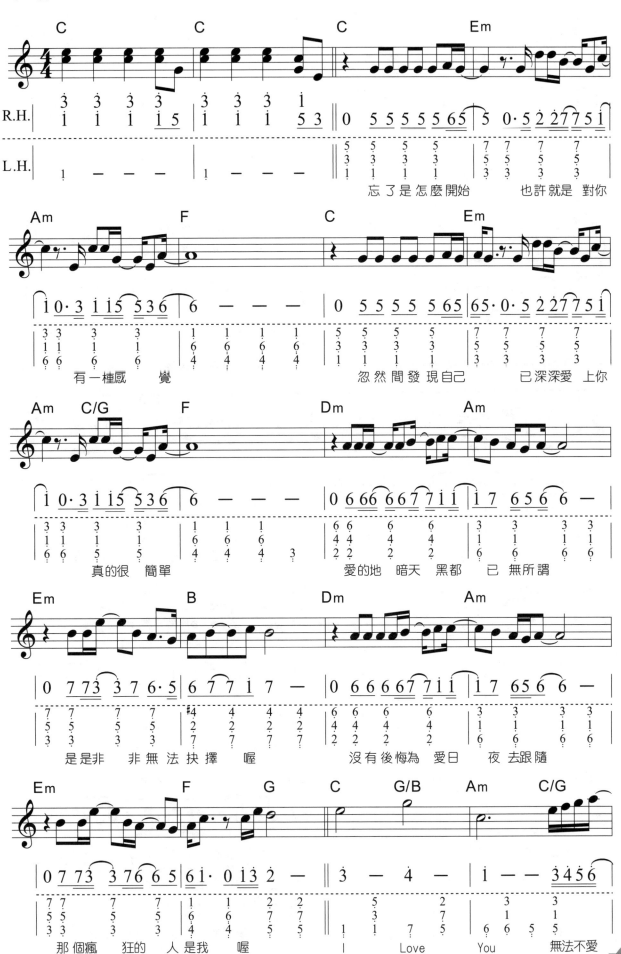

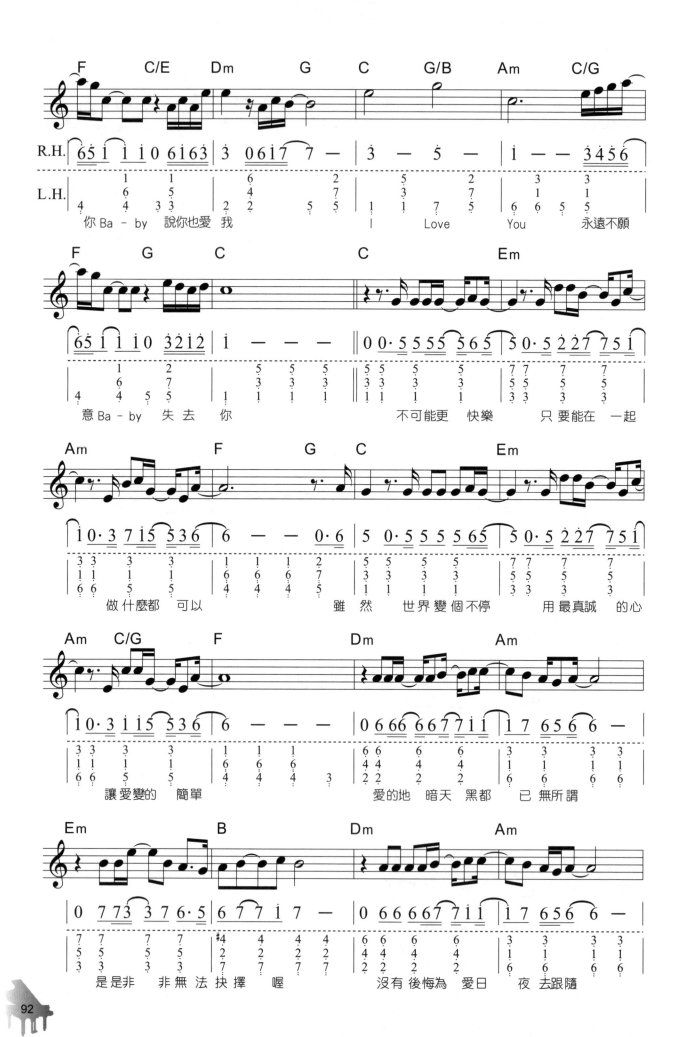

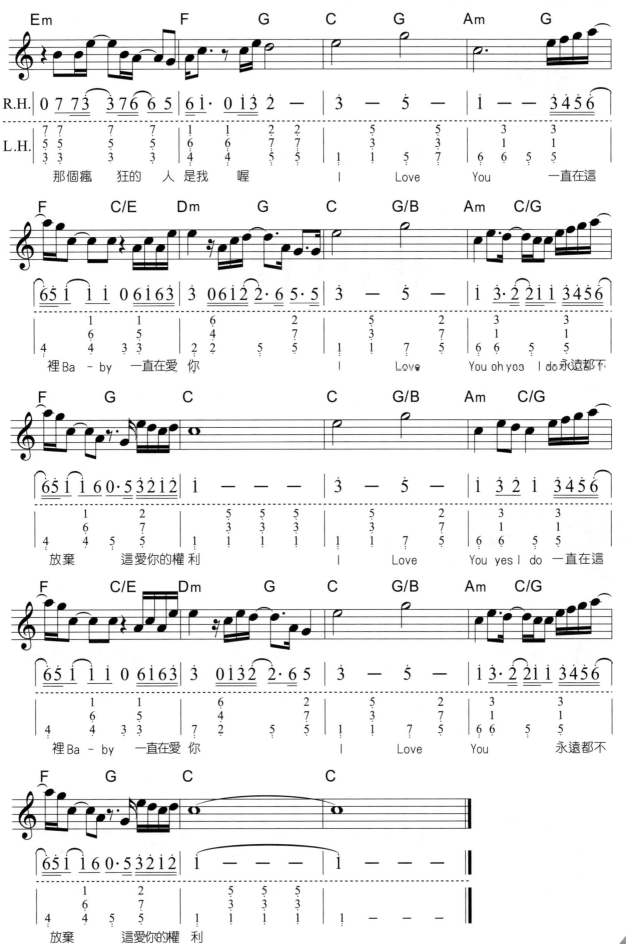

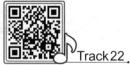

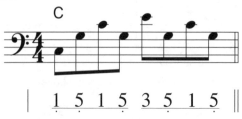

 左手練習 運指：⑤②①②①②①②

❶ 和弦順序彈奏：

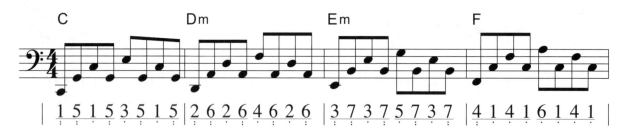

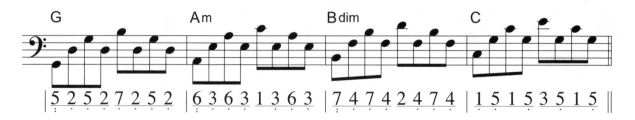

❷ 和弦不順序彈奏：

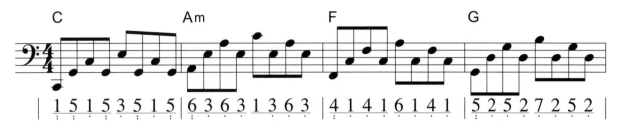

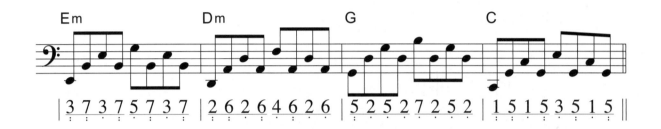

♪♪── 示範歌曲 → 我 願 意

《歌曲中所使用的和弦》

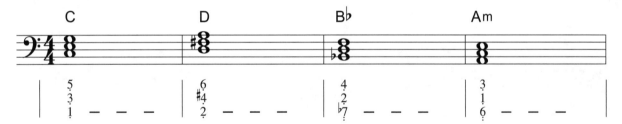

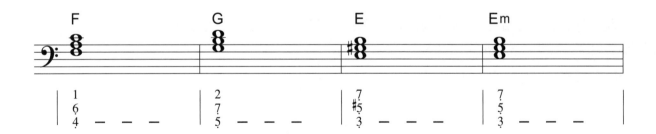

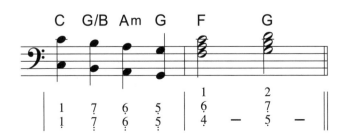

(1)

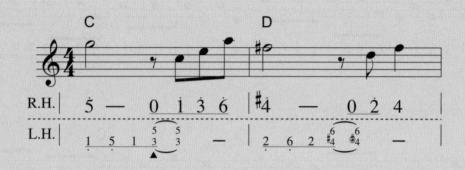

運指：

▲在前奏左手伴奏，第四個音彈奏一個三度和弦音，當左手的
伴奏音彈奏完畢時，便輪到彈奏右手的旋律，這種手法聽起來，
像似左手伴奏與右手旋律的一問一答。

運指方面建議你用第2和第4根手指去彈奏，注意手指轉位時，聲
音不要斷掉，因此要熟練手指轉位的動作。

(2)

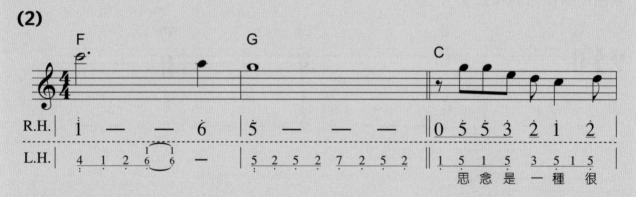

在前奏最後一個小節，也是因為即將要進入主歌部分，所以左手伴奏的彈法跟用主歌
的伴奏是一樣的，加強引入的效果。

我願意

曲：黃國倫
詞：姚　謙
唱：王　菲

Slow Soul

♩ = 76

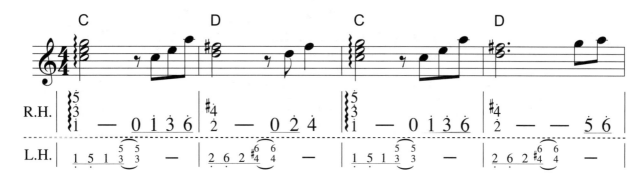

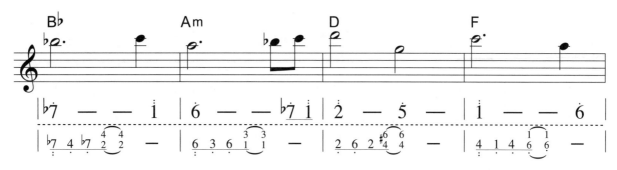

思念是一種 很 玄的東西　　如影　　隨

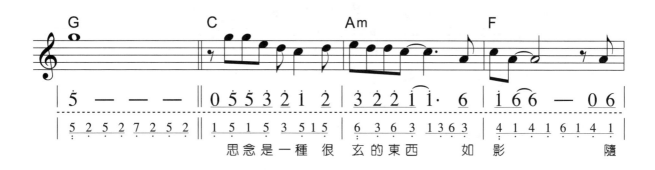

行　　　無聲又無息 出 沒在心底　　轉眼　　吞

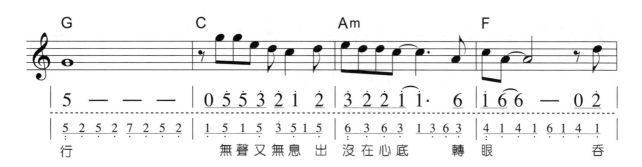

沒 我在 寂寞裡　我無力抗拒 特別是夜裡 哦　想你到無法 呼

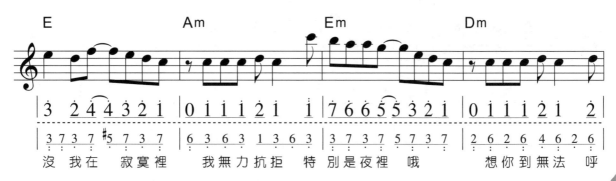

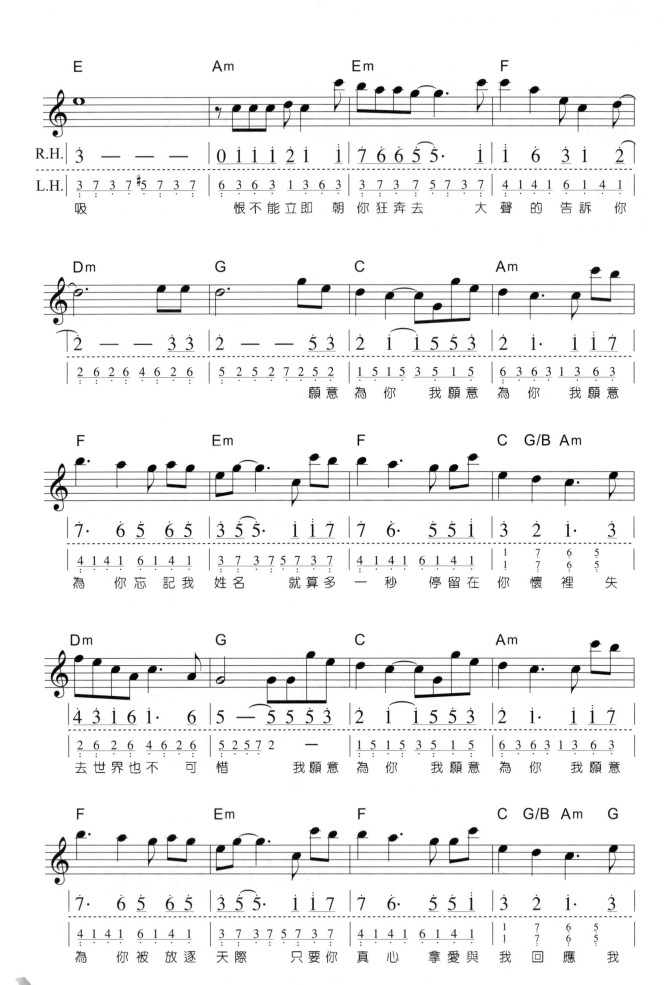

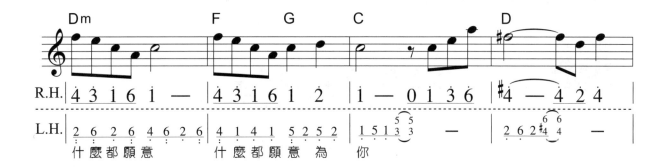

R.H. | 4 3 1 6 1 — | 4 3 1 6 1 2 | i — 0 1 3 6 | #4 — 4 2 4 |

L.H. | 2 6 2 6 4 6 2 6 | 4 1 4 1 5 2 5 2 | 1 5 1 3 5 3 — | 2 6 2 #4 6 4 — |

什麼都願意　　　什麼都願意為　你

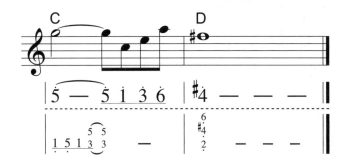

| 5 — 5 i 3 6 | #4 — — — |

| 1 5 1 3 5 3 — | #4 2 — — — |

Track 23

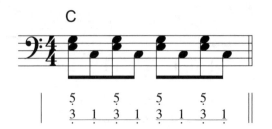

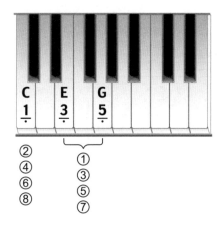

 左手練習

運指：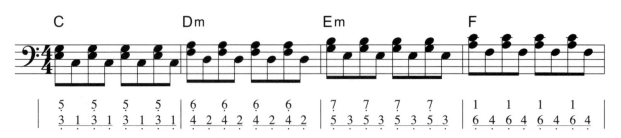

❶ 和弦順序彈奏：

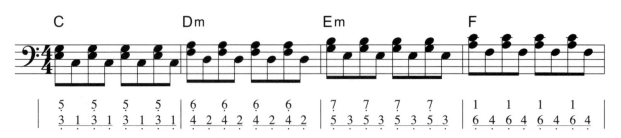

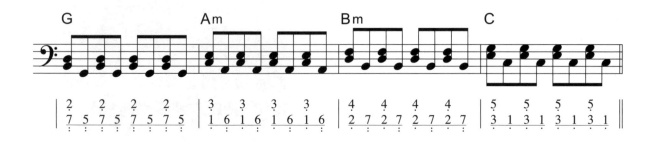

❷ 和弦不順序彈奏：

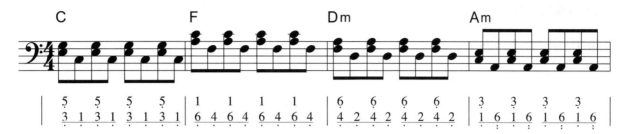

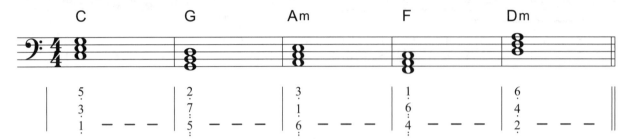

示範歌曲 → Proud of You

《歌曲中所使用的和弦》

《技巧分析》

(1)

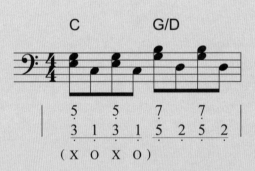

我們先把和弦的三度音E（3）和弦五度音G（5）一同彈
奏，做一個X的動作，然後再彈奏根音C（1），做一個O的
動作。

(2)

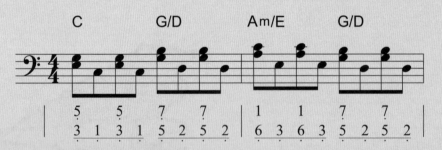

一個小節會出現兩個不同的和弦，但不用擔心，只要你練習好第一行後，你會發
現後面的兩行左手伴奏都是用相同的系統。

Proud of You

Slow Soul

曲：陳光榮
詞：Anders Lee

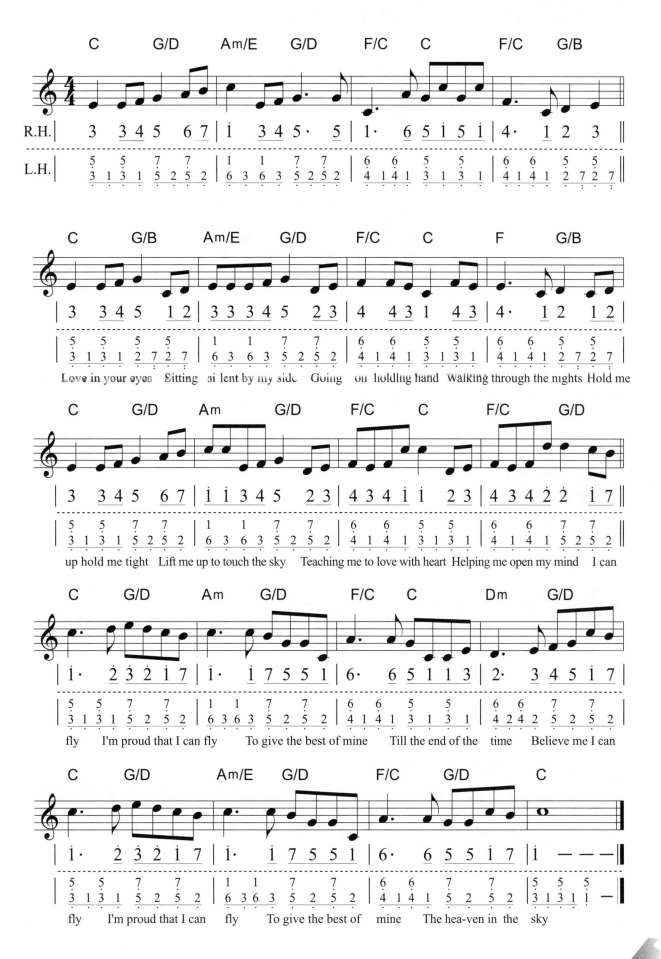

 左手練習　運指：5 3 1 3

❶ 和弦順序彈奏：

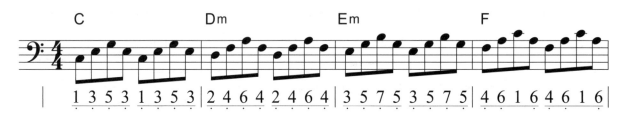

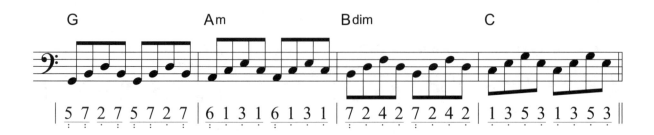

❷ 和弦不順序彈奏：

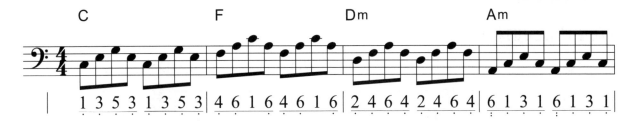

C F Dm Am

| 1 3 5 3 1 3 5 3 | 4 6 1 6 4 6 1 6 | 2 4 6 4 2 4 6 4 | 6 1 3 1 6 1 3 1 |

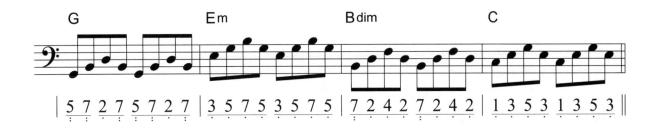

G Em Bdim C

| 5 7 2 7 5 7 2 7 | 3 5 7 5 3 5 7 5 | 7 2 4 2 7 2 4 2 | 1 3 5 3 1 3 5 3 ‖

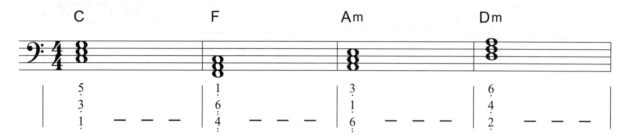
示範歌曲 → 突然好想你

《 歌曲中所使用的和弦 》

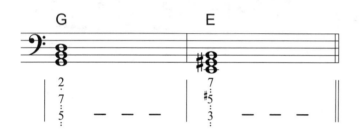

《 技巧分析 》

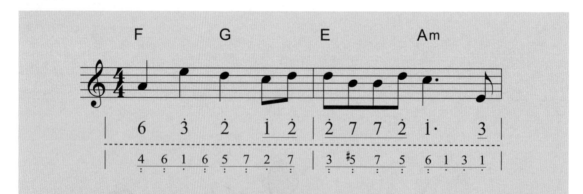

這首歌曲左手和弦伴奏要注意，因為一個小節就出現兩個不同的和弦，所以建議先練習左手和弦的部分。

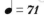

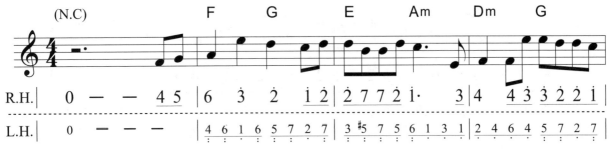

突然好想你

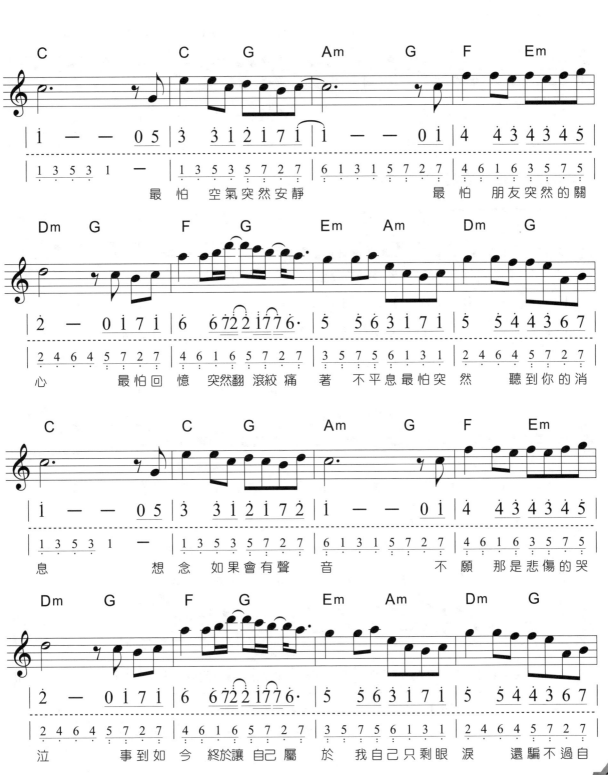

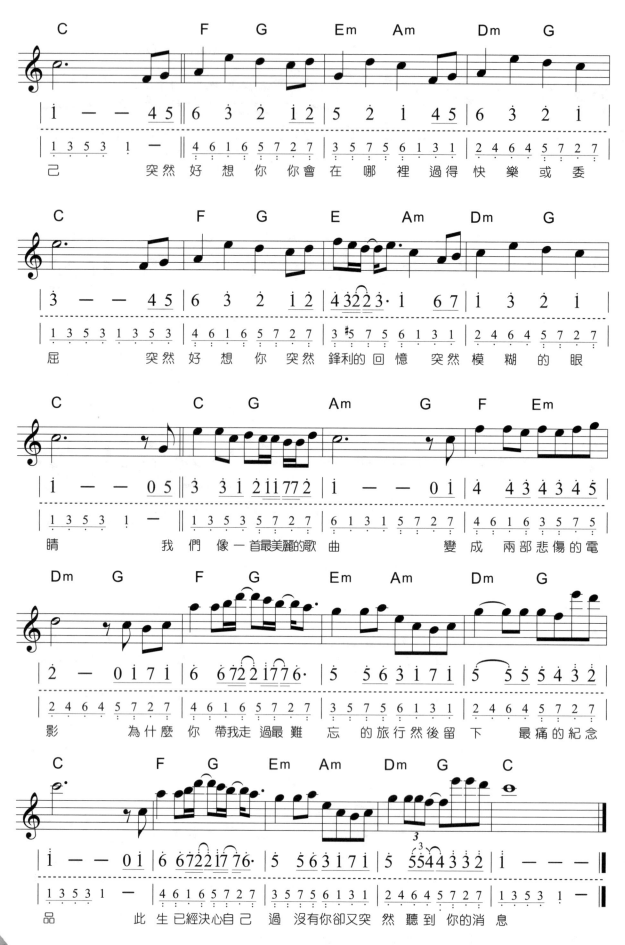

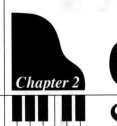

Chapter 2
03
Slow Rock

Slow Rock的節奏，每一拍都是以三連音去伴奏。

Slow Rock左手伴奏型態

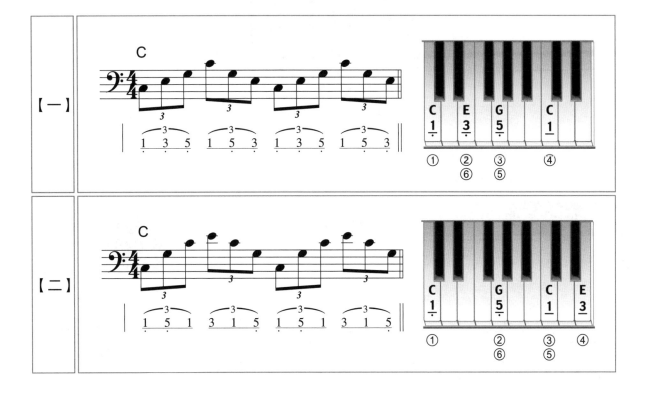

把和弦音裡面的根音、三度音及五度音以順序方式彈奏出來。

 左手練習 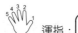 運指：5 3 2 1 2 3

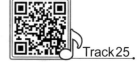 Track 25

❶ 和弦順序彈奏：

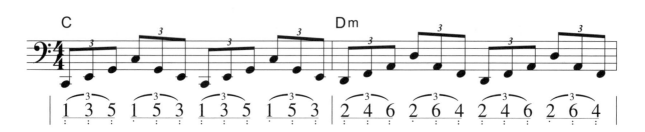

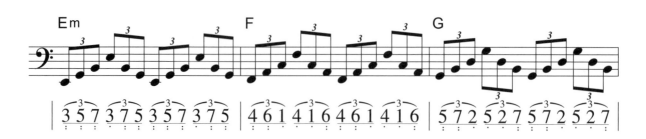

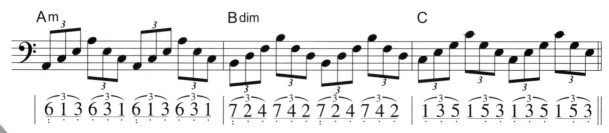

❷ 和弦不順序彈奏：

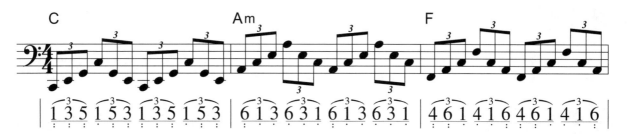

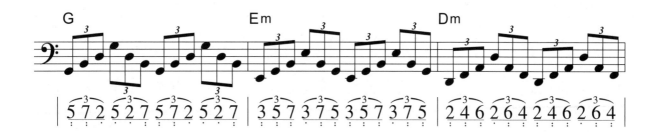

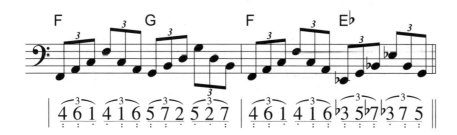

🎵🎵 示範歌曲 → Unchained Melody （電影【第六感生死戀】主題曲）

《 歌曲中所使用的和弦 》

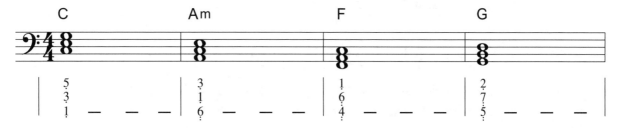

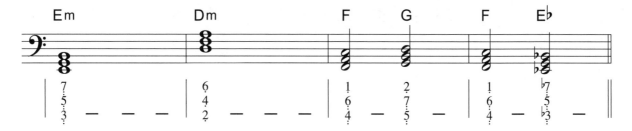

《技巧分析》

(1)

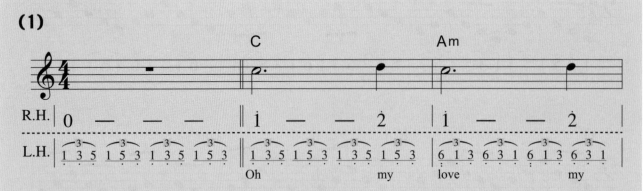

在彈奏三連音時，要注意平均，左手的力度不可太大，放輕鬆去彈奏，要小心不要比右手大聲。

前奏的第一個小節，右手沒有旋律，只有左手伴奏，先讓左手暖身。

(2)

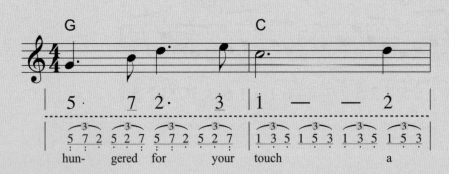

這裡出現了1拍半（♩.）跟半拍（♪）的音符，彈奏時要注意節拍。

(3)

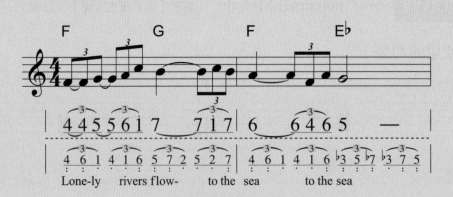

在同一個小節中要彈奏兩個不同的和弦，
要特別注意和弦的轉換是否圓滑流暢。

Slow Rock

Unchained Melody

Music by N.Oliviero & Ortolan

（電影【第六感生死戀】主題曲）

♩ = 100

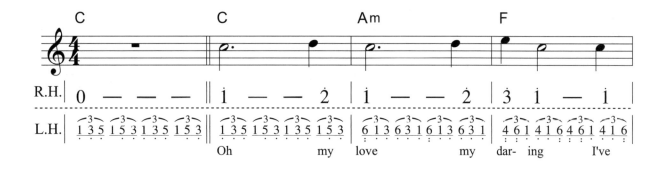

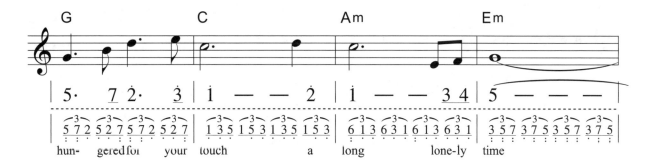

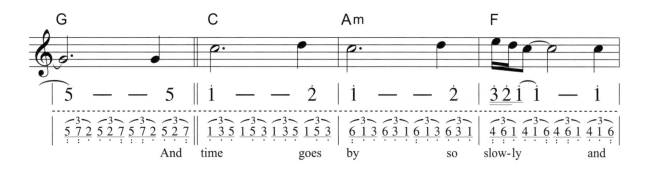

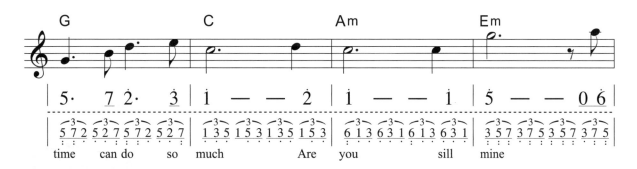

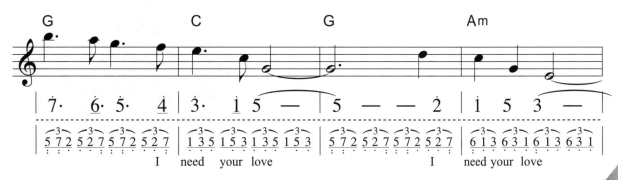

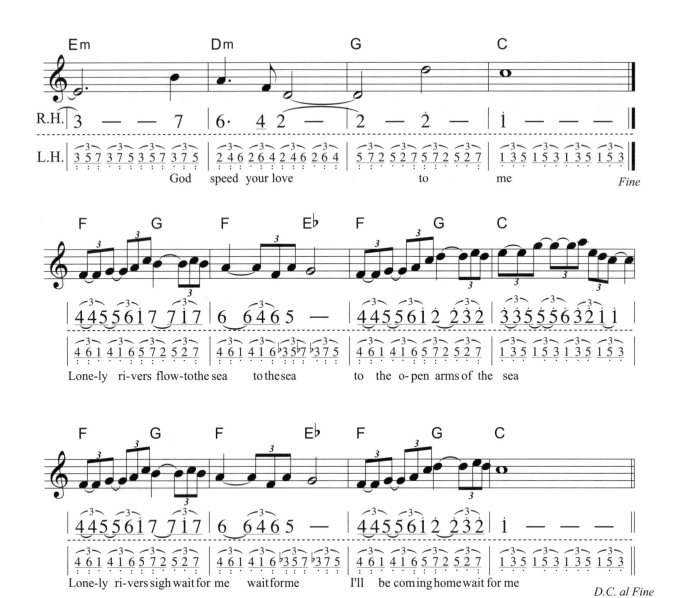

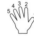 左手練習　運指：5 3 2 1 2 3

❶ 和弦順序彈奏：

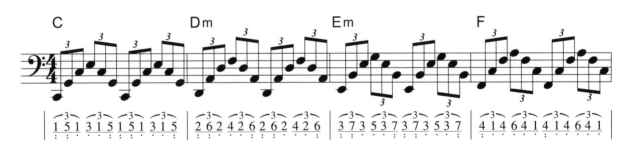

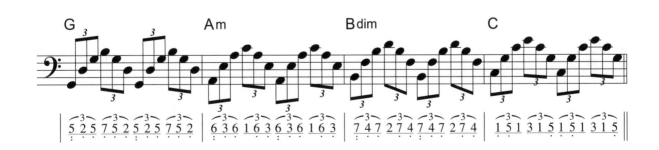

② 和弦不順序彈奏：

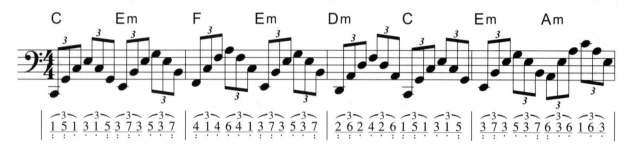

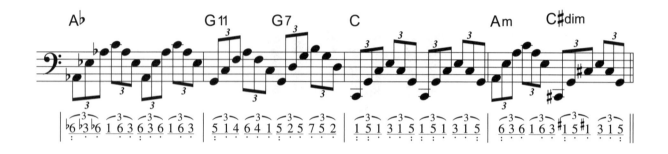

♪♪♫ 示範歌曲 → What A Wonderful World

《 歌曲中所使用的和弦 》

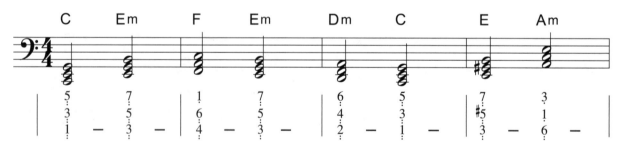

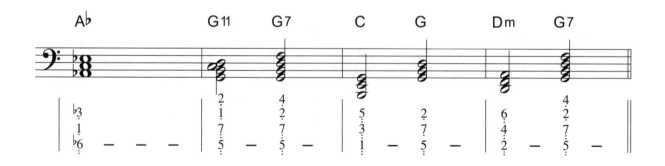

《 技巧分析 》

(1)

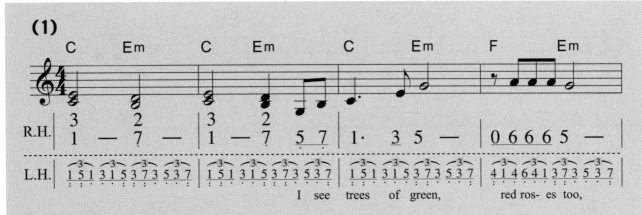

這首歌曲大部分都是一個小節出現兩個不同的和弦，所以你要注意在和弦與和弦連接時的彈奏，還是建議你先把左手伴奏練熟。

※ 建議你把右手旋律彈奏高八度，聲音會比較明亮、比較好聽。※

(2)

〈What A Wonderful World〉是Jazz音樂大師Louis Armstrong在生涯晚期的作品，在1987年被電影《早安越南》（Good Morning, Vietnam）使用做為插曲之後，便開始廣為流傳。這不但成為了他最有名的歌曲，其後也成為了音樂史上不朽經典。這首歌曲，除了旋律動聽，歌詞意境更是優美，是一首會讓聆聽者感動到心坎裡的作品。

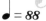

What A Wonderful World

Slow Rock

Music by George David Weiss & Bob Thiele

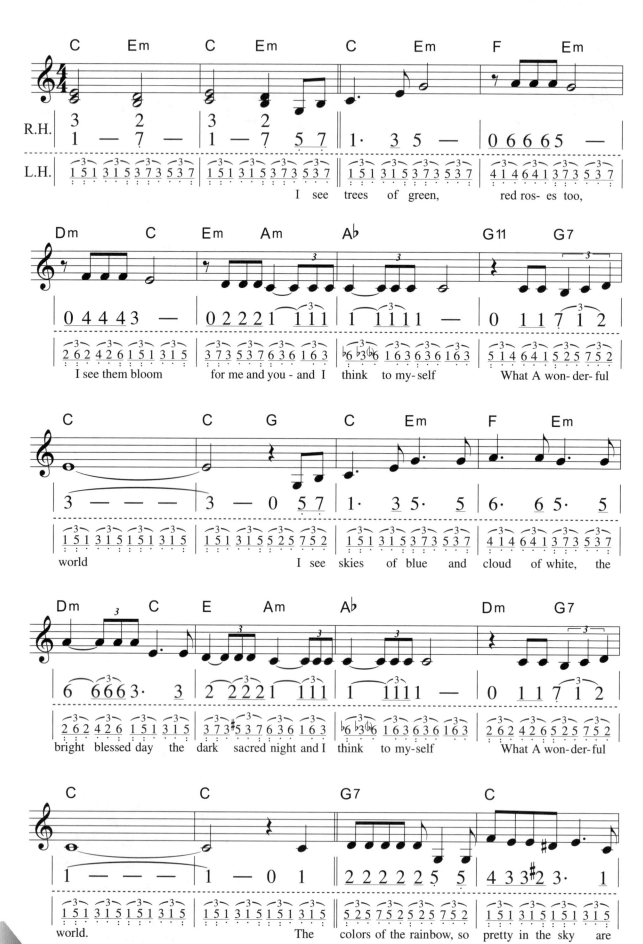

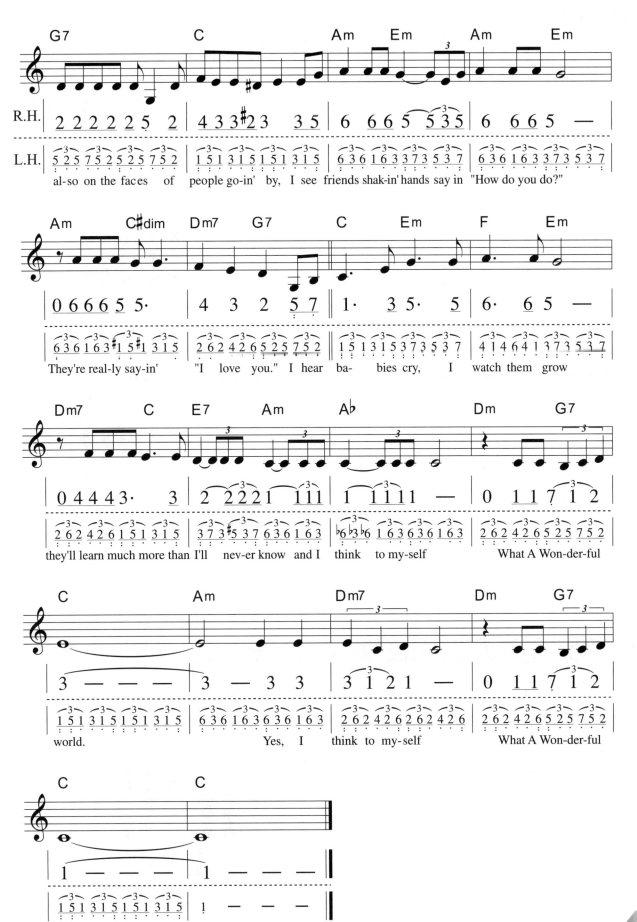

04

Walking Bass

Walking Bass最常使用於Jazz音樂，但亦可見於其他曲風，如搖滾、藍調、R&B、鄉村音樂、福音音樂或古典音樂等等。通常用於呈現輕鬆悠閒的氣氛。

所謂Walking，是形容這種節奏的感覺與動態，就好像走路一樣，一步接一步，連綿不斷的進行。

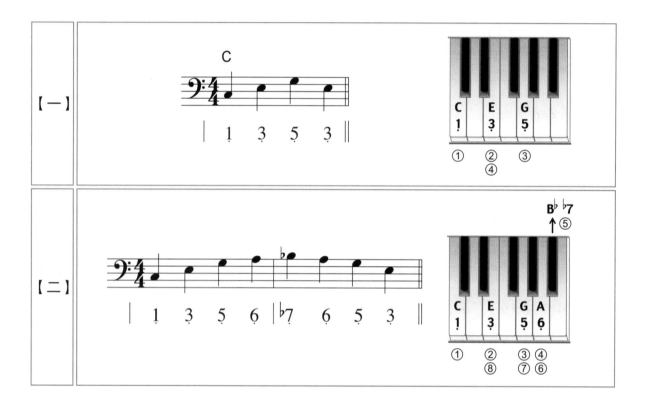

Walking Bass 左手伴奏型態【一】

比較簡單的彈奏方法，只用4個音去彈，一拍彈奏一個音。

Track27

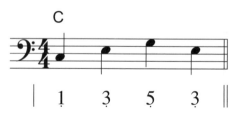

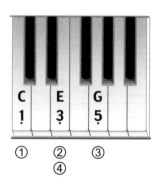

 左手練習　運指：5 1 3 1

❶ 和弦順序彈奏：

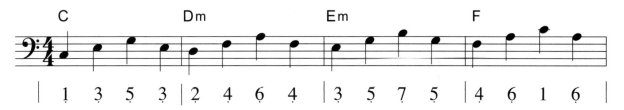

```
C          Dm          Em          F
1 3 5 3  | 2 4 6 4  | 3 5 7 5  | 4 6 1 6 |
```

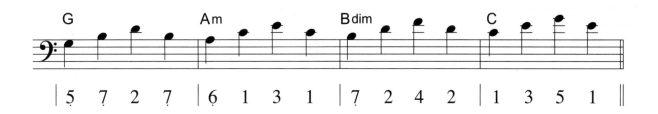

```
G          Am          Bdim        C
5 7 2 7  | 6 1 3 1  | 7 2 4 2  | 1 3 5 1 |
```

❷ 和弦不順序彈奏：

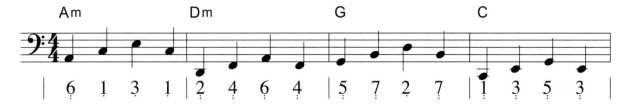

```
Am         Dm          G           C
6 1 3 1  | 2 4 6 4  | 5 7 2 7  | 1 3 5 3 |
```

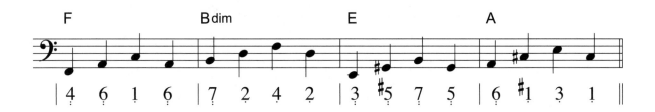

```
F          Bdim        E           A
4 6 1 6  | 7 2 4 2  | 3 #5 7 5  | 6 #1 3 1 |
```

121

♪♪♪ 示範歌曲 → Fly Me To The Moon

《歌曲中所使用的和弦》

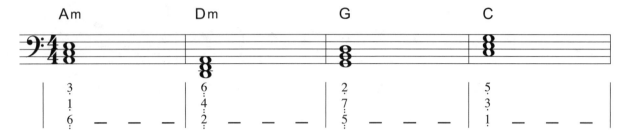

《技巧分析》

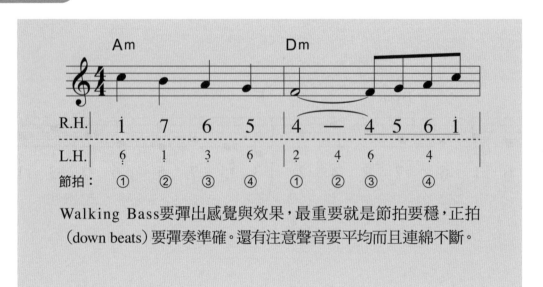

Walking Bass要彈出感覺與效果，最重要就是節拍要穩，正拍（down beats）要彈奏準確。還有注意聲音要平均而且連綿不斷。

122

Fly Me To The Moon

Music by Bart Howard

♩ = 168

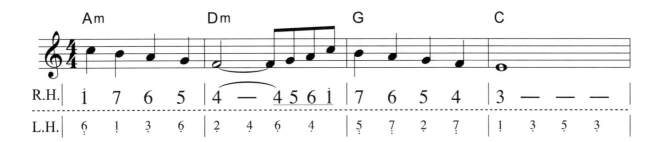

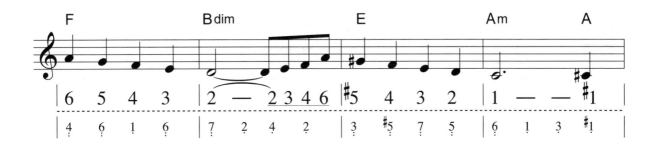

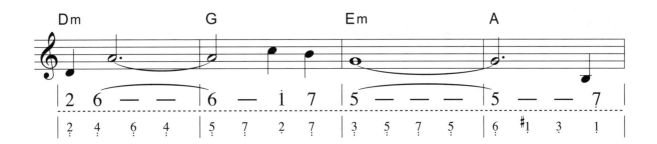

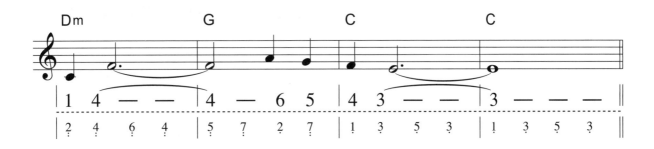

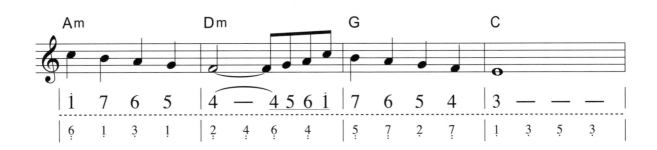

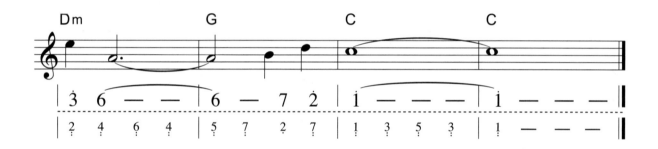

〈Fly Me To The Moon〉這首是爵士樂歌曲必彈的歌，無論是初學者到演奏者都會彈到這首歌。

Track 28

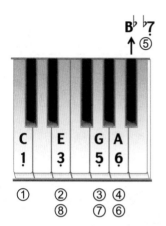

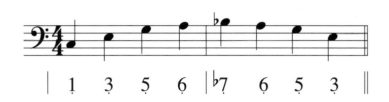

| 1 | 3 | 5 | 6 | ♭7 | 6 | 5 | 3 |

左手練習　運指：⑤ ③ ② ① ② ① ② ③

❶ 和弦順序彈奏：

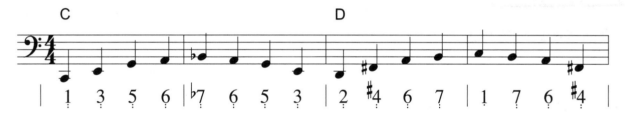

C
| 1 | 3 | 5 | 6 | ♭7 | 6 | 5 | 3 |

D
| 2 | #4 | 6 | 7 | 1 | 7 | 6 | #4 |

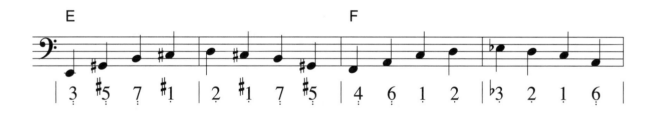

E
| 3 | #5 | 7 | #1 | 2 | #1 | 7 | #5 |

F
| 4 | 6 | 1 | 2 | ♭3 | 2 | 1 | 6 |

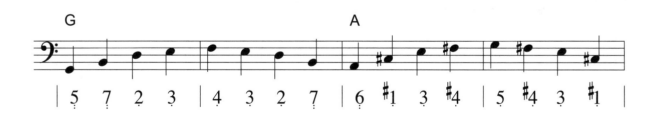

G
| 5 | 7 | 2 | 3 | 4 | 3 | 2 | 7 |

A
| 6 | #1 | 3 | #4 | 5 | #4 | 3 | #1 |

B
| 7 | #2 | #4 | #5 | 6 | #5 | #4 | #2 |

125

❷ 和弦不順序彈奏：

 示範歌曲 → In The Mood

《 歌曲中所使用的和弦 》

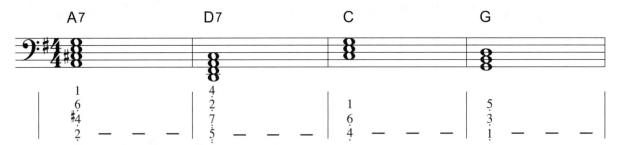

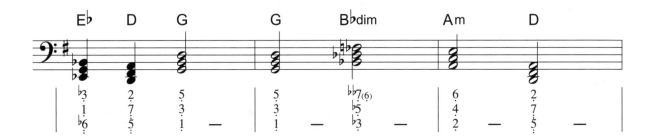

《技巧分析》

(1)

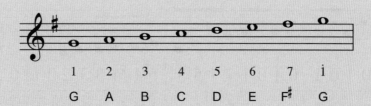

1	2	3	4	5	6	7	i
G	A	B	C	D	E	F♯	G

這是G大調的歌曲（有一個F♯），所以第1音是G，不再是C了；而（2）是A，（3）是B，（4）是C，（5）是D，（6）是E，（7）是F♯，彈奏時記得轉位。還有看到「7」時，要彈奏升記號（♯），除非出現還原記號(♮)才不用升半音。

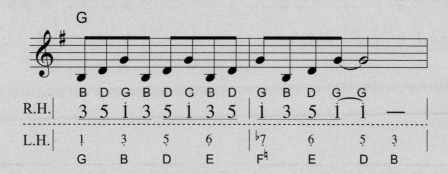

	B	D	G	B	D	C	B	D	G	B	D	G	G	
R.H.	3	5	i	3	5	i	3	5	i	3	5	i	i	—

	G		B		D		E		F♯		E		D		B
L.H.	1		3		5		6		♭7		6		5		3

(2)

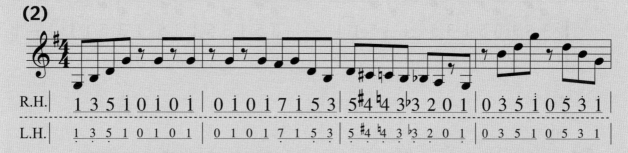

R.H.	1 3 5 1 0 1 0 1	0 1 0 1 7 1 5 3	5 ♯4 4 ♮4 3 ♭3 2 0 1	0 3 5 1 0 5 3 1
L.H.	1 3 5 1 0 1 0 1	0 1 0 1 7 1 5 3	5 ♯4 4 ♮4 3 ♭3 2 0 1	0 3 5 1 0 5 3 1

在歌曲的第一行前奏部分，左手與右手同時彈奏一樣的旋律。

(3)

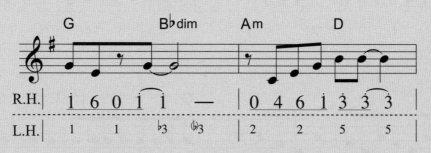

	G		B♭dim		Am		D	
R.H.	i 6 0 1 i	—	0 4 6 i 3 3	3				

L.H.	1	1	♭3	♭3	2	2	5	5

在這裡的左手伴奏，只彈奏和弦的根音。

Walking Bass

In The Mood

Music by Joe Garland

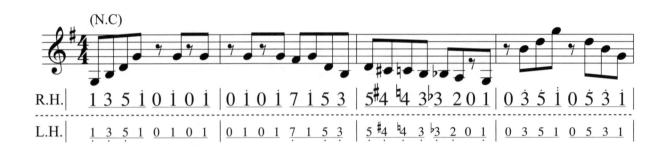

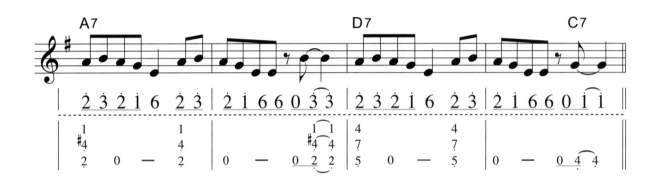

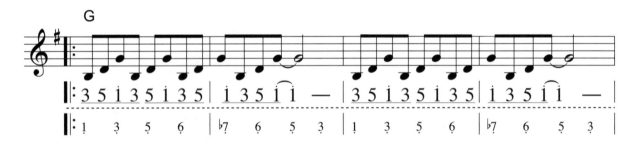

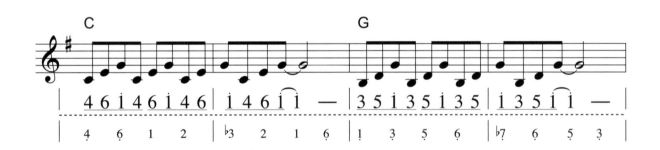

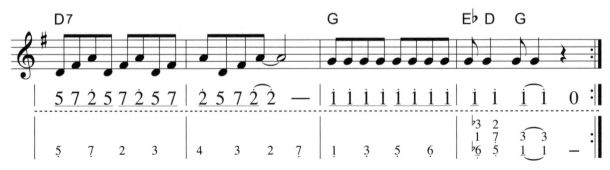

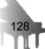

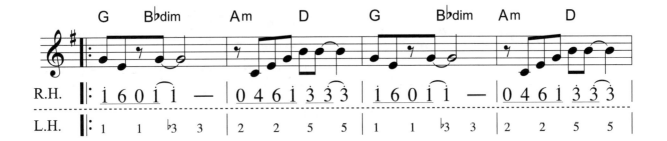

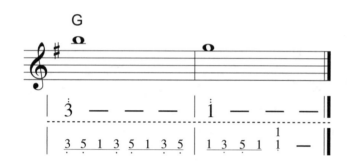

05
Rumba

　　Rumba這種舞曲起源於古巴，相傳好幾年前，那個時候，在當地有很多來自非洲的黑奴，生活相當的困苦，因而產生許多悲傷的民歌。後來這種悲傷的歌曲，再加上拉丁美洲特有的打擊樂器，人們就隨著這種音樂而跳起舞來，便逐漸演變成今日的Rumba舞曲。

Rumba 伴奏型態

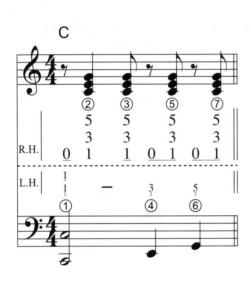

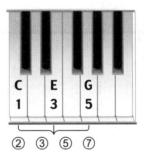

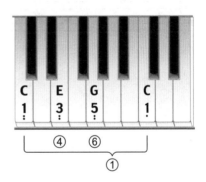

♪♪♫ 雙手練習

❶ 和弦順序彈奏：

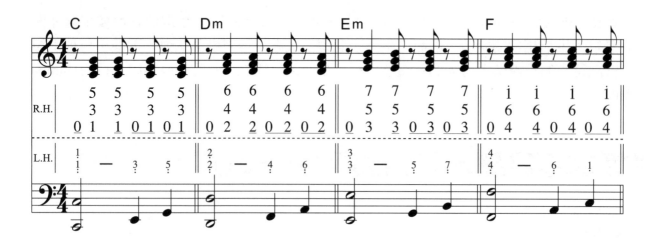

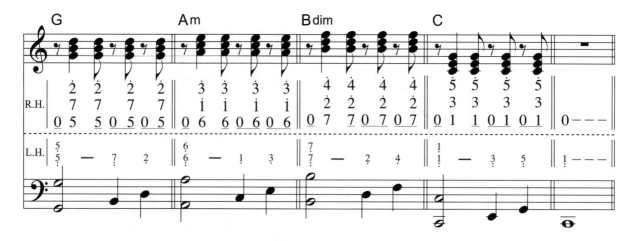

❷ 和弦不順序彈奏：

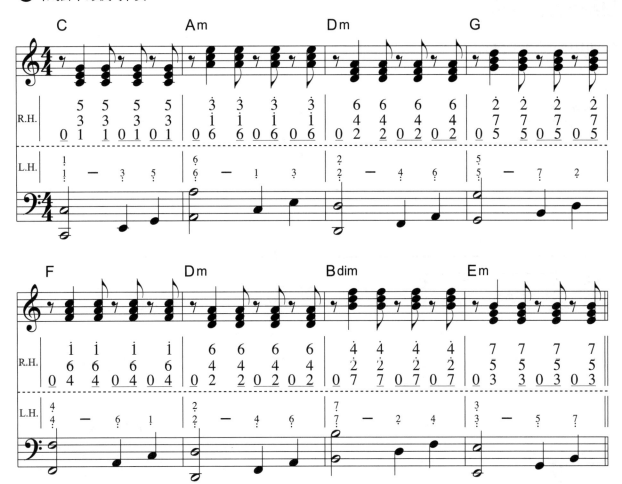

※ 右手的和弦節拍，可以放在歌曲旋律空檔的位置。 ※
　　如下：

♪♪ 示範歌曲 → More

《 歌曲中所使用的和弦 》

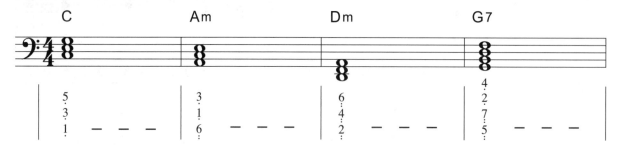

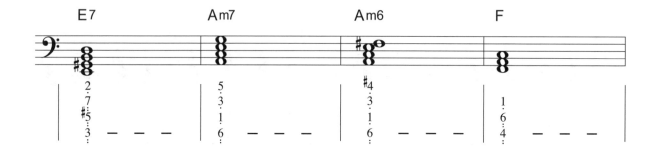

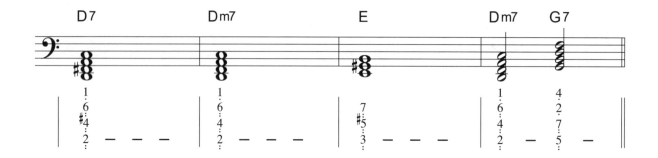

《 技巧分析 》

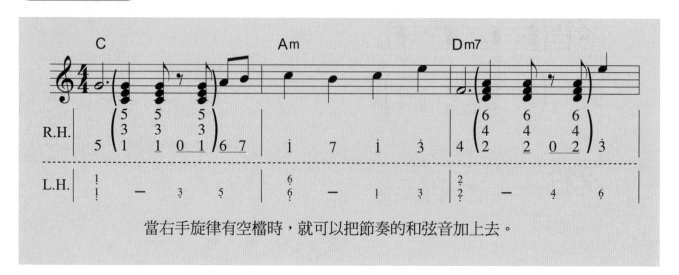

當右手旋律有空檔時，就可以把節奏的和弦音加上去。

More

Music by N.Oliviero
& Ortolani

♩ = 138

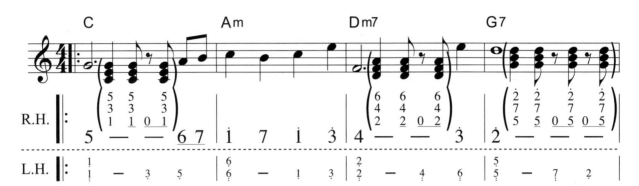

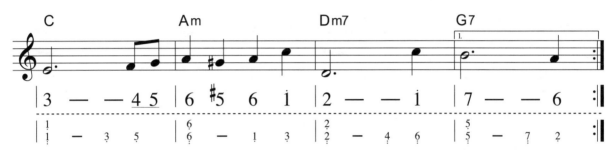

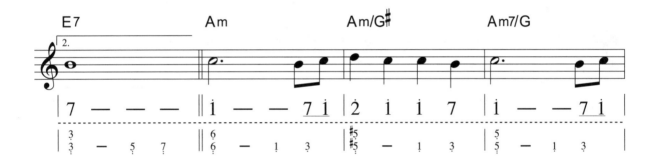

06
Cha Cha

　　Cha Cha起源於古巴，是從曼波變化出來的。在早期的曼波速度較緩慢，充滿熱情，而南美洲的土人再加入一些打擊樂器，產生出清脆的聲音，成為了今日的Cha Cha。

Cha Cha伴奏型態

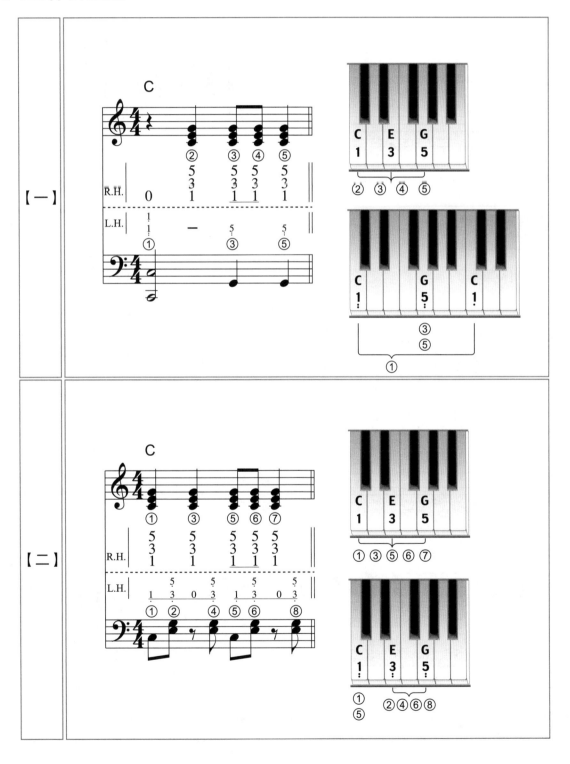

Track 32

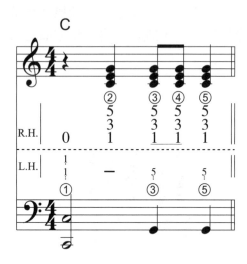

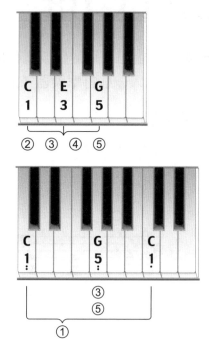

雙手練習

Track 33

❶ 和弦順序彈奏：

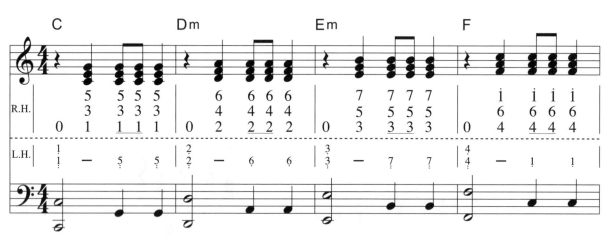

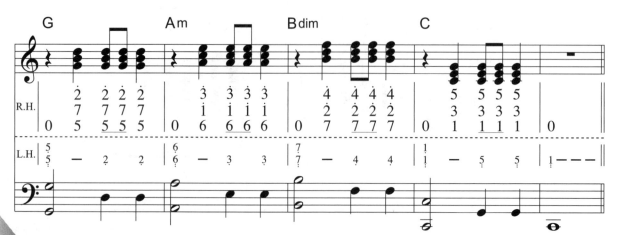

❷ 和弦不順序彈奏：

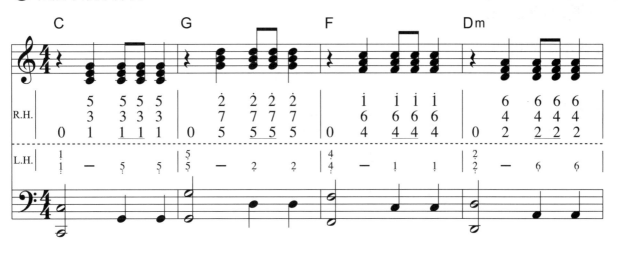

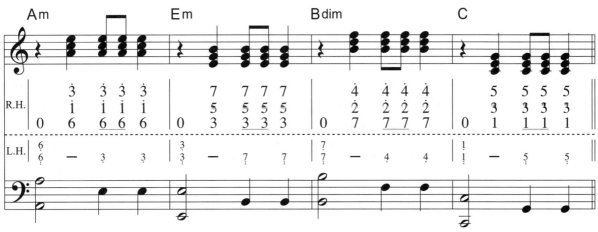

♪♪♫ 示範歌曲 → Never On Sunday

《歌曲中所使用的和弦》

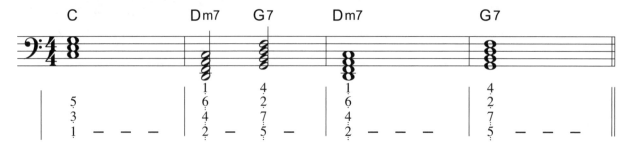

《技巧分析》

(1)

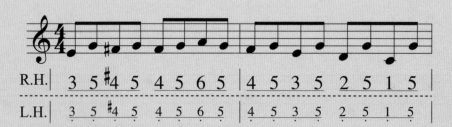

在第一個小節，出現了一個臨時升記號，當臨時升記號出現時，除了
該音符本身升半音之外，其後出現在同一個小節中所有相同的音都要
升半音，直到下一個小節才還原，所以小節中的2個4（F），都要升
半音，成為♯4（F♯），只是第二個4（F）省略寫出升記號。
左手的伴奏是跟右手的旋律彈奏同樣的音。

(2)

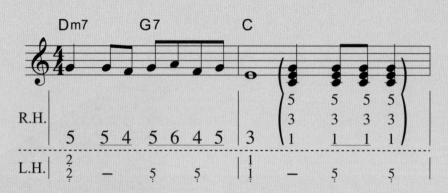

在右手旋律有空檔時，把節奏的和弦音加上去。

Cha Cha

Never On Sunday

Music by Manos Hadjidakis

♩ = 126

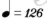
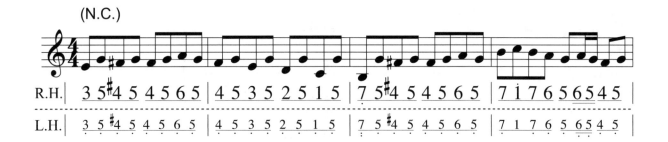
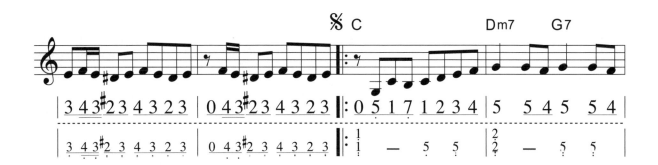
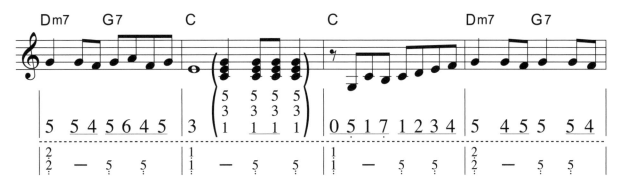
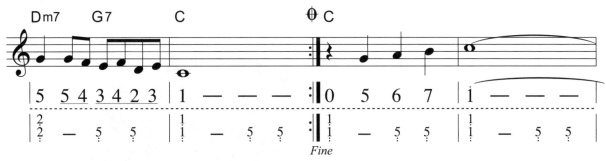
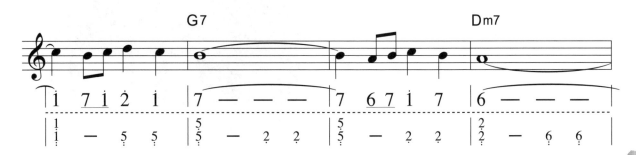

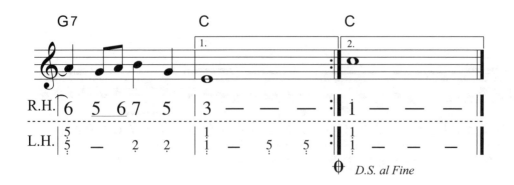

D.S. al Fine

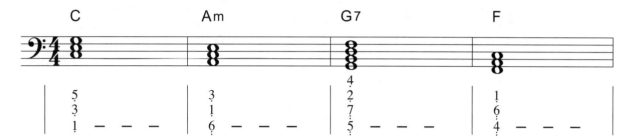 示範歌曲 → Rhythm Of The Rain

《 歌曲中所使用的和弦 》

《 技巧分析 》

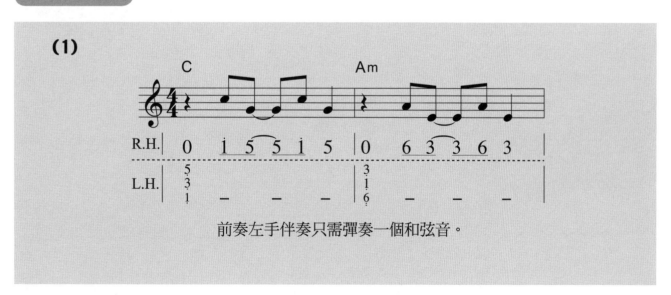

前奏左手伴奏只需彈奏一個和弦音。

(2)

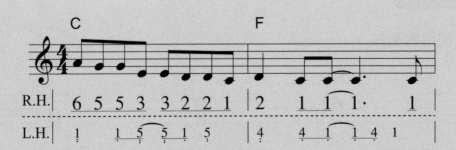

R.H.	6 5 5 3	3 2 2 1	2	1 1 1·	1
L.H.	1	1 5 5 5	4	4 1 1 4	1

在主歌部分，我們可以把前奏右手的旋律作為左手的伴奏型態。

(3)

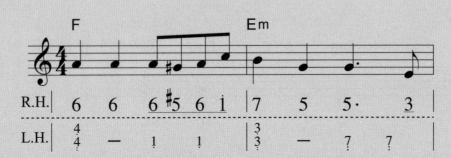

R.H.	6	6	6 #5 6 1	7	5	5·	3
L.H.	4/4	—	1 1	3/3	—	7	7

副歌的左手伴奏用前面介紹的第一種伴奏方面去彈奏。

Rhythm Of The Rain

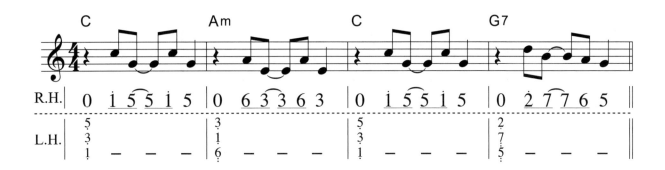

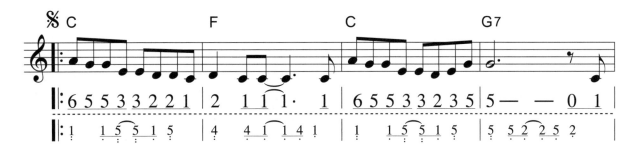

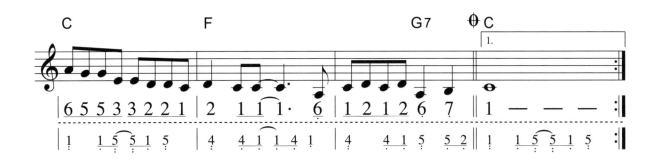

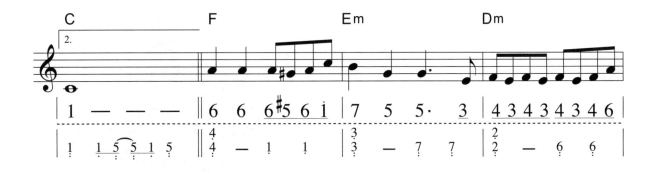

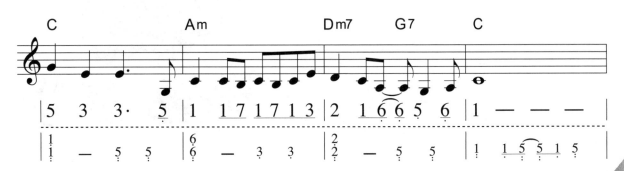

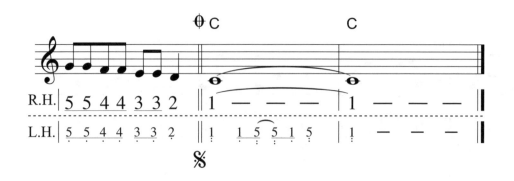

R.H. | 5 5 4 4 3 3 2 ‖ 1 — — — | 1 — — — ‖

L.H. | 5 5 4 4 3 3 2 ‖ 1 1 5 5 1 5 | 1 — — — ‖

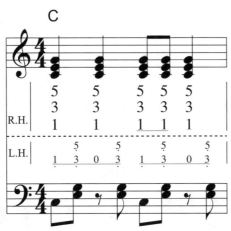

雙手練習

❶ 和弦順序彈奏：

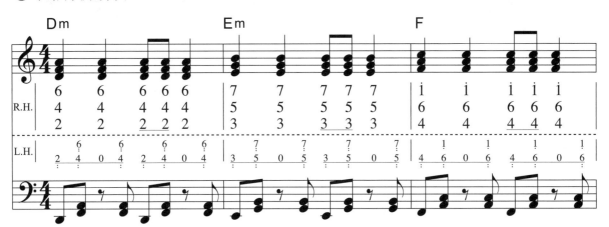

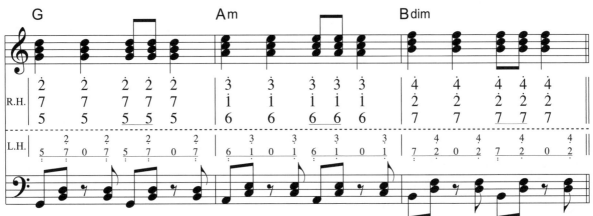

❷ 和弦不順序彈奏：

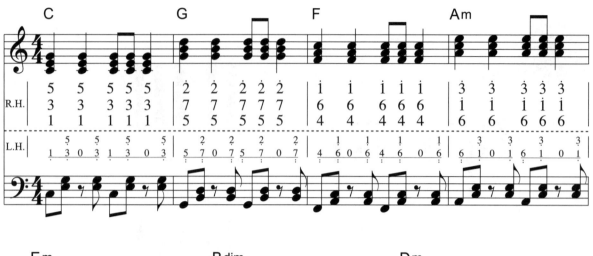

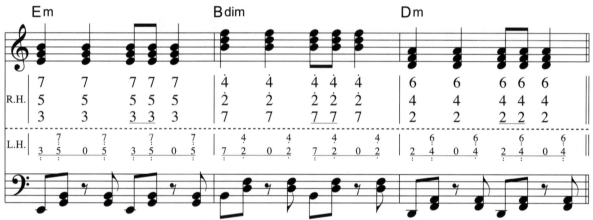

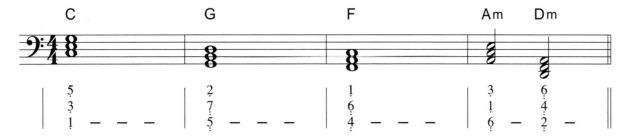

♪♪♪ 示範歌曲 → Island Of Capri

《歌曲中所使用的和弦》

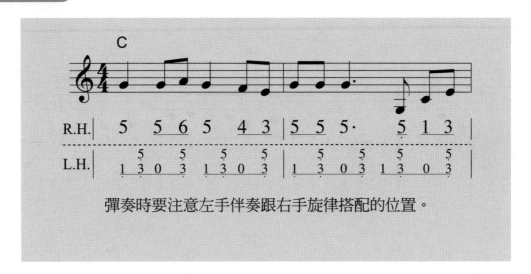

《技巧分析》

彈奏時要注意左手伴奏跟右手旋律搭配的位置。

Cha Cha

Island Of Capri

♩ = 126

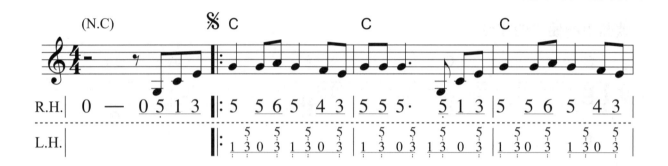

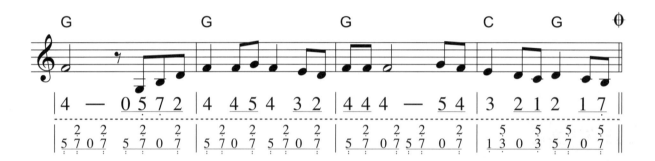

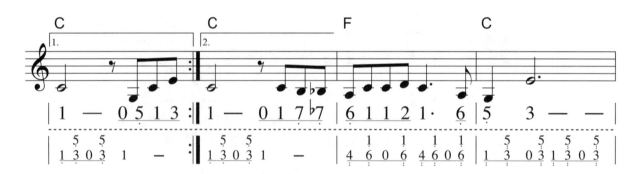

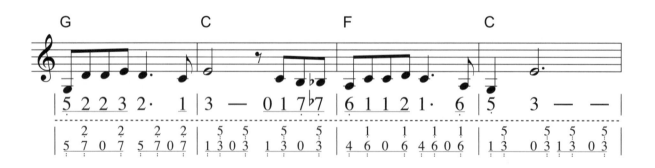

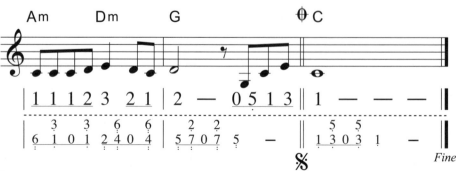

Fine

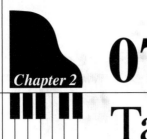

07 Tango

Chapter 2

Tango起源於十八世紀中部的非洲，經由黑奴傳入古巴，然後漸漸的傳到南美洲，再於十九世紀初傳入歐洲。

Tango左手伴奏型態

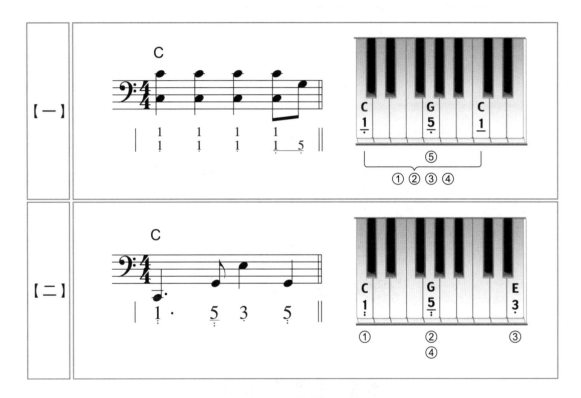

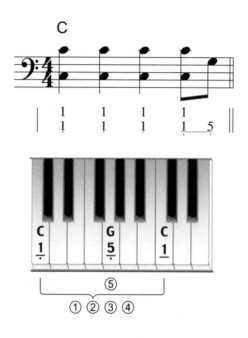

如果你左手按不到八度音的話，可以只按一個低音。

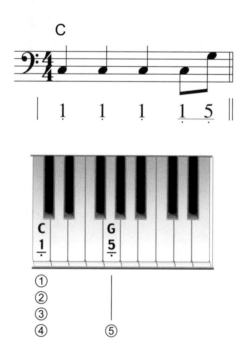

♪♪♪ 左手練習

❶ 和弦順序彈奏：

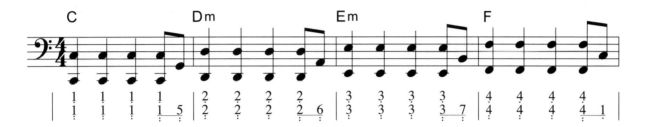

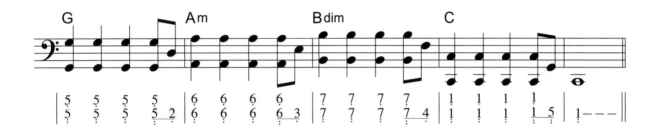

❷ 和弦不順序彈奏：

♪♪ 示範歌曲 → La Cumparsita

《 歌曲中所使用的和弦 》

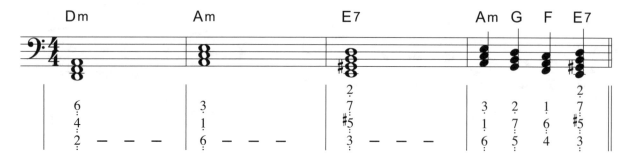

《 技巧分析 》

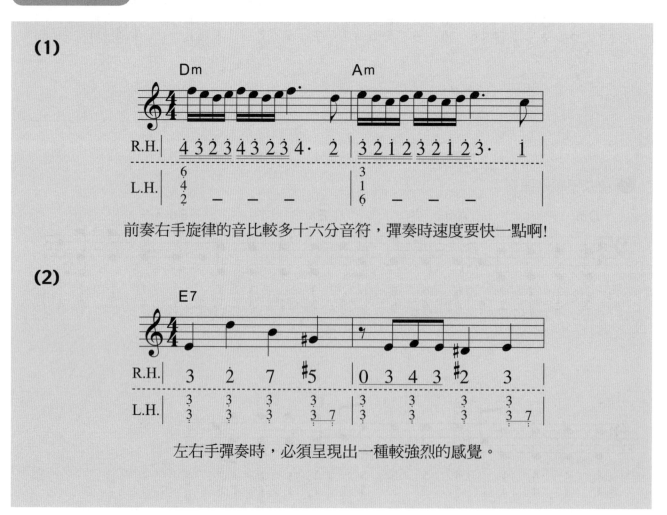

(1)

前奏右手旋律的音比較多十六分音符，彈奏時速度要快一點啊！

(2)

左右手彈奏時，必須呈現出一種較強烈的感覺。

Tango

Music by G.H.Rodriguze

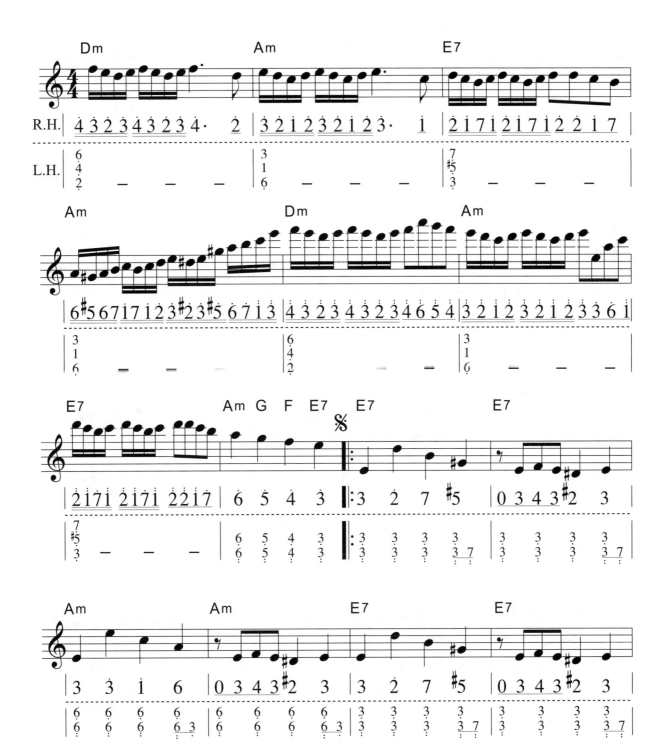

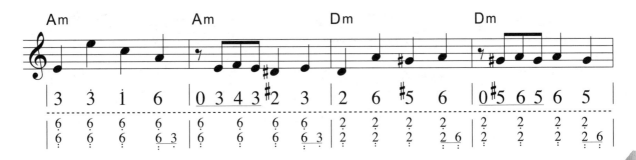

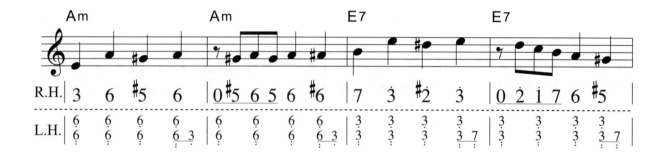

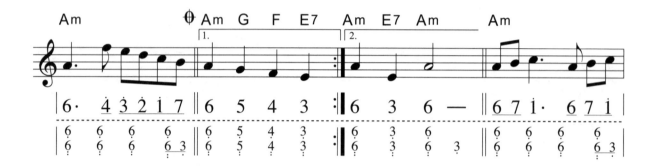

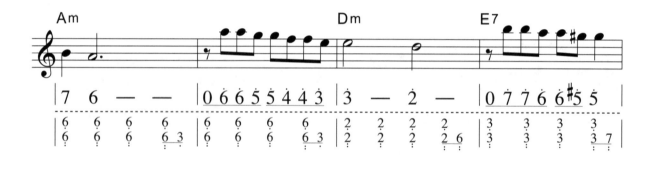

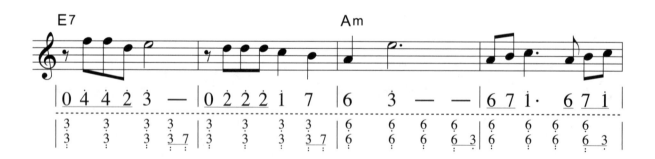

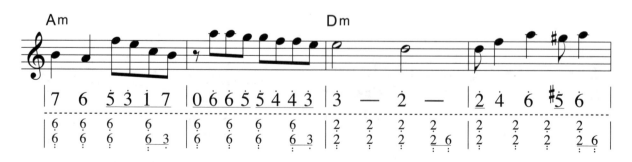

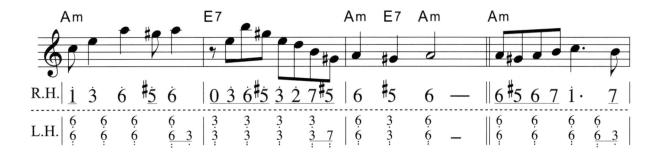

R.H. | 1 3 6 #5 6 | 0 3 6#5 3 2 7#5 | 6 #5 6 — ‖ 6#5 6 7 1· 7 |

L.H. | 6 6 6 6 | 3 3 3 3 | 6 3 6 | 6 6 6 6 |
 | 6 6 6 6 3 | 3 3 3 3 7 | 6 3 6 — | 6 6 6 6 3 |

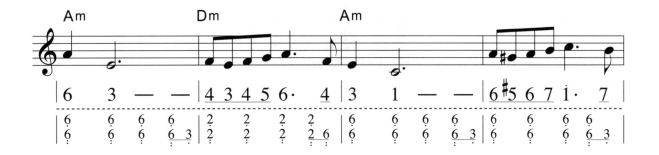

| 6 3 — — | 4 3 4 5 6· 4 3 | 1 — — | 6#5 6 7 1· 7 |

| 6 6 6 6 | 2 2 2 2 | 6 6 6 6 | 6 6 6 6 |
| 6 6 6 6 3 | 2 2 2 2 6 | 6 6 6 6 3 | 6 6 6 6 3 |

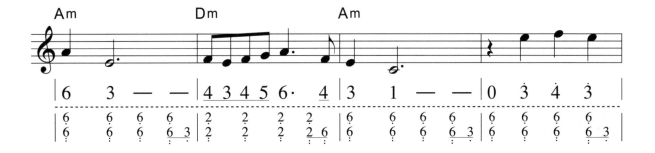

| 6 3 — — | 4 3 4 5 6· 4 3 | 1 — — | 0 3 4 3 |

| 6 6 6 6 | 2 2 2 2 | 6 6 6 6 | 6 6 6 6 |
| 6 6 6 6 3 | 2 2 2 2 6 | 6 6 6 6 3 | 6 6 6 6 3 |

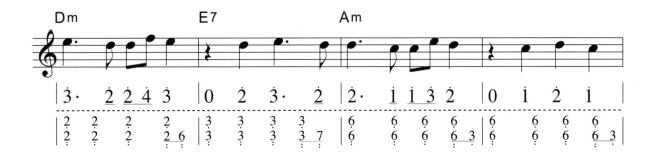

| 3· 2 2 4 3 | 0 2 3· 2 | 2· 1 1 3 2 | 0 1 2 1 |

| 2 2 2 2 | 3 3 3 3 | 6 6 6 6 | 6 6 6 6 |
| 2 2 2 2 6 | 3 3 3 3 7 | 6 6 6 6 3 | 6 6 6 6 3 |

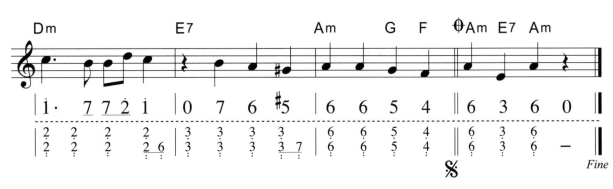

| 1· 7 7 2 1 | 0 7 6 #5 | 6 6 5 4 ‖ 6 3 6 0 ‖

| 2 2 2 2 | 3 3 3 3 | 6 6 5 4 ‖ 6 3 6 |
| 2 2 2 2 6 | 3 3 3 3 7 | 6 6 5 4 ‖ 6 6 6 — ‖

𝄋 Fine

157

Track 37

這是一個十度音的組合：1（C）、5（G）、10（E）

左手練習

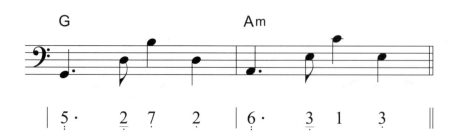

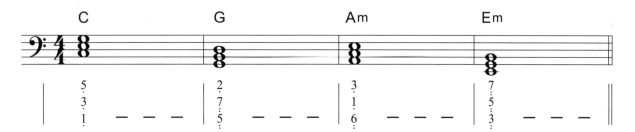

示範歌曲 → 小城故事

《 歌曲中所使用的和弦 》

《 技巧分析 》

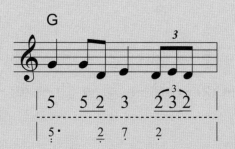

(1)

在歌曲中會出現好幾次的「三連音」。

把一拍分成三個等長的1/3拍，也就是三個八分音符得三連音。

(2)

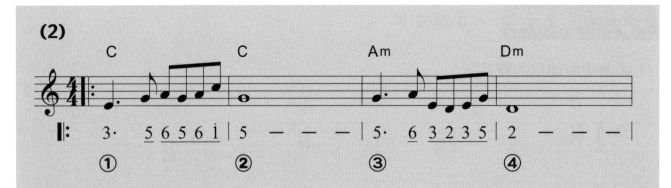

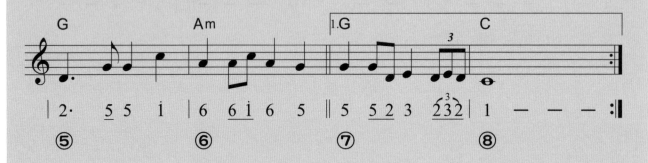

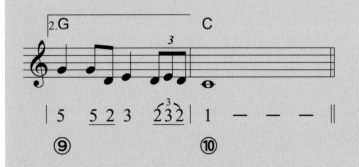

反覆時，彈奏順序為：① → ② → ③ → ④ → ⑤ → ⑥ → ⑦ → ⑧ →
① → ② → ③ → ④ → ⑤ → ⑥ → ⑨ → ⑩

小城故事

曲：湯 尼
詞：莊 奴
唱：鄧麗君

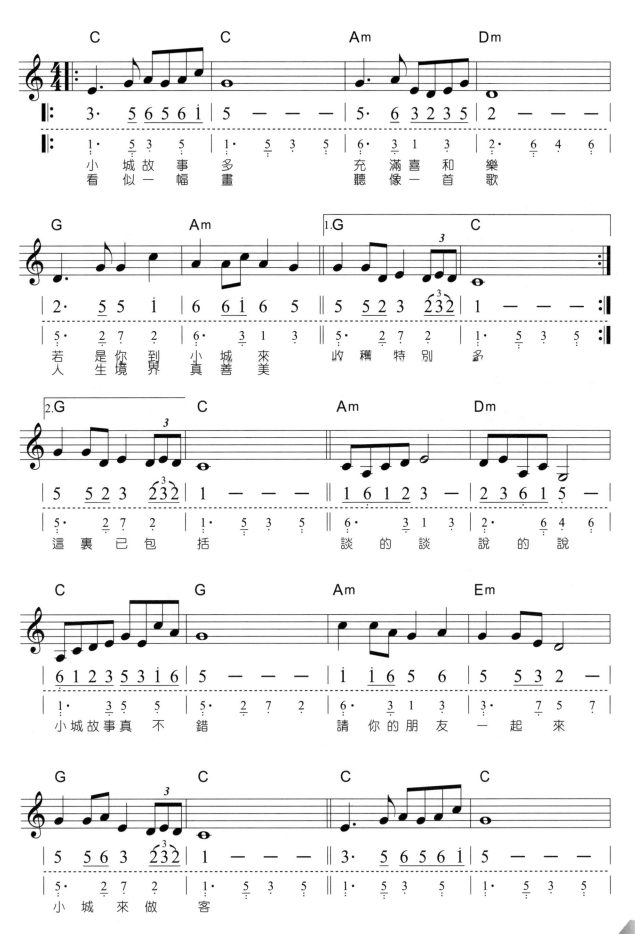

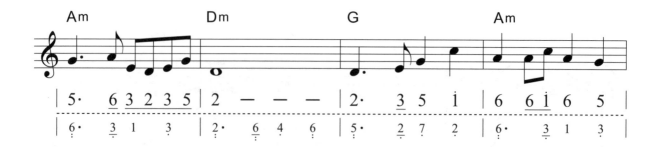

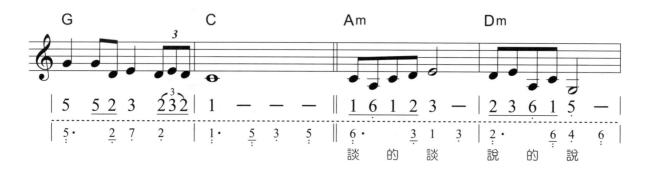

談 的 談 說 的 說

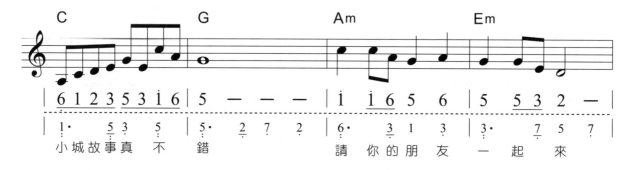

小城故事真 不 錯　　請 你的朋友 一 起 來

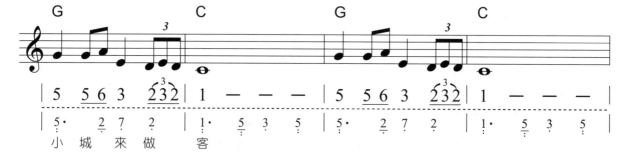

小 城 來 做 客

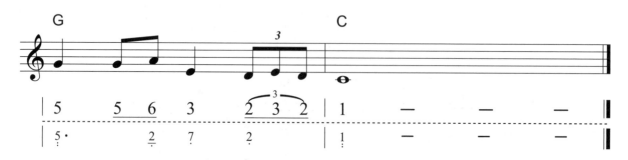

快速有效的練習方法

所謂快速而且有效的練琴方法，就是需要把歌曲分小節、分句、分行去練習！

這個做法是非常重要的！很多人都不知道或不願意這樣去練習。很多人學到新的歌曲，要練習的時候，翻開樂譜便迫不及待從歌曲第一個小節彈到最後一個小節。接著，不停重覆著這樣子去練習；你可有想過這是一個錯誤的練琴方法？

你想想，你有沒有試過把一首歌曲從頭到尾彈奏十遍，但仍然沒有彈好這首歌曲的經驗？我可以告訴你，如果你是用這種方法去練的話，就算你彈奏二十遍，也沒辦法把整首歌完整的彈好，總會有些地方彈不好。但如果你先把曲分成多個小片段，再逐一攻破，那麼到最後你要把練好的小片段連接起來，整首歌曲便練好了。

我建議大家可以把歌曲分小節、分句、分行，還有分開左、右手去練習。

舉個例，我們可以先把歌曲分為每2個小節去練習，先把第1個小節跟第2個小節練熟，彈奏到一個音符都沒有錯時，便可去練習第3跟第4個小節。等到第3跟第4個小節練熟後，你便要重覆由第1個小節彈到第4個小節；如此類推的練習下去，這樣你就可以很快把歌曲練好。

無論你要彈奏什麼歌曲也好，練習時記得要把歌曲分小節、分句、分行、分開左右手去練習，切忌操之過急！

08
Disco

Disco的節奏特性完全在於低音Bass，處理有著令人振奮的動感表現。由於節奏明朗易懂，Disco可歷經三十多年，仍然在現今的樂壇流行著，其在鋼琴上演奏特點為左手Bass八度的高低起動。

Disco 左手伴奏型態

Track 38

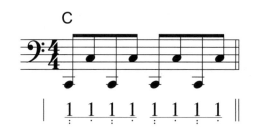

 左手練習　　運指：5 1 5 1

Track 39

① 和弦順序彈奏：

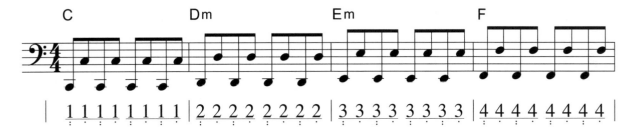

② 和弦不順序彈奏：

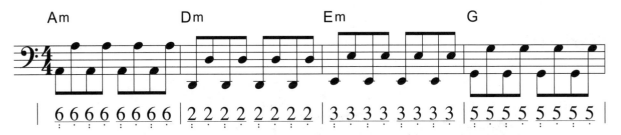

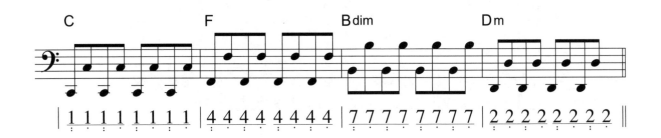

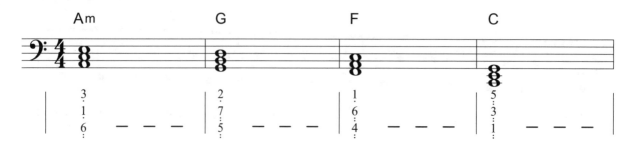 → 小蘋果

《歌曲中所使用的和弦》

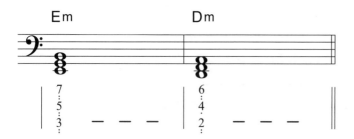

《技巧分析》

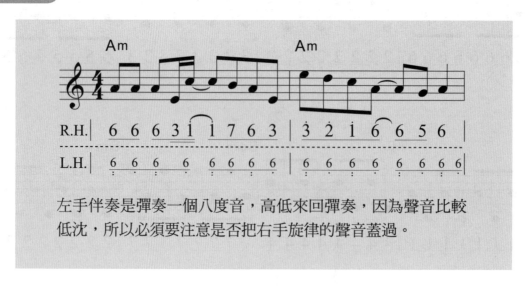

左手伴奏是彈奏一個八度音，高低來回彈奏，因為聲音比較低沈，所以必須要注意是否把右手旋律的聲音蓋過。

小蘋果

曲：王太利
詞：王太利
唱：筷子兄弟

♩ = 128

R.H. | 6 6 63 1̇ 1 7 6 3 | 3̇ 2̇ 1̇ 6 6 5 6 | 5 3̇ 2̇ 1̇ 2̇ 2̇ 3̇ 2̇ 5 | 6̇ 3̇ 2̇ 1̇ 1 5 6 |

L.H. | 6 6 6 6 6 6 6 6 | 6 6 6 6 6 6 6 6 | 5 5 5 5 5 5 5 5 | 6 6 6 6 6 6 6 6 |

| 6 67 1̇ 2̇ 5 4̇ 3̇ 1̇ | 3̇ 3̇ 5 3̇ 3̇ 5 6 | 3̇ 2̇ 1̇ 6 2̇ 2̇ 1̇ 6 3̇ | 5 3̇ 2̇ 1̇ 1 5 6 ‖

| 4 4 4 4 1 1 1 1 | 3 3 3 3 6 6 6 6 | 2 2 2 2 2 2 2 2 | 5 5 5 5 5 5 5 5 |

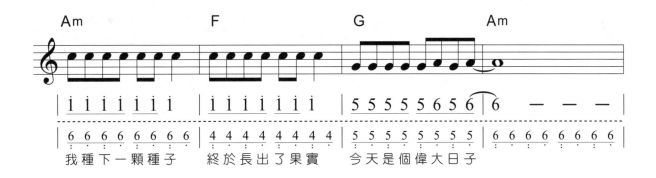

| 1̇ 1̇ 1̇ 1̇ 1̇ 1̇ 1̇ | 1̇ 1̇ 1̇ 1̇ 1̇ 1̇ | 5 5 5 5 5 6 5 6 | 6 — — — |

| 6 6 6 6 6 6 6 6 | 4 4 4 4 4 4 4 4 | 5 5 5 5 5 5 5 5 | 6 6 6 6 6 6 6 6 |

我 種 下 一 顆 種 子　　終 於 長 出 了 果 實　　今 天 是 個 偉 大 日 子

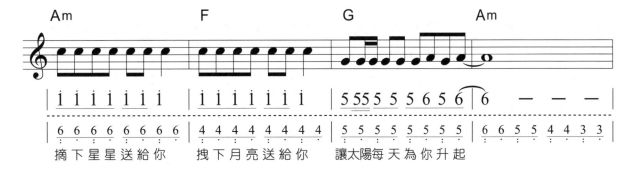

| 1̇ 1̇ 1̇ 1̇ 1̇ 1̇ 1̇ | 1̇ 1̇ 1̇ 1̇ 1̇ 1̇ | 5 55 5 5 5 6 5 6 | 6 — — — |

| 6 6 6 6 6 6 6 6 | 4 4 4 4 4 4 4 4 | 5 5 5 5 5 5 5 5 | 6 6 5 5 4 4 3 3 |

摘 下 星 星 送 給 你　　拽 下 月 亮 送 給 你　　讓 太 陽 每 天 為 你 升 起

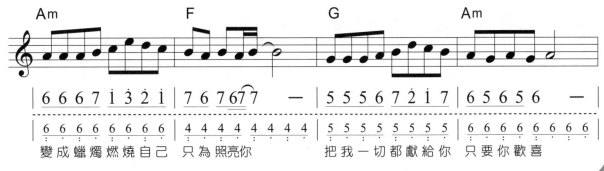

| 6 6 67 1̇ 3̇ 2̇ 1̇ | 7 6 7 67 7 — | 5 5 5 6 7 2̇ 1̇ 7 | 6 5 6 5 6 — |

| 6 6 6 6 6 6 6 6 | 4 4 4 4 4 4 4 4 | 5 5 5 5 5 5 5 5 | 6 6 6 6 6 6 6 6 |

變 成 蠟 燭 燃 燒 自 己　只 為 照 亮 你　　把 我 一 切 都 獻 給 你　只 要 你 歡 喜

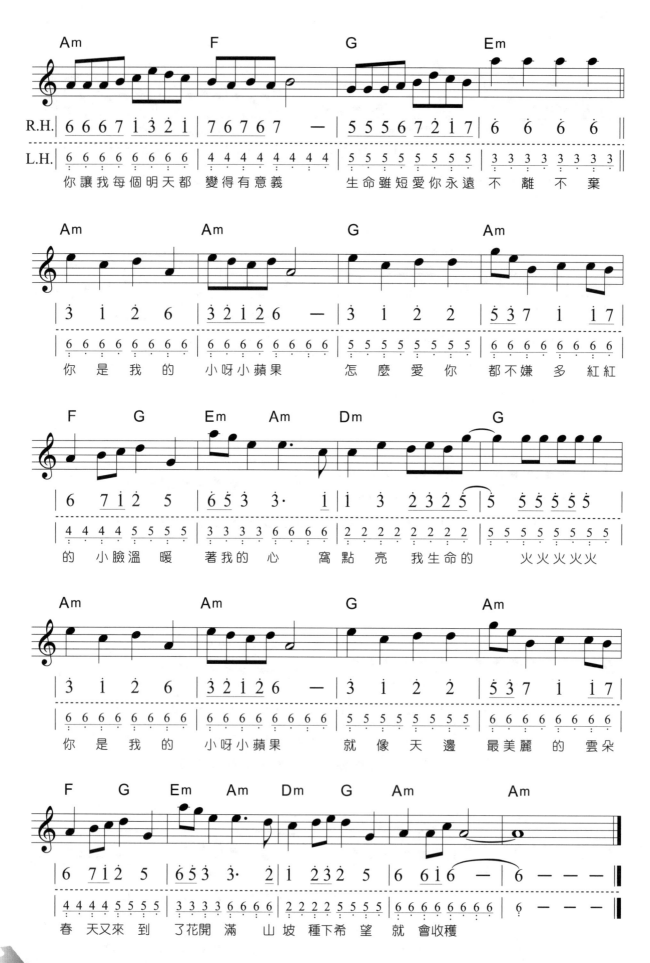

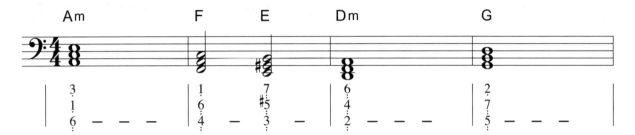

示範歌曲 → 不如跳舞

《 歌曲中所使用的和弦 》

《 技巧分析 》

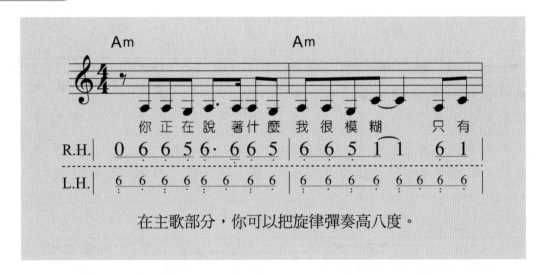

在主歌部分，你可以把旋律彈奏高八度。

不如跳舞

Disco
♩ = 128

曲：雷頌德
詞：林　夕
唱：陳慧琳

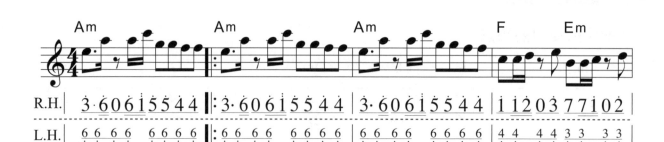

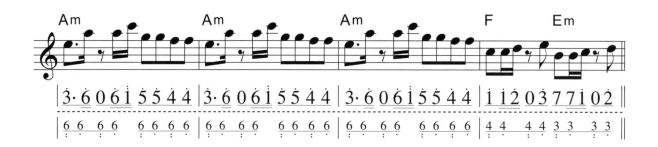

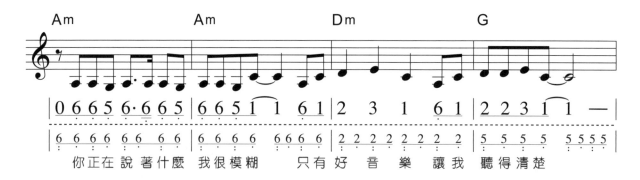

你正在說著什麼 我很模糊　只有好音樂 讓我 聽得清楚

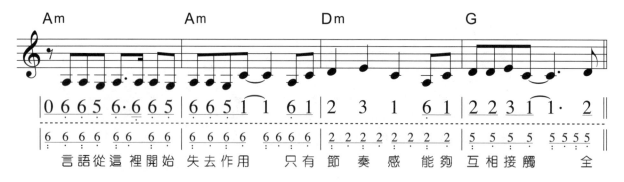

言語從這裡開始 失去作用　只有節奏感 能夠 互相接觸　全

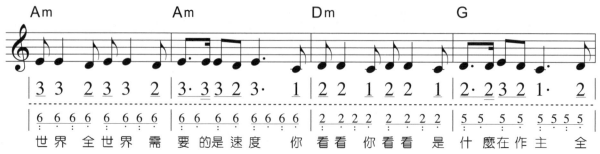

世界 全世界 需要的是速度　你看看 你看看 是什麼在作主　全

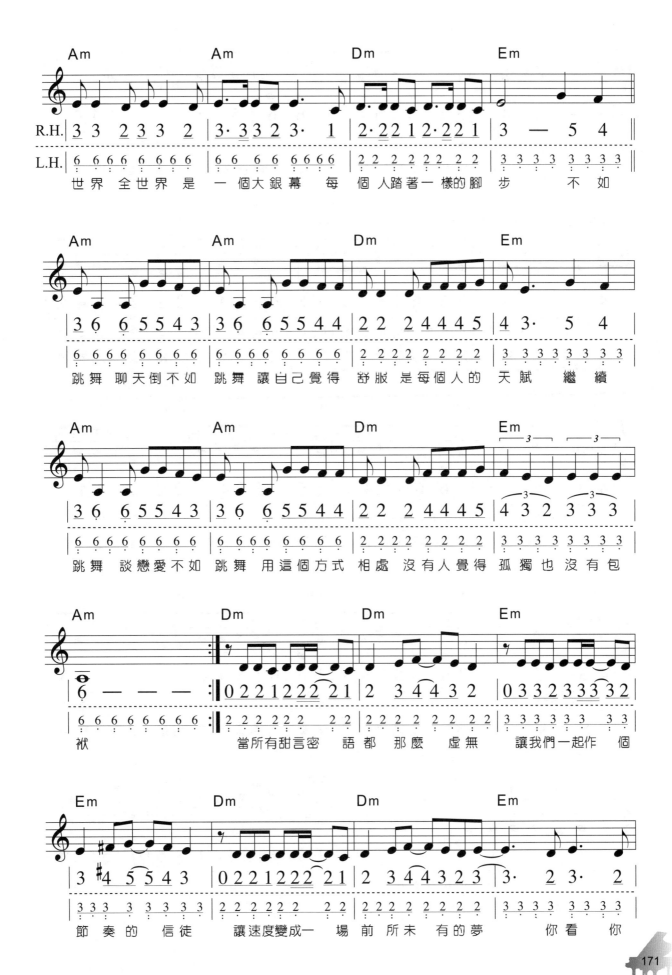

171

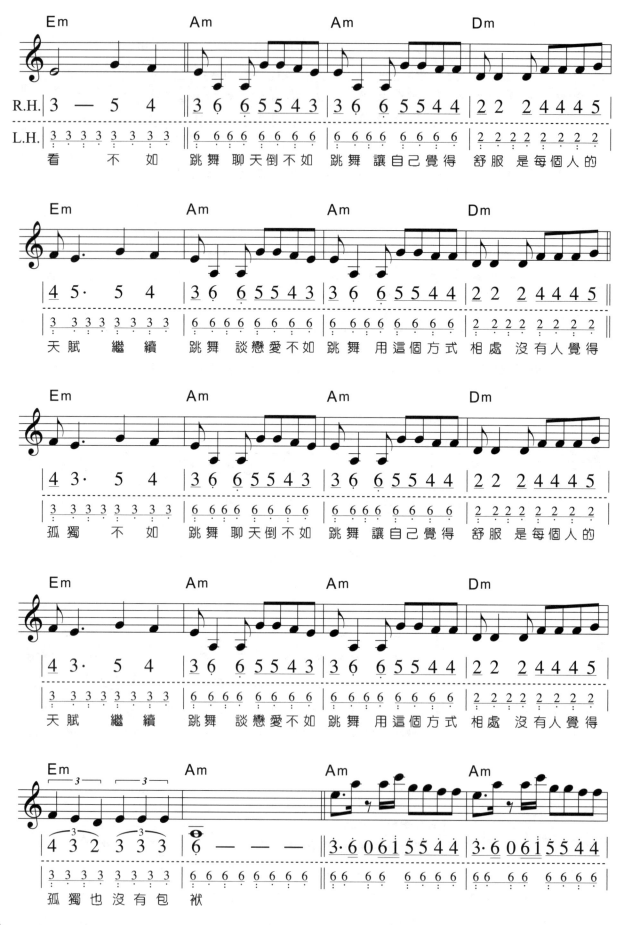

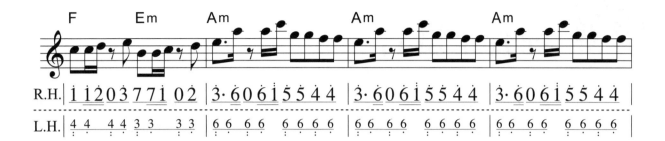

R.H. | 1̲ 1̲ 2̲0̲ 3̲ 7̲ 7̲1̲ 0̲2̇ | 3· 6̲0̲ 6̲1̲ 5 5 4 4 | 3· 6̲0̲ 6̲1̲ 5 5 4 4 | 3· 6̲0̲ 6̲1̲ 5 5 4 4 |

L.H. | 4̣ 4̣ 4̣ 4̣ 3̣ 3̣ 3̣ 3̣ | 6̣ 6̣ 6̣ 6̣ 6̣ 6̣ 6̣ 6̣ | 6̣ 6̣ 6̣ 6̣ 6̣ 6̣ 6̣ 6̣ | 6̣ 6̣ 6̣ 6̣ 6̣ 6̣ 6̣ 6̣ |

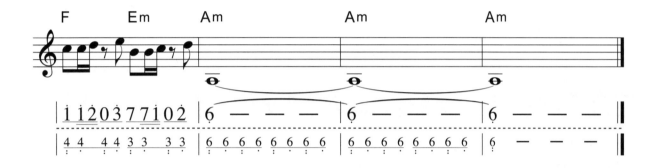

1̲ 1̲ 2̲0̲ 3̲ 7̲ 7̲1̲ 0̲2̇ | 6̣ — — — | 6̣ — — — | 6̣ — — — ‖

4̣ 4̣ 4̣ 4̣ 3̣ 3̣ 3̣ 3̣ | 6̣ 6̣ 6̣ 6̣ 6̣ 6̣ 6̣ 6̣ | 6̣ 6̣ 6̣ 6̣ 6̣ 6̣ 6̣ 6̣ | 6̣ — — — ‖

理查十度音

理查·克萊德曼（Richard Clayderman），他所演奏的歌曲大家應該都不會陌生吧！如〈愛的克麗絲汀〉（Souvenirs D'enfance）、〈夢中的婚禮〉（Mariage D'amour）、〈水邊的阿第麗娜〉（Ballade Pour Adeline）........

這些曲子的特徵，是在於左手伴奏所使用的「十度琶音」，或十度的分解和弦去彈奏。（所謂十度音，其實就是三度音的高八度音。）

查理十度音 左手伴奏型態

Track40

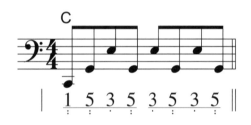

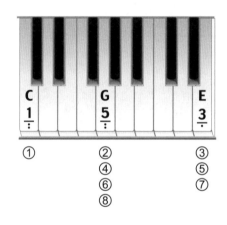

大多數會彈奏第1音、第5音及第10音，然後在第5音跟第10音來回彈奏。

 左手練習 運指：

Track41

❶ 和弦順序彈奏：

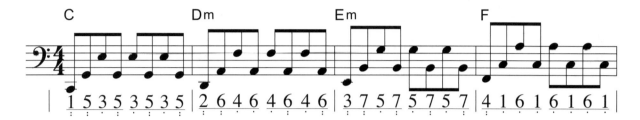

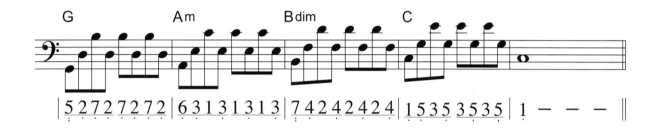

❷ 和弦不順序彈奏：

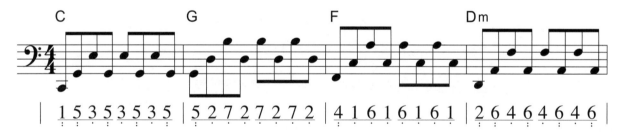

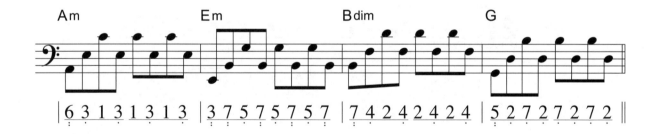

※ 其實不用每次都從第1個音一直數到第10個音，才知道第10個音的位置，你只要在高
　 八度音再加上2個音，就是第10音了。

　　 如：1（C）→ 1（C）＋ 2個音為 3（E）

　　　　 2（D）→ 2（D）＋ 2個音為 4（F）

　　　　 6（A）→ 6（A）＋ 2個音為 1（C）

♪♪ 示範歌曲 → Souvenir D'enfance 愛的克麗絲汀

《歌曲中所使用的和弦》

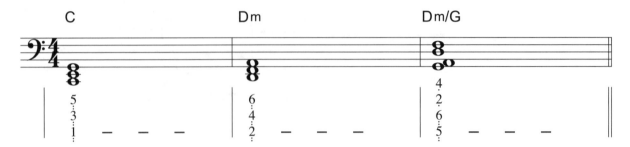

《技巧分析》

(1)

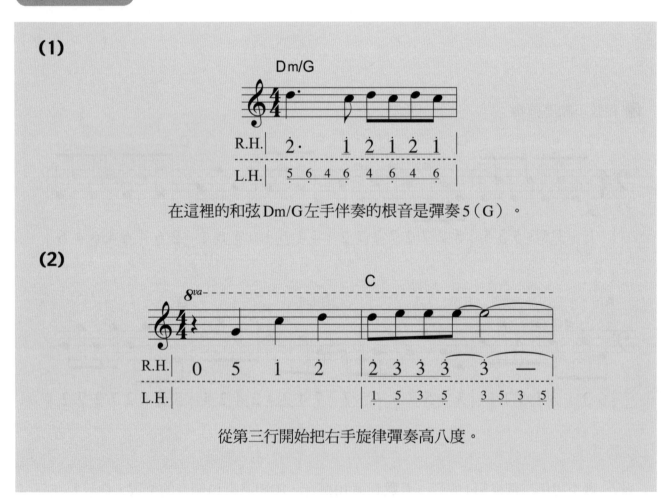

在這裡的和弦Dm/G左手伴奏的根音是彈奏5（G）。

(2)

從第三行開始把右手旋律彈奏高八度。

Souvenir D'enfance

（愛的克麗絲汀）

Music by Paul de Senneville
Olivier Toussaint

理查十度音

♩ = 116

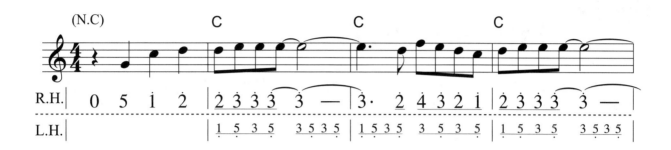

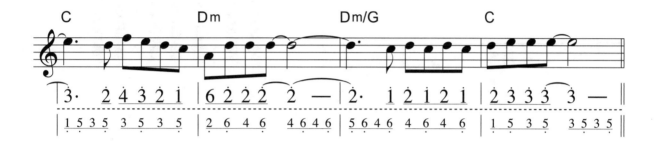

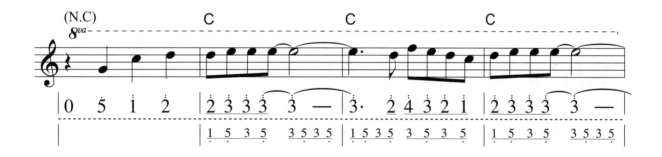

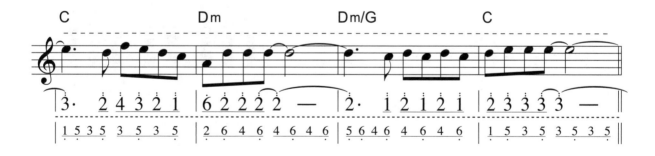

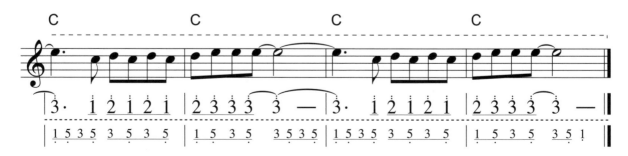

Chapter 2
10
Bassa Nova

在巴西音樂中，Bassa Nova是其中一種最具代表性與受流行的曲風。也由於其具有較豐富的和弦結構，因此非常受到爵士樂手的歡迎。Bassa Nova通常都以慢板至中板的速度演奏，並以4拍來表現。

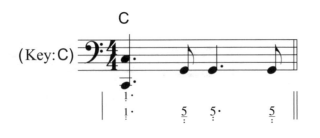

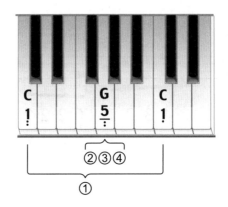

Bassa Nova 左手伴奏型態

Track 42

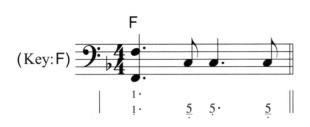

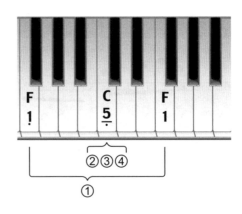

 左手練習

運指：

❶ 和弦順序彈奏：

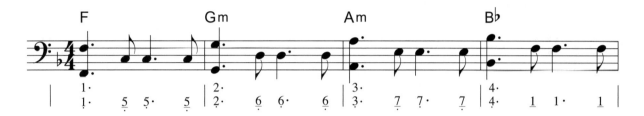

❷ 和弦不順序彈奏：

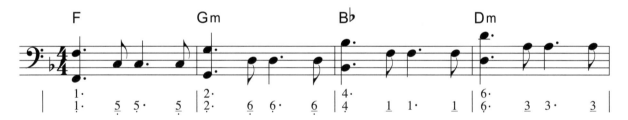

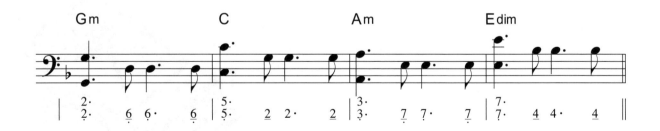

《歌曲中所使用的和弦》

Dm Gm C F

Bb Edim A

《技巧分析》

(1)

| | 1 | 2 | 3 | 4 | 5 | 6 | 7 | i | 7 | 6 | 5 | 4 | 3 | 2 | 1 | |

這是一首F大調的歌曲，有一個降記號（B♭），所以記得看到簡譜「4」時，要彈奏降記號（B♭）。以上為F大調音階。

(2)

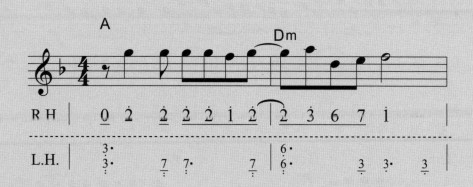

這是F大調的歌曲，所以你可能會發現五線譜的音符位置和簡譜寫的不一樣。這並不是寫錯，而是簡譜採「首調」方式來表達，所以F大調中簡譜為「1」時，音符位置在「F」並不是在C。

(3)

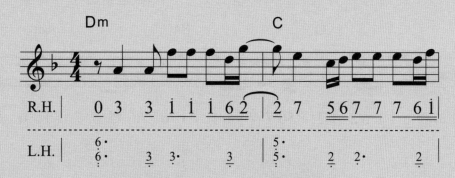

彈奏時要留意左右手搭配的位置。

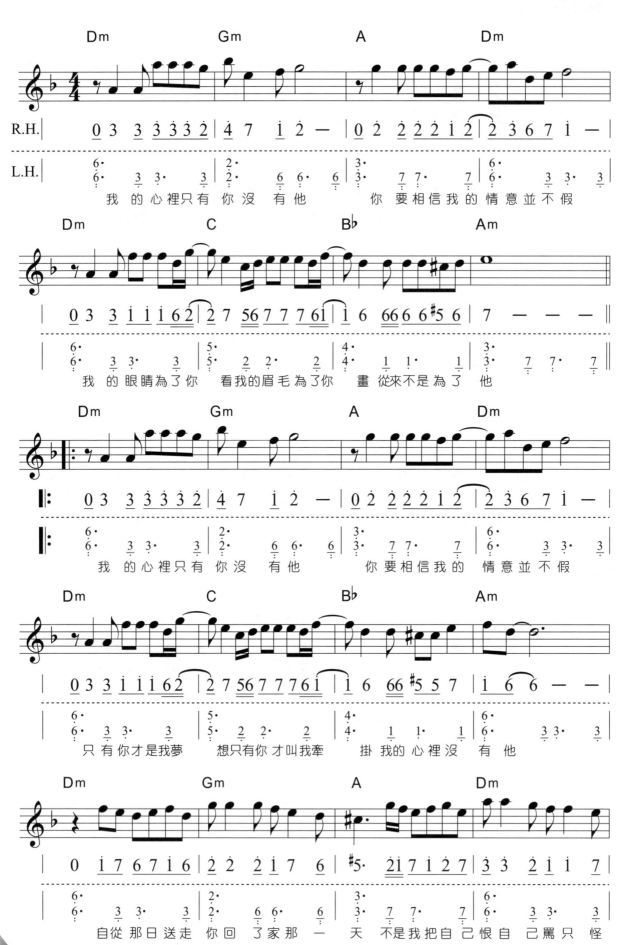

我的心裡只有你沒有他

Bossa Nova

曲：Carlose.E Almaran
詞：陳蝶衣
唱：黃小琥

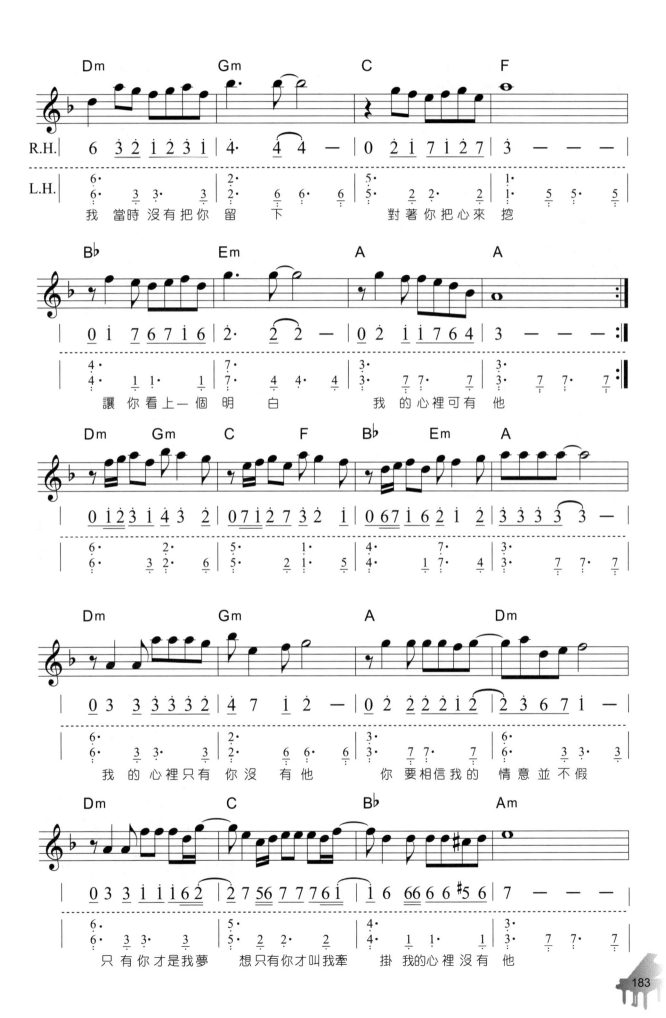

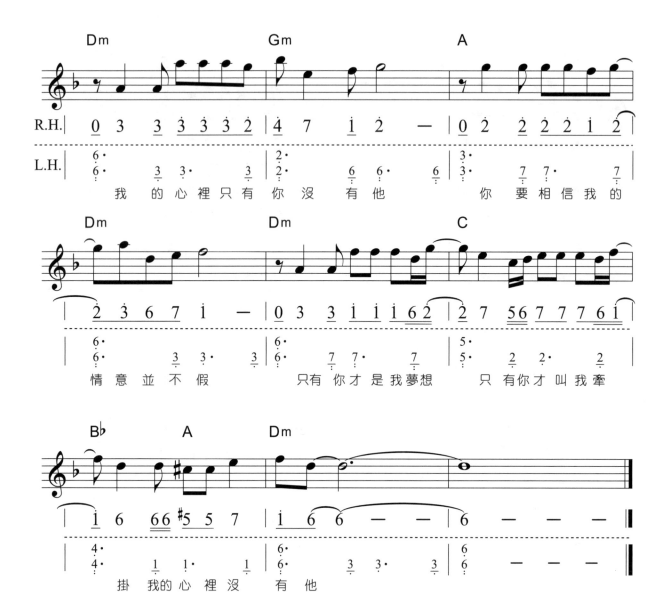

我 的 心裡只有 你沒 有 他　　　你 要相信我的

情意並不假　　　只有 你才是我夢想　　只 有你才叫我牽

掛 我的心裡沒 有 他

♪♪♪ 示範歌曲 → Un Homme Et Une Femme 男與女

《歌曲中所使用的和弦》

《技巧分析》

(1)

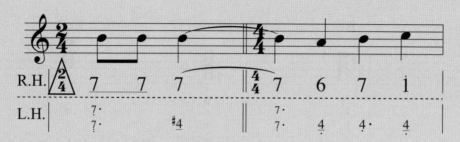

△歌曲中有些地方會變為2拍的節奏。

(2)

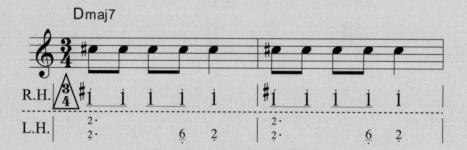

△在歌曲最後八個小節變為3拍的節奏去彈奏。

Bossa Nova

Un Homme Et Une Femme

（男與女）

Music by Francis Lai

♩ = 120

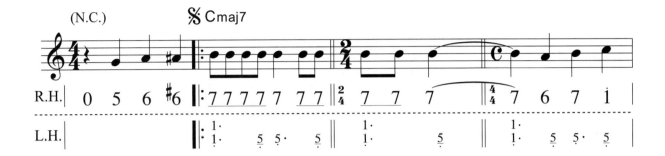

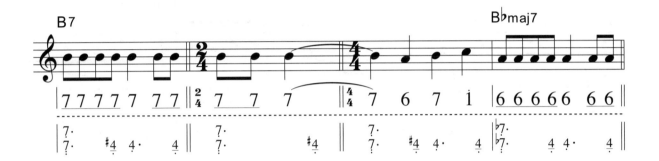

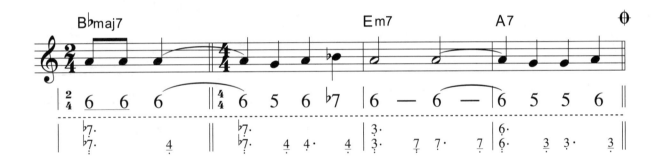

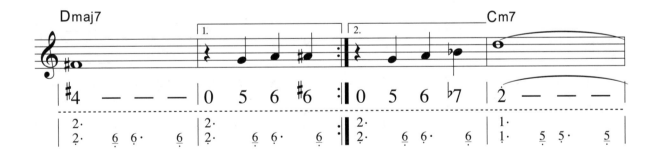

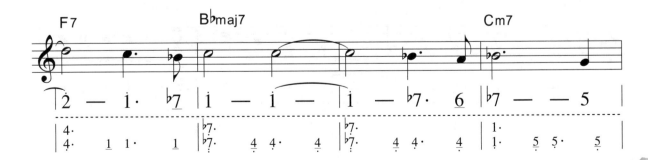

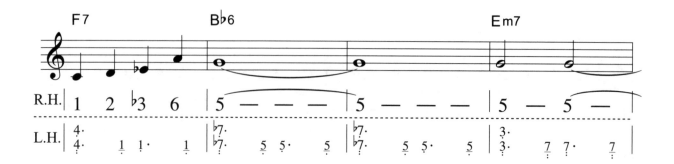

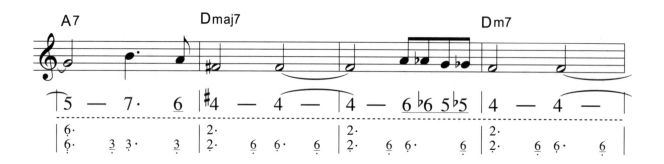

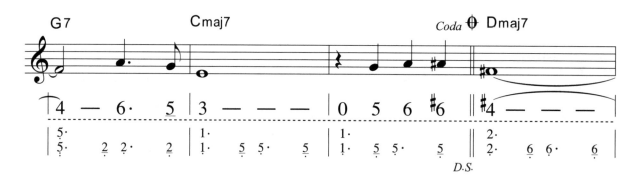

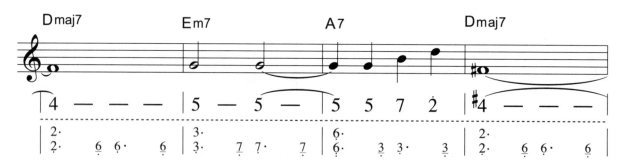

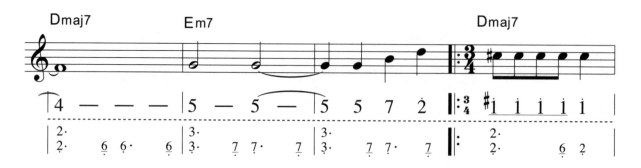

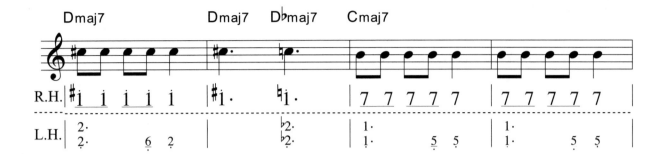

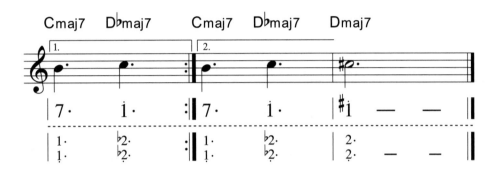

放置鋼琴的正確地方

　　在決定放置鋼琴的地方之前，我們必須先了解一些會對鋼琴構造產生不良影響的因素，也就是溫度與濕度。

濕度過高：

　　過多的濕氣會造成木質部份，毛氈產生膨脹變形，接合部份的接合劑會因為軟化而失去黏性，而弦與其他金屬部份會生鏽。

過分乾燥：

　　木質部份以及毛氈容易發生收縮變形，嚴重時甚至會造成接合部份破裂。

溫度急變：

　　常見於夏天開冷氣或冬天開暖氣時。溫度急劇上升時，濕度會急劇下降，反之亦然。如此便會對鋼琴造成傷害。

　　針對這些不良因素，我們便可以避免因為把鋼琴放置於不良的環境，而影響到鋼琴的品質狀態。

選擇鋼琴放置的地方：
1. 避免靠近外牆
2. 避免放置於窗戶邊
3. 避免靠近暖爐或冷氣口
4. 避免陽光直接照射

11
Boogie Woogie

Boogie Woogie其實是Ragtime與Blues的融合，由於速度快、節奏感強，因而呈現出較明亮與活潑的感覺。

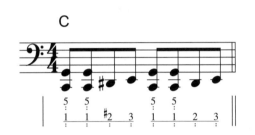

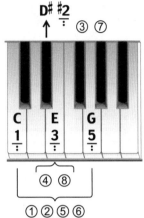

Boogie Woogie 左手伴奏型態

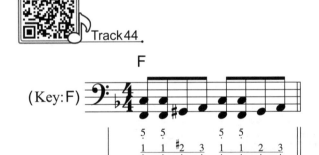

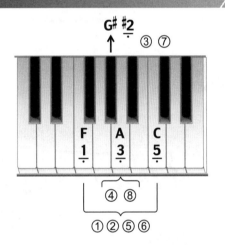

Track 44

(Key:F)

左手練習

Track 45

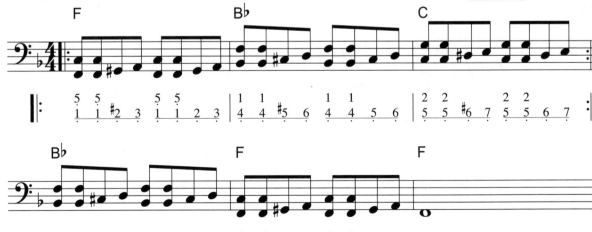

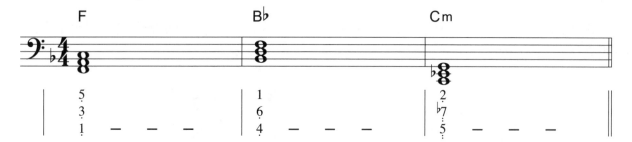

示範歌曲 → Baby Elephant Walk

《 歌曲中所使用的和弦 》

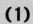

《 技巧分析 》

(1)

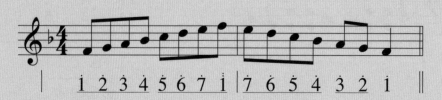

這是一首F大調的歌曲，有一個B♭，所以見到「4」的時候就要彈降記號；以上為F大調的音階。

(2)

彈奏左手部分時，每個音符所用的力度都要平均。

(3)

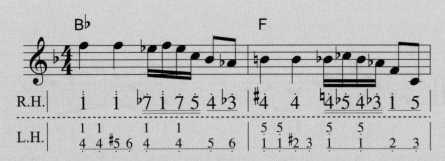

在小節中有出現4個十六分音符，彈奏時速度要比較快，而且要平均
地彈奏出來。

(4)

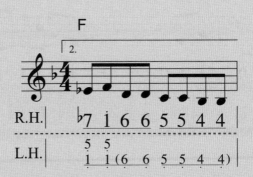

在第三個音符開始，左手跟右手彈奏一樣的音。

(5)

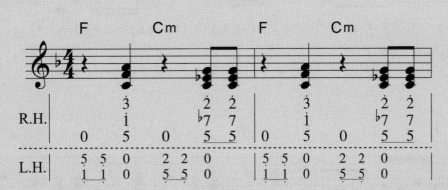

這裡右手旋律彈奏和弦音，而左手伴奏只彈奏2個八分音符。

(6)

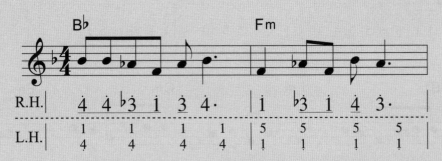

在這幾個小節，左手伴奏只需彈奏4個四分音符。

Boogie Woogie

Baby Elephant Walk

Music by Henry Mancini

♩ = 120

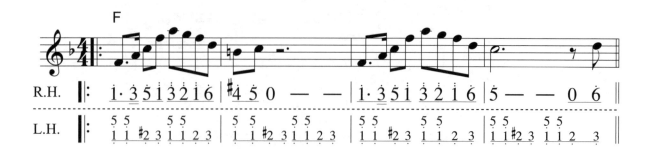

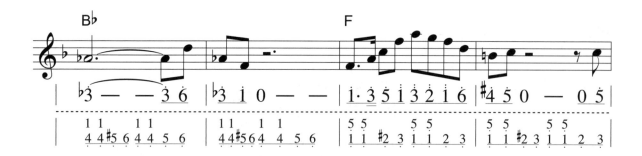

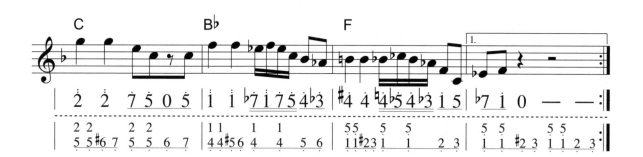

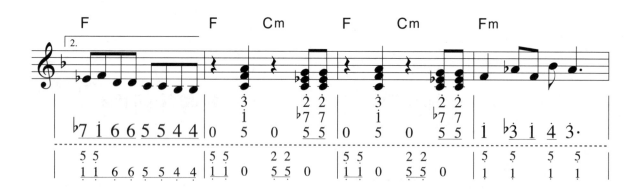

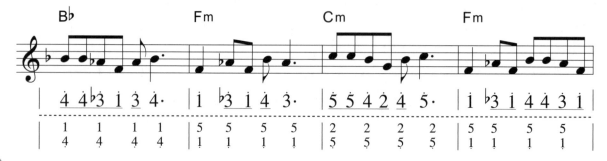

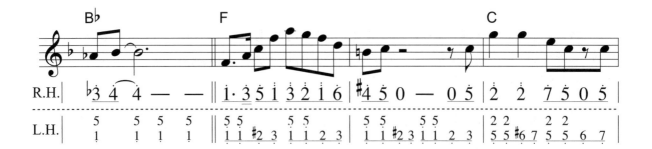

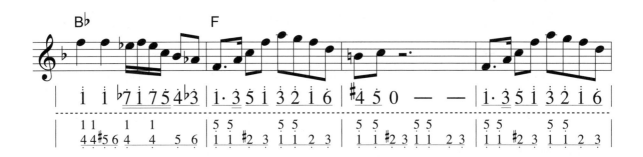

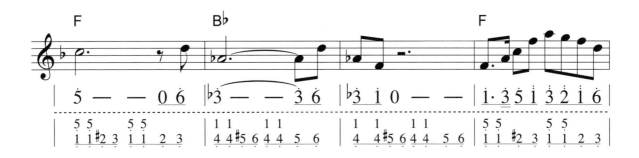

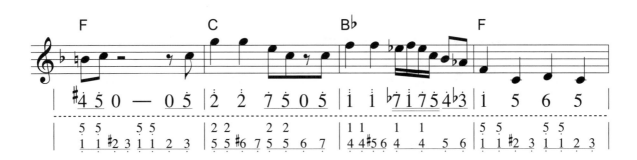

195

延音踏板

延音踏板又稱為**制音踏板**。通常在最初學習使用延音踏板時，最常遇到的問題是不知道何時需要踩下去，何時需要放開。如果延音踏板踩下或放開的時機掌握的不好，就會直接影響到彈奏的聲音，和音樂表情。

延音踏板是位於鋼琴底部最右邊的腳踏板。踩下延音踏板時，原本壓制琴弦持續振動的制音器會離開琴弦，使琴弦得以延續振動，產生延音。

使用延音踏板的基本方法

(1) 腳跟不可以離開地面，以腳跟為主要運動部位，用前腳掌把踏板踩下去，放開來。踏板放開後，腳掌不離開踏板。

(2) 所謂換踏板的動作，其實就是放開踏板，然後立即再次踩下踏板的快速動作。

(3) 剛開始時，可以嘗試每一個小節換一次踏板，第一個音彈奏下去後，腳就馬上踩下踏板。進入第二個小節時，彈下第一個音後，腳馬上放開踏板，然後隨即再次踩下去。

(4) 若在同一個小節中有2個和弦音時，在換和弦時，踏板也要跟著換，也是要等音彈下去後再換。這樣做是為了聲音可更清晰，不含糊。

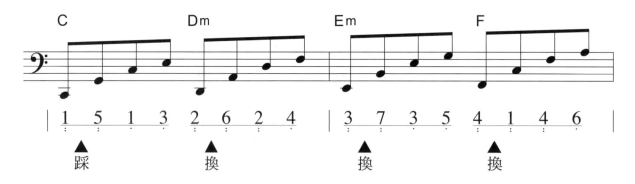

(5) 很多時候因為沒有換踏板，一直踩著踏板不放，結果彈奏的每個音都過度延續，一直重疊，到最後聲音都混在一起，越來越雜亂，非常難聽，所以適時換踏板是很重要的事情。

其實踩放踏板的時機，並無絕對，自己不妨多作嘗試。隨著技巧與經驗的增長，必能正確判斷並準確掌握踩放踏板的時機。

單元 3

古典分享

古典分享

古典樂曲，常常會被用作為電影與連續劇的插曲或配樂，甚至是廣告的背景音樂。

以下要為大家推薦比較特別的古典樂曲，電影《不能說的秘密》中的配樂〈Secret〉這是周杰倫和泰國配樂家Terdsak Janpan作曲的。歌曲一開始，就帶有濃厚的巴哈色彩，整體聽來都是巴洛克時期的味道。

《 技巧分析 》

(1)

在歌曲開始前的四行左手伴奏裡，你會發現跟以往彈奏的類型不太一樣，此曲的左手伴奏彈奏起來很像旋律。

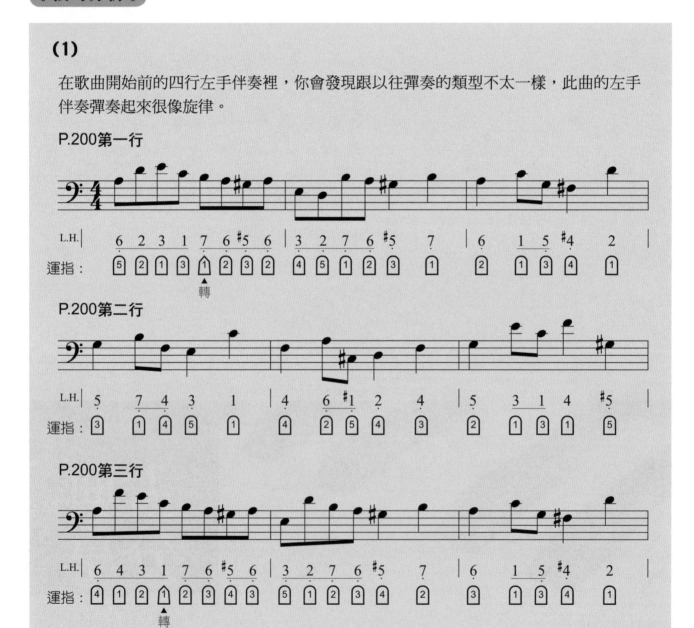

P.200第一行

P.200第二行

P.200第三行

P.200第四行

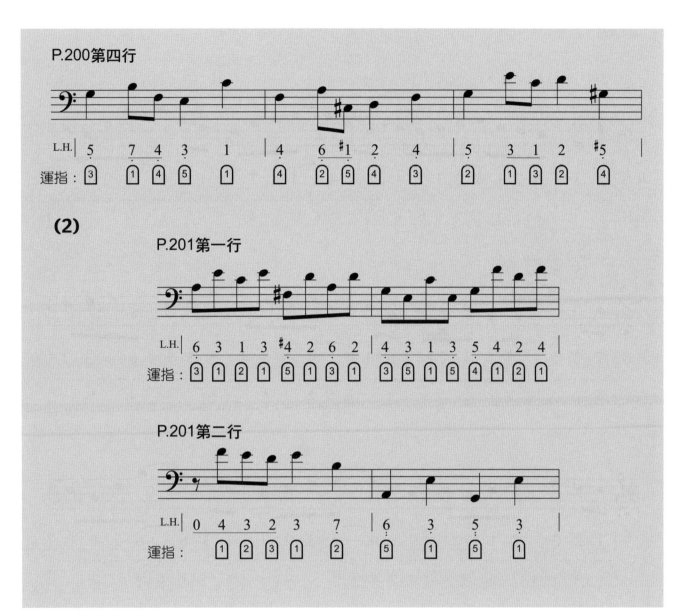

(2)

P.201第一行

P.201第二行

Secret

（電影【不能說的秘密】插曲）

曲：周杰倫

♩ = 120

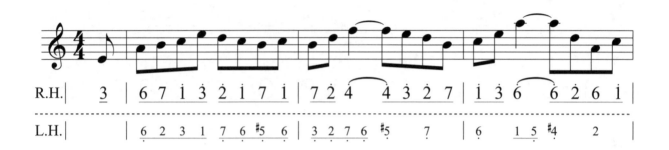

R.H.| 3 | 6 7 1 3 2 1 7 1 | 7 2 4 4 3 2 7 | 1 3 6 6 2 6 1 |

L.H.| | 6 2 3 1 7 6 #5 6 | 3 2 7 6 #5 7 | 6 1 5 #4 2 |

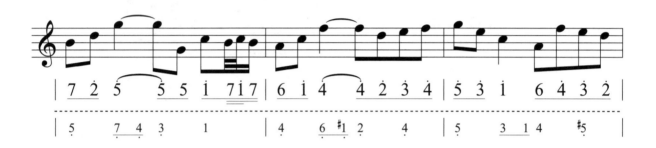

| 7 2 5 5 5 1 7 1 7 | 6 1 4 4 2 3 4 | 5 3 1 6 4 3 2 |

| 5 7 4 3 1 | 4 6 #1 2 4 | 5 3 1 4 #5 |

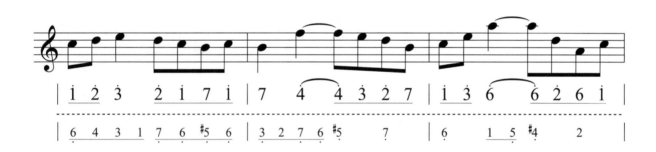

| 1 2 3 2 1 7 1 | 7 4 4 3 2 7 | 1 3 6 6 2 6 1 |

| 6 4 3 1 7 6 #5 6 | 3 2 7 6 #5 7 | 6 1 5 #4 2 |

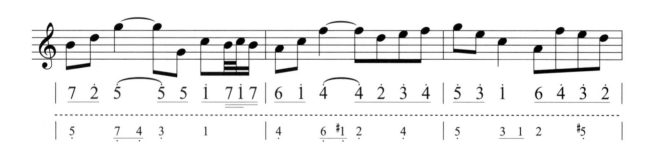

| 7 2 5 5 5 1 7 1 7 | 6 1 4 4 2 3 4 | 5 3 1 6 4 3 2 |

| 5 7 4 3 1 | 4 6 #1 2 4 | 5 3 2 #5 |

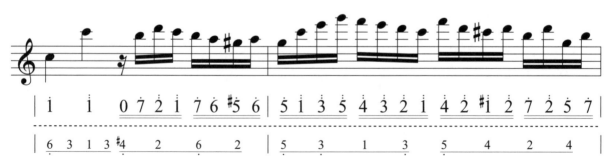

| 1 1 0 7 2 1 7 6 #5 6 | 5 1 3 5 4 3 2 1 4 2 #1 2 7 2 5 7 |

| 6 3 1 3 #4 2 6 2 | 5 3 1 3 5 4 2 4 |

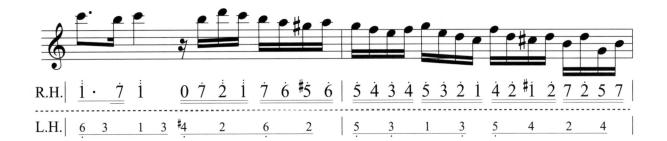

R.H.| i̇ · 7̇ i̇ 0 7̇ 2̇ i̇ 7̇ 6 #5 6 | 5 4 3 4 5 3 2 1 4 2̇ #1̇ 2̇ 7̇ 2̇ 5 7 |

L.H.| 6 3 1 3 #4 2 6 2 | 5 3 1 3 5 4 2 4 |

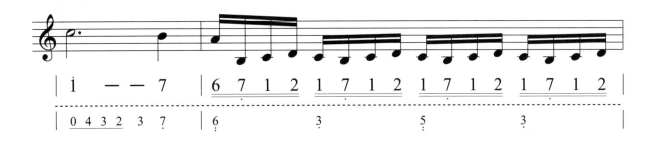

| i̇ — — 7̇ | 6 7̇ i̇ 2̇ 1 7̇ i̇ 2̇ 1 7̇ i̇ 2̇ 1 7̇ i̇ 2̇ |

| 0 4 3 2 3 7 | 6 3 5 3 |

| 1 7̇ i̇ 2̇ 1 7̇ i̇ 2̇ 1 7̇ i̇ 2̇ 3̇ 2̇ 1 7̇ | 1 7̇ i̇ 2̇ 1 7̇ i̇ 2̇ 1 7̇ i̇ 2̇ 1 7̇ i̇ 2̇ |

| 4 3 3 4 | 6 3 5 3 |

| 1 7̇ i̇ 2̇ 1 7̇ i̇ 2̇ 1 7̇ i̇ 2̇ 1 7̇ i̇ 2̇ | 1 3 7̇ #5̇ i̇ 3̇ 7̇ #5̇ 6̇ i̇ 6̇ 3̇ 7̇ 6̇ i̇ #5̇ |

| 4 3 3 4 | 6 6 5 3 |

8va ----------

| 6̇ 3̇ 5̇ 4̇ 3̇ 2̇ 6 7̇ i̇ 3̇ 1̇ 1̇ 7̇ 2̇ 7̇ 7̇ | 1 3 7̇ #5̇ i̇ 3̇ 7̇ #5̇ 6̇ i̇ 6̇ 3̇ 7̇ 6̇ i̇ #5̇ |

| 4 6 3 #5 | 6 6 5 6 |

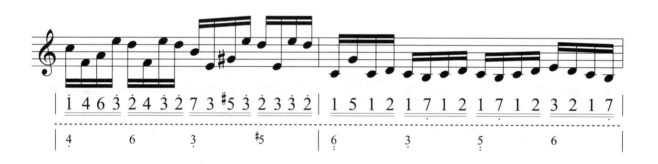

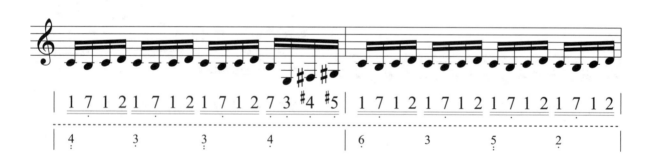

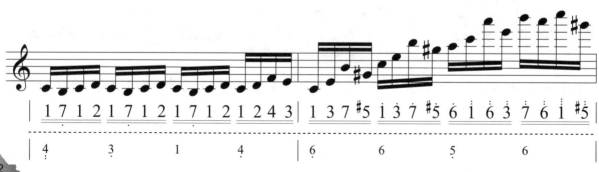

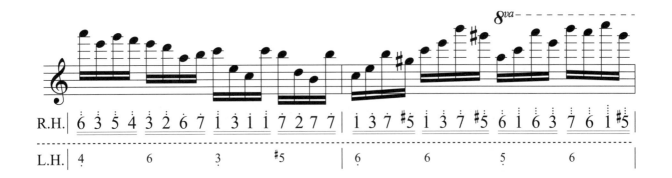

R.H. 6 3 5 4 3 2 6 7 1̇ 3̇ 1̇ 1̇ 7 2̇ 7 7 | 1̇ 3̇ 7 #5̇ 1̇ 3̇ 7 #5̇ 6̇ 1̇ 6̇ 3̇ 7 6̇ 1̇ #5̇ |

L.H. 4 6 3 #5 | 6 6 5 6 |

| 6 3 5 4 3 2 6 7 1̇ 3̇ 1̇ 1̇ 7 2̇ 7 7 ‖ ³⁄₄ 6̇ 3̇ 3̇ 3̇ 4̇ 4̇ 4̇ 2̇ |

| 4 6 3 #5 ‖ ³⁄₄ 6 3 3 3 4 4 4 2 |

| 3̇ 1̇ 1̇ 1̇ 2̇ 2̇ 2̇ 3̇ | 6̇ 3̇ 3̇ 3̇ 4̇ 4̇ 4̇ 2̇ |

| 6̣ 3 3 3 4 4 2 3 | 6̣ 3 3 3 4 4 4 2 |

| 3̇ 1̇ 1̇ 1̇ 2̇ 2̇ 2̇ 7 ‖ ⁴⁄₄ 6̇ 7 1̇ #1̇ 2̇ ♭3̇ ♮3̇ 4̇ 3̇ 6̇ #5̇ 6̇ 1̈ 7̇ 6̇ ♮5̇ |

| 6̣ 3 3 3 4 4 2 3 ‖ ⁴⁄₄ 6̣ 1 1 3 6̣ 1 7 3 |

| 6̇ 7 1̇ #1̇ 2̇ ♭3̇ ♮3̇ 4̇ 3̇ 6̇ #5̇ 6̇ 1̈ 7̇ 6̇ 5̇ | 6̇ — 6̇ — |

| 6̣ 1 1 3 6̣ 1 7 3 | 6 — — — |

203

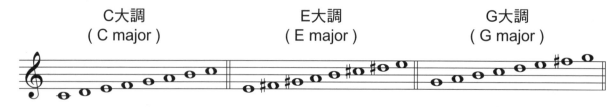

首調概念

簡譜1234567的位置並非固定不變，它們的位置會隨著不同調而跟著改變。

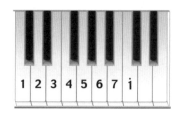
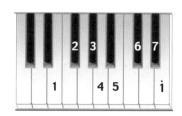
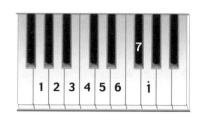

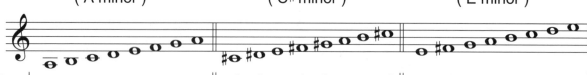

※若遇到小調時，簡譜即以其關係大調之簡譜表示。你可以參考後面的「關係大小調對應圖」。

何謂抓歌？如何抓歌？

　　廣義上來說，就是在沒有樂譜的情況下，運用聽力，把所聽到的音樂或樂句，直接用樂器演奏出來，甚至寫成樂譜。

　　其實這談不上有甚麼一定的方法，對於初階者，抓歌可能都是一個音一個音的聽，然後一個音一個音的慢慢在樂器上找出來，一步一步的把整首歌還原出來。而對於進階者，因為音感較強，樂理概念較深厚，還有對樂器的操作也比較熟悉，所以抓歌都是直接一個片段一個片段，甚至一整句的來抓。抓歌的成敗與速度，關鍵就在於是否能正確的判斷所聽到的音樂內容，然後再用樂器順利的把聽到的內容還原出來。

手指強健秘笈

Chapter 4

手指強健秘笈

手指轉位的練習

我們可利用一些「音階（Scales）」、「琶音（Arpeggio）」、「哈農（Hanon）」來練習手指的轉位，使手指變得更加靈活。

 代表需要轉位。 音階 Scales

【1】Major Scale 大調音階：

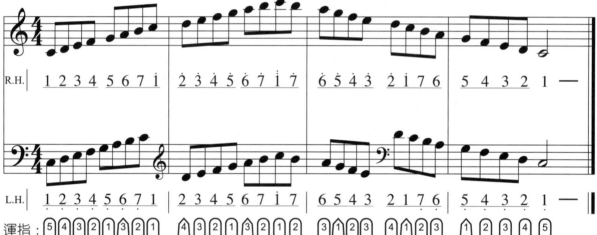

【2】Major Scale in thirds 大調三和弦音階：

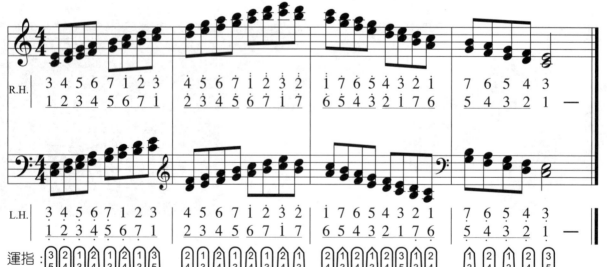

※ 以上只列出彈奏2個八度音，練習時可彈奏到4個八度音。

【3】Chromatic Scale 半音階：

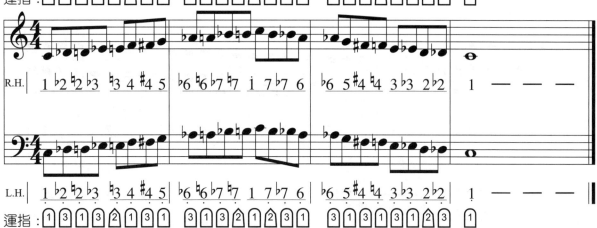

【4】Major Scales（Hands together in contrary motion）大調音階兩手相反方向彈奏：

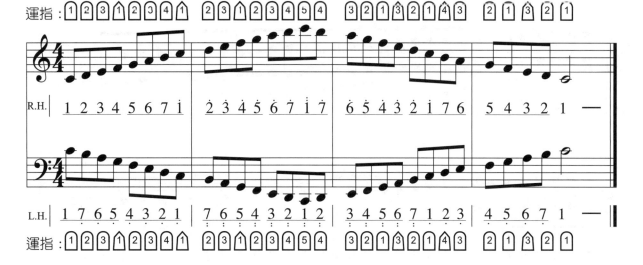

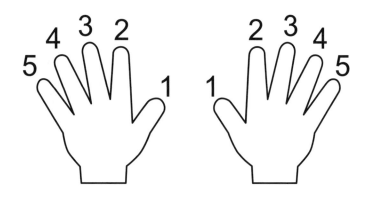

●── 八度音階 Scale in Octaves

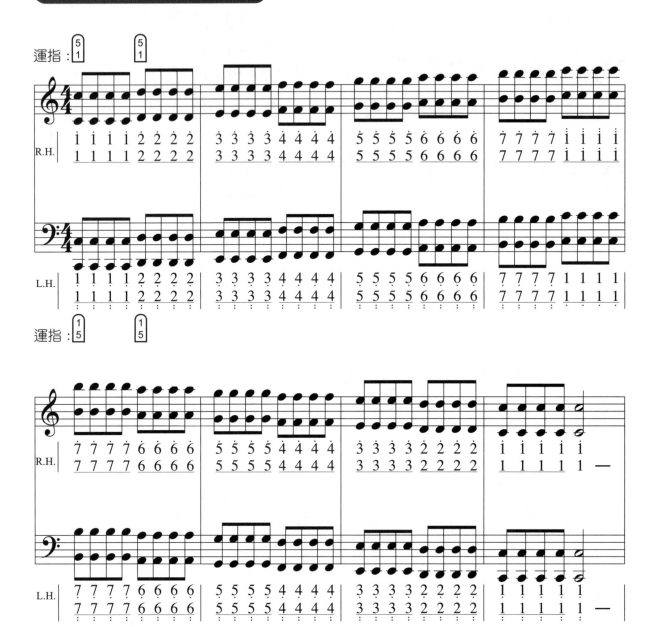

運指：5 1 | 5 1

運指：1 5 | 1 5

208

—— 琶音 Arpeggio　　　代表需要轉位。

運指：① ② 3 ① ② 3 5 3　② ① 3 ② ①

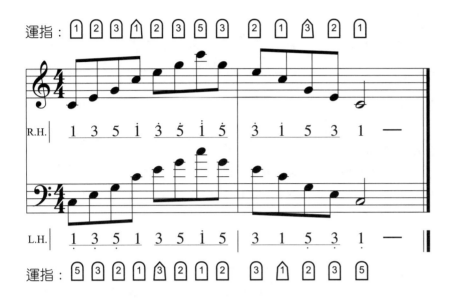

R.H.　1 3 5 i 3 5 i 5　3 i 5 3 1 —

L.H.　1 3 5 1 3 5 i 5 | 3 i 5 3 1 —

運指：5 3 ② ① 3 ② ① ② 3 ① ② 3 5

※ 除了彈奏C大調（Cmajor）外，你們也可以用不同的大小調去練習。

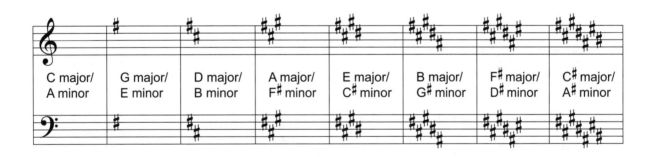

| C major/
A minor | G major/
E minor | D major/
B minor | A major/
F♯ minor | E major/
C♯ minor | B major/
G♯ minor | F♯ major/
D♯ minor | C♯ major/
A♯ minor |

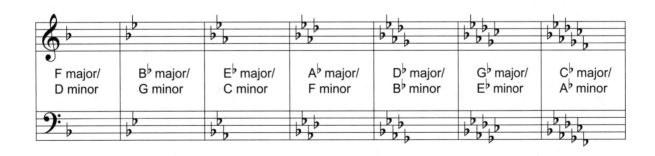

| F major/
D minor | B♭ major/
G minor | E♭ major/
C minor | A♭ major/
F minor | D♭ major/
B♭ minor | G♭ major/
E♭ minor | C♭ major/
A♭ minor |

哈農 Hanon

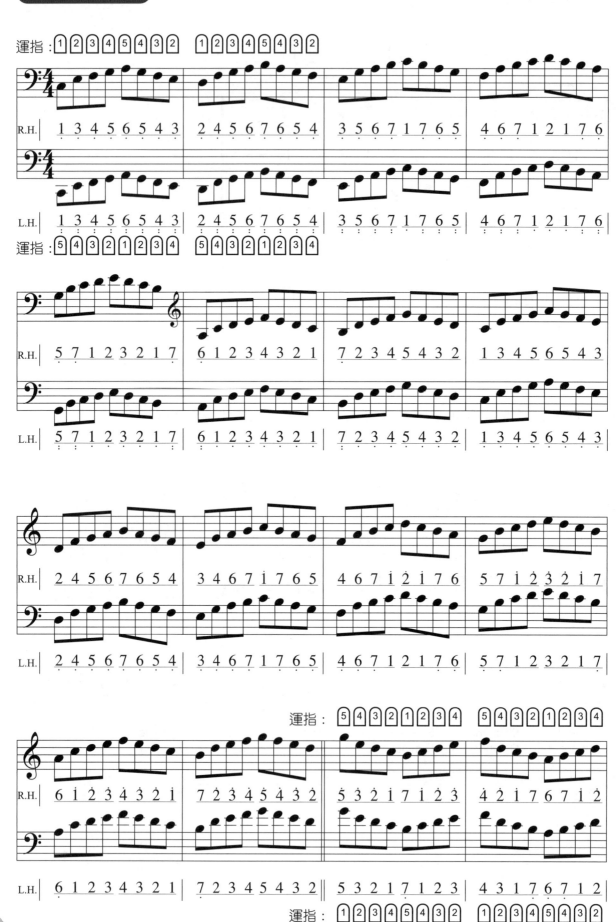

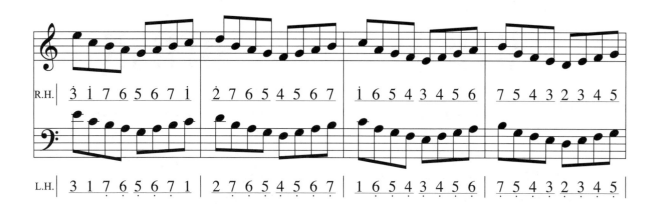

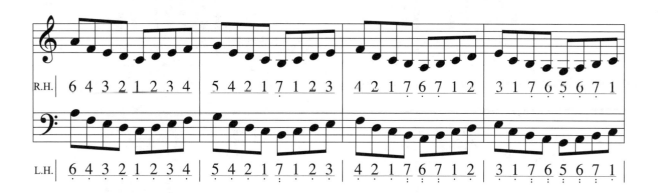

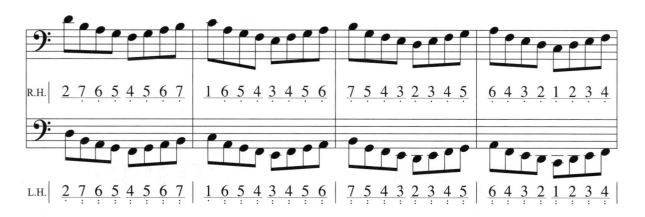

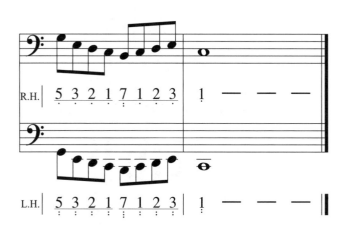

市面上也有針對練習哈農的書，你
們有興趣的話可以去買來練習。

C大調
(C major)

【簡譜】 1 2 3 4 5 6 7 i ż
【音名】 C D E F G A B C D

A小調
(A minor)

【簡譜】 6 7 1 2 3 4 5 6 7
【音名】 A B C D E F G A B

G大調
(G major)

【簡譜】 1 2 3 4 5 6 7 i ż ³
【音名】 G A B C D E F# G A B

E小調
(E minor)

【簡譜】 6 7 1 2 3 4 5 6
【音名】 E F# G A B C D E

D大調
(D major)

【簡譜】 1 2 3 4 5 6 7 i ż
【音名】 D E F# G A B C# D E

B小調
(B minor)

【簡譜】 6 7 1 2 3 4 5 6
【音名】 B C# D E F# G A B

A大調
(A major)

【簡譜】 1 2 3 4 5 6 7 i ż
【音名】 A B C# D E F# G# A B

F#小調
(F# minor)

【簡譜】 6 7 1 2 3 4 5 6 7
【音名】 F# G# A B C# D E F# G#

E大調
(E major)

【簡譜】 1 2 3 4 5 6 7 i
【音名】 E F# G# A B C# D# E

C#小調
(C# minor)

【簡譜】 6 7 1 2 3 4 5 6 7 i
【音名】 C# D# E F# G# A B C# D# E

自彈自唱

自彈自唱

常常看到很多歌手都在自彈自唱，看起來好像彈得很簡單似的，但不知道為什麼自己就是怎樣彈都不會或不像？

沒關係，在本單元我會為大家介紹一些較常用到的伴奏手法，由淺入深的，讓你也來親身體驗一下自彈自唱的樂趣吧！在這裡介紹幾種簡單的方法，你們要開始動腦筋囉！

♪♪♪ 示範歌曲 → **刻在我心底的名字**

《 歌曲中所使用的和弦 》

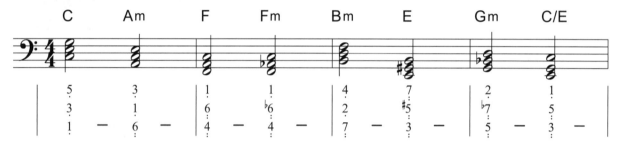

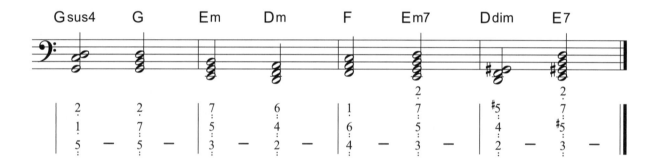

《 技巧分析 》

(1)

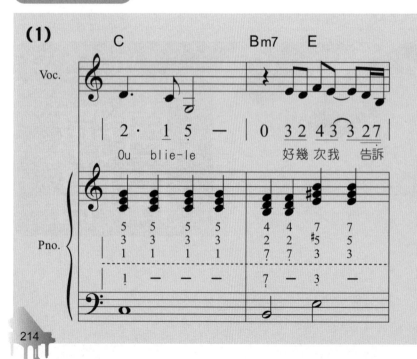

左手只彈奏一個根音，右手彈奏和弦音。

當一個小節裡只有出現一個和弦時，右手彈奏和弦音4次（4拍)。

若一個小節出現2個和弦時，右手彈奏每個和弦音2次，各佔2拍。

(2)

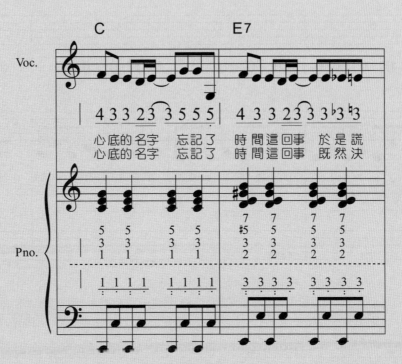

在第25~31小節的副歌，右手繼續彈奏和弦音，左手反覆彈奏8度音。

(3)

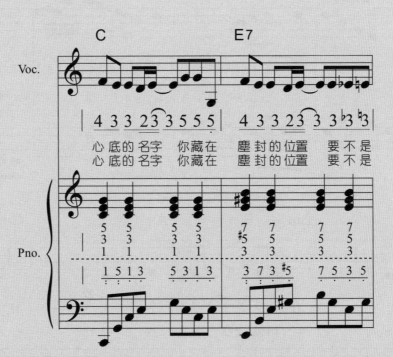

在第33~39小節的副歌，左手彈奏8個音的分散和弦。

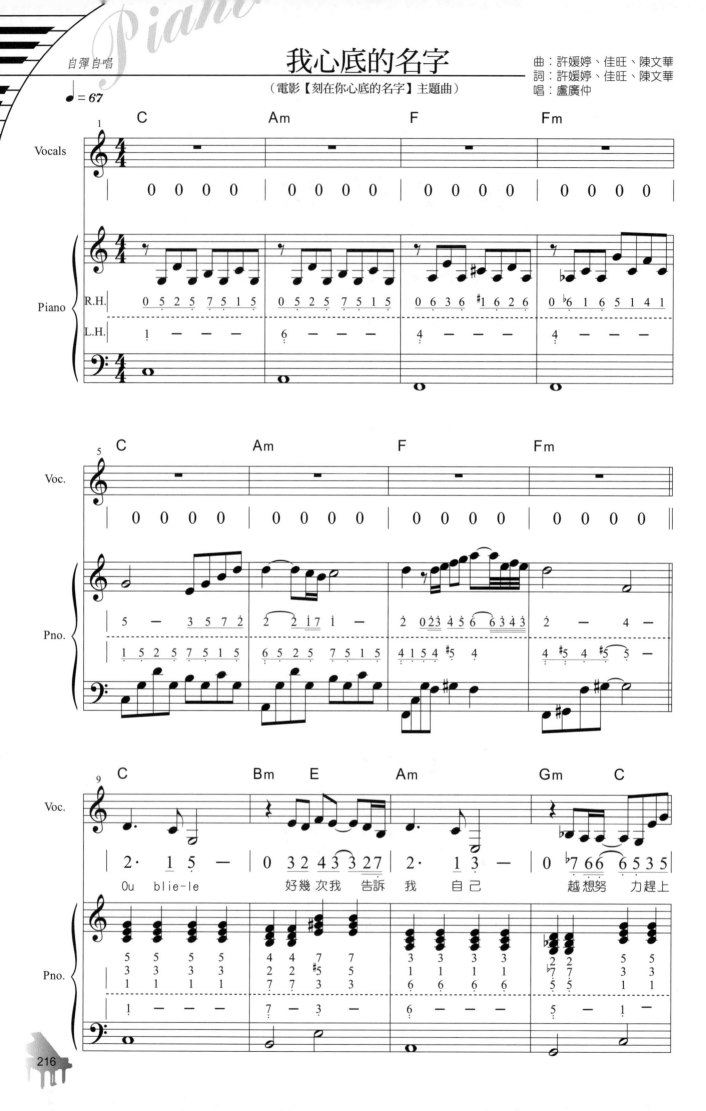

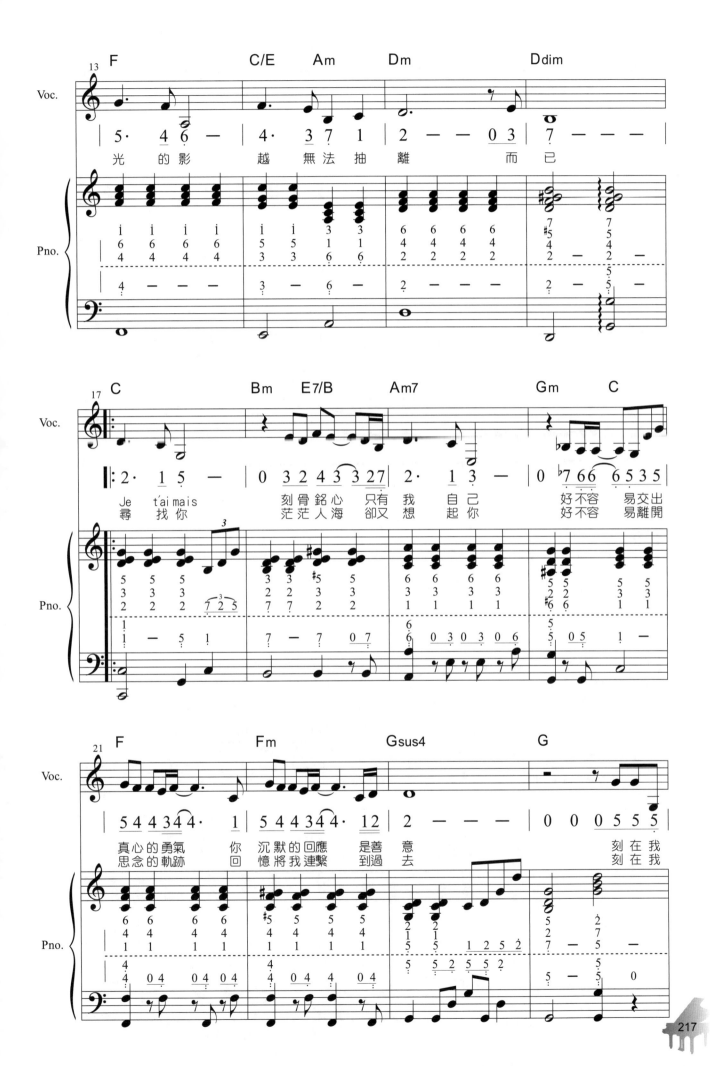

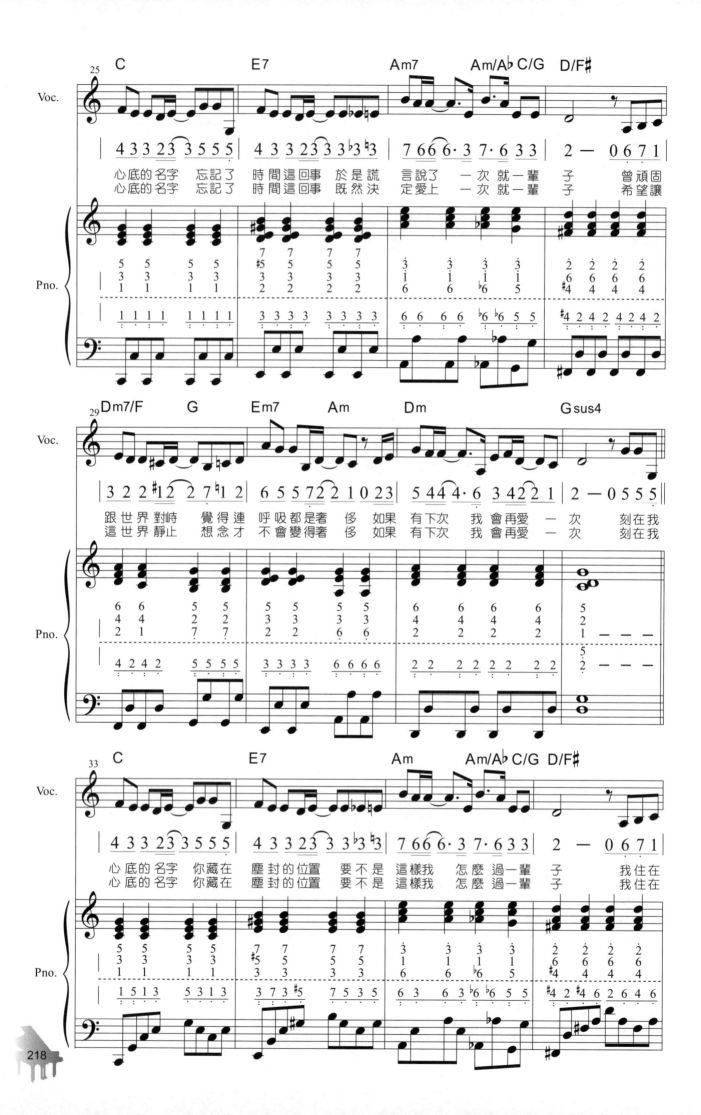

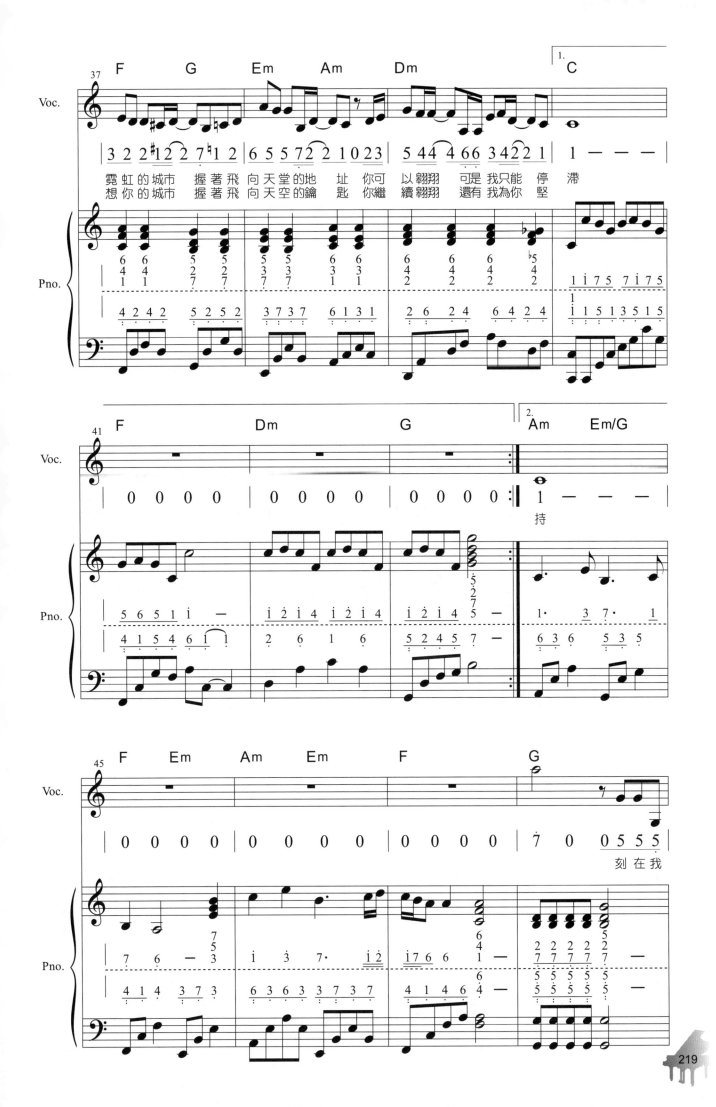

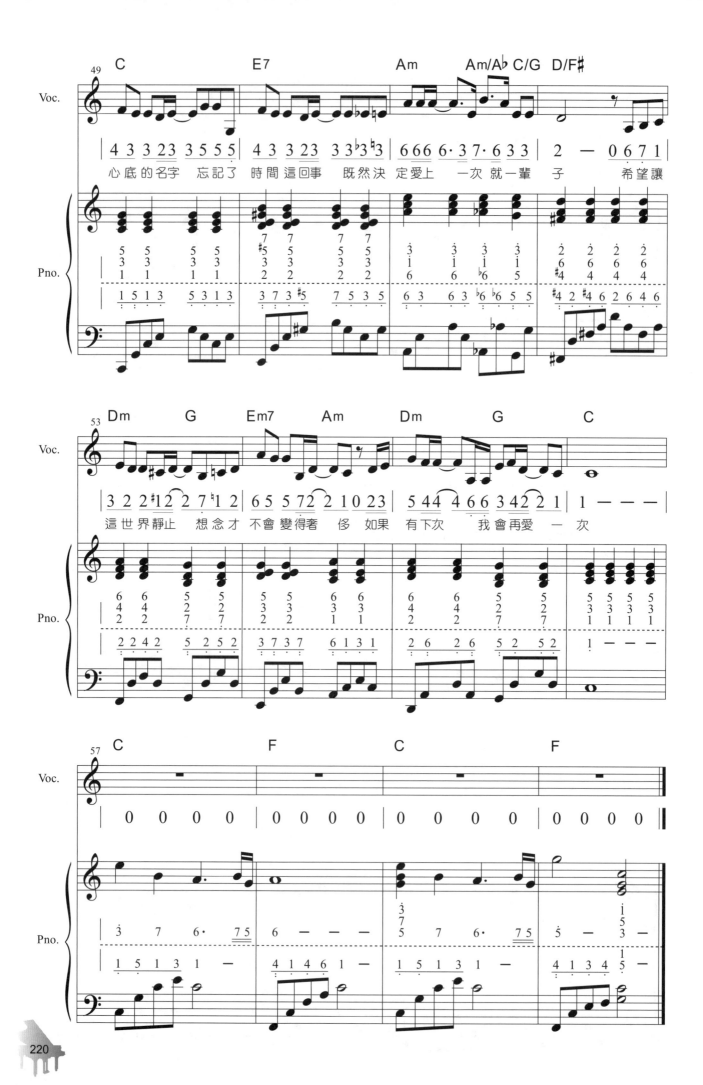

右手旋律
的變化

Chapter 6

右手的旋律變化

1.短倚音

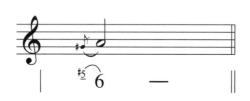 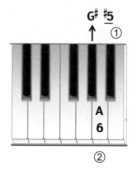

2.漣音

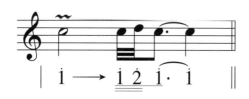 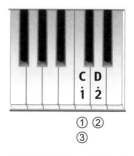

3.三度音

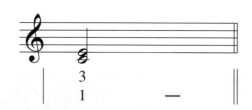 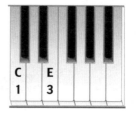

4.六度音

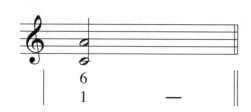 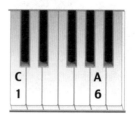

5.八度音

6.和弦音

7.八度和弦音

8.琶音

《技巧分析》

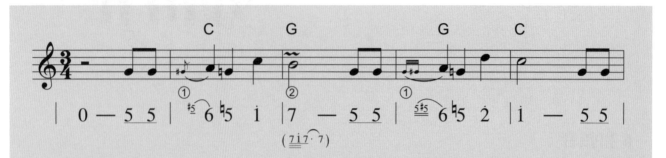

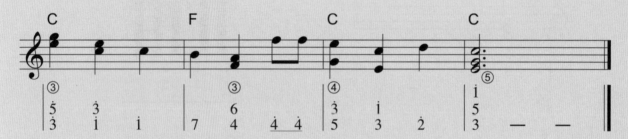

① **短倚音**：出現在主音前面的二度音，是一個歷時極短的副音。在第二個小節彈奏一個短音，而在第四個小節彈奏二個短音。

② **漣音**：是指原音跟其二度音（上或下）急速的彈奏出的裝飾音。

③ 在第六、七個小節加了**三度音**。當你要加上三度音的時候，注意看看是不是它本身和弦的位置。

④ 在第八個小節加上了**六度音**去彈奏。

⑤ 最後一個小節在主音往下加了和弦音。

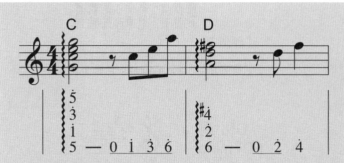

示範歌曲 → 我願意

《 技巧分析 》

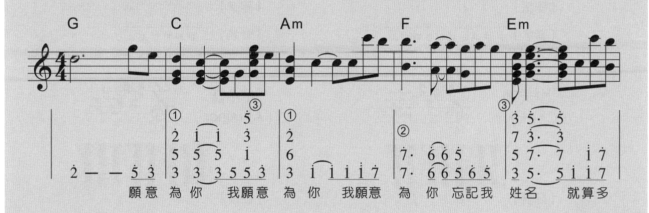

在歌曲的前奏，做了琶音的彈奏。琶音是指將一個和弦，有如撥奏豎琴一樣，由下往上快速地順序彈奏出每個音符。

在副歌中，你可多加一些 ① 和弦音、② 八度音、③ 八度和弦音，這樣聲音會變得比較豐富。

以後在彈奏歌曲時，你就可以自己去設計旋律要加什麼東西上去，使歌曲變得更好聽了。

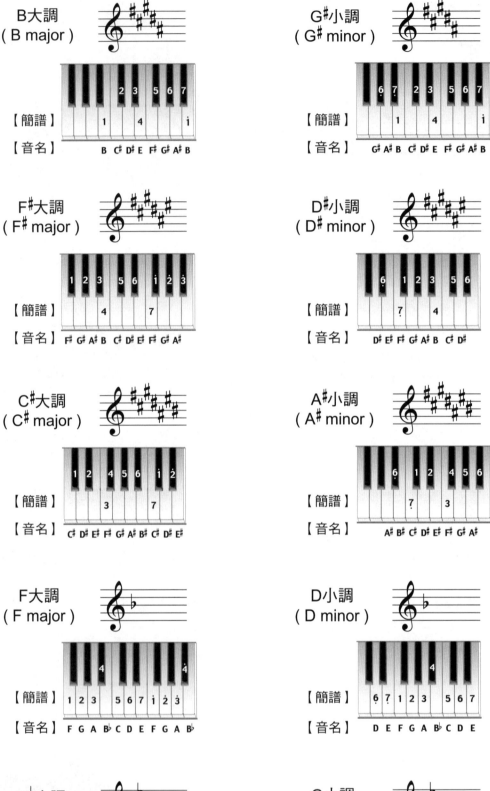

B大調
(B major)

【簡譜】 2 3 5 6 7 1 4 1
【音名】 B C♯ D♯ E F♯ G♯ A♯ B

G♯小調
(G♯ minor)

【簡譜】 6 7 2 3 5 6 7 1 4 1
【音名】 G♯ A♯ B C♯ D♯ E F♯ G♯ A♯ B

F♯大調
(F♯ major)

【簡譜】 1 2 3 5 6 1 2 3 4 7
【音名】 F♯ G♯ A♯ B C♯ D♯ E♯ F♯ G♯ A♯

D♯小調
(D♯ minor)

【簡譜】 6 1 2 3 5 6 7 4
【音名】 D♯ E♯ F♯ G♯ A♯ B C♯ D♯

C♯大調
(C♯ major)

【簡譜】 1 2 4 5 6 1 2 3 7
【音名】 C♯ D♯ E♯ F♯ G♯ A♯ B♯ C♯ D♯ E♯

A♯小調
(A♯ minor)

【簡譜】 6 1 2 4 5 6 7 3
【音名】 A♯ B♯ C♯ D♯ E♯ F♯ G♯ A♯

F大調
(F major)

【簡譜】 1 2 3 4 5 6 7 1 2 3 4
【音名】 F G A B♭ C D E F G A B♭

D小調
(D minor)

【簡譜】 6 7 1 2 3 4 5 6 7
【音名】 D E F G A B♭ C D E

B♭大調
(B♭ major)

【簡譜】 1 4 1 2 3 5 6 7
【音名】 B♭ C D E♭ F G A B♭

G小調
(G minor)

【簡譜】 1 4 1 6 7 2 3 5 6 7
【音名】 G A B♭ C D E♭ F G A B♭

單元 7

綜合練習

綜合練習

之前學了那麼多的節奏型態和右手和弦的變化，現在就讓我們來編編看，在一首歌曲中用不同的節奏型態去伴奏。

讓歌曲更動聽的祕訣

我經常告訴學生一件事：「把歌曲彈對了，只算完成了一半，要把歌曲彈得好聽，才算完滿達成！」

把歌曲彈對，不外乎就是彈奏的音符正確、拍子正確、或者更直接一點來說，就是把樂譜上所記載的音符記號正確無誤的彈奏出來。但要，要把歌曲彈得好聽，牽涉到的可是更細膩及深層的東西，這種東西用比較具體的方式來形容，就是所謂的音樂表情。說的更明白一點，就是聲音的強弱變化、速度改變、圓滑與非圓滑的轉換等動態與線條的表現等。也許你會說：一份標準的樂譜(例如大部份的古典樂譜)，上面不是都有詳細地註明了所有的彈奏記號與表情術語嗎？像是 $\textbf{\textit{ff}}$、\textit{mf}、\textit{mp}、\textit{pp}、——、rit... 等等，那照著彈不就行了嗎？如果你認為是這樣的話，那麼我問你們，有誰可以告訴我 $\textbf{\textit{ff}}$、\textit{mf}、\textit{mp}、\textit{pp}...等於多少db (db為音量的單位)？rit... 等於負多少bpm_（bpm是節拍速度，-X bpm 意指節拍的減速度）？—— 代表多少db增加到多少db？由此可見，音樂表情這種東西，某程度上來說，是超越了彈奏記號或表情術語本身所表達的層面。

那麼，到底該如何詮釋與呈現正確的音樂表情呢？說到這個，我相信那就是大家平常老愛掛在嘴邊，卻總是難以用言語描述，甚至給予具體定義的一種東西，那就是「感覺」。那「感覺」從那來？其實這很難說，這種東西就有如「靈感」，有就有，沒有就沒有，有的話，藏也藏不著，沒有的話，怎麼生也生不出來。不過話說回來，其實也並不是完全沒有辦法，在這裡，我提供一個很多人都會使用的，直接又有效的方法給各位參考，那就是「情境代入」！顧名思義，就是藉由代入某一個在腦海中浮現的情境，以尋找或醞釀出所需的心情與感覺。這情境可以是自己以前體驗過，或者是目前正在經歷的事情；這情境也可以是自己虛構的。

舉例來說：

當你要演奏悲傷的情歌曲時，你可以試著回憶或想像與情人離別的畫面；當你要演奏快樂的情歌曲時，你可以試著回憶或想像與情人嬉戲逗趣的情節；當你要演奏深情的情歌曲時，你可以試著回憶或想像與情人倆相依偎，海誓山盟的情境；當你要演奏歌頌友情的歌曲時，你可以試著回憶或想像與知己好友惺惺相惜，手足情深的情誼；當你要演奏歌頌親情的歌曲時，你可以試著回憶或想像與至親相親相愛，血濃於水的情感；當你要演奏勵志的歌曲時，你可以試著回憶或想像自己奮鬥的過程，對生命熱誠、樂觀的態度，與人互勵互勉；當你要演奏熱鬧歡欣的歌曲時，你可以試著回憶或想像歌舞昇平，與眾同樂的畫面…，如此類推。

就正如我們臉上的表情一樣，不同的心情與感覺，會讓我們臉上自然的出現不同我表情，那麼，對一個懂得表達情感的樂器演奏者來說，這種表情會寫在臉上，當然也就可彈在手上了。

當我們能夠掌控這種「感覺」，此時再加上自己純熟的演奏技巧，我們就可以恰到好處的詮釋出正確的音樂表情。同時也因為心情是可以互相感染的，所以當你在演奏一首歌，甚至是在某個彈奏動作中，多注入感情時，聆聽者也就不難會對你的感覺產生共鳴，被你的表演所感。如此，在歌曲結束時，聽眾都會由衷的報以熱烈的掌聲。

男人不該讓女人流淚

曲：黃國倫
詞：王中言
唱：蘇永康

綜合練習

♩ = 72

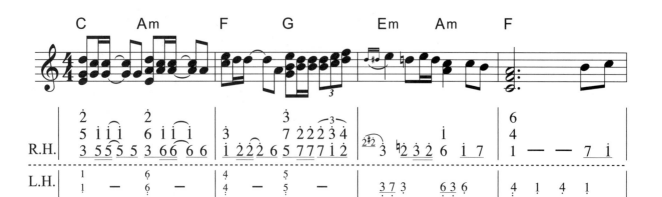

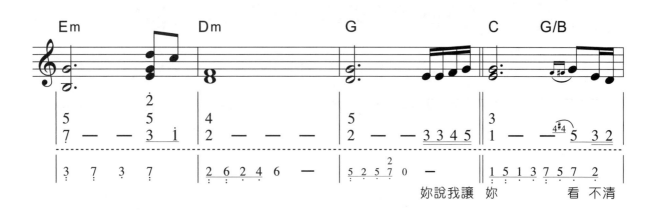

妳說我讓 妳　　看 不清

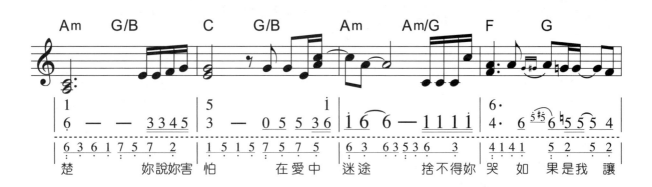

楚　　妳說妳害 怕　在愛中 迷途　捨不得妳 哭 如 果 是 我 讓

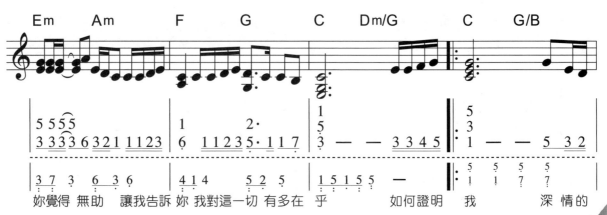

妳覺得 無助　讓我告訴 妳 我對這一切 有多在 乎　如何證明 我　　深 情 的

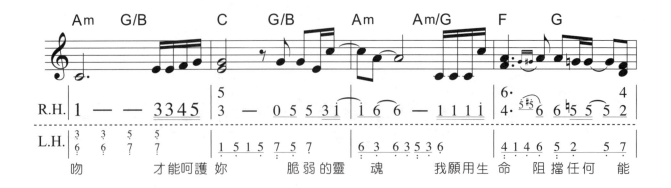

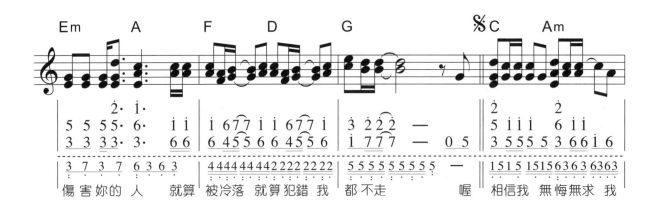

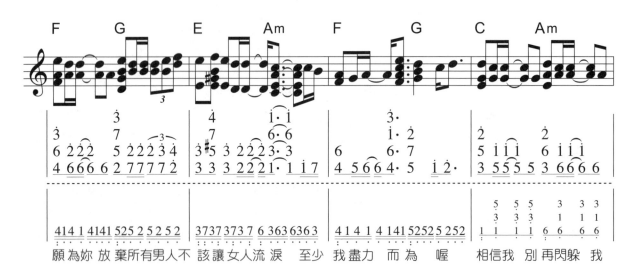

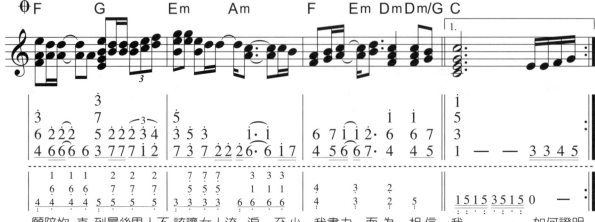

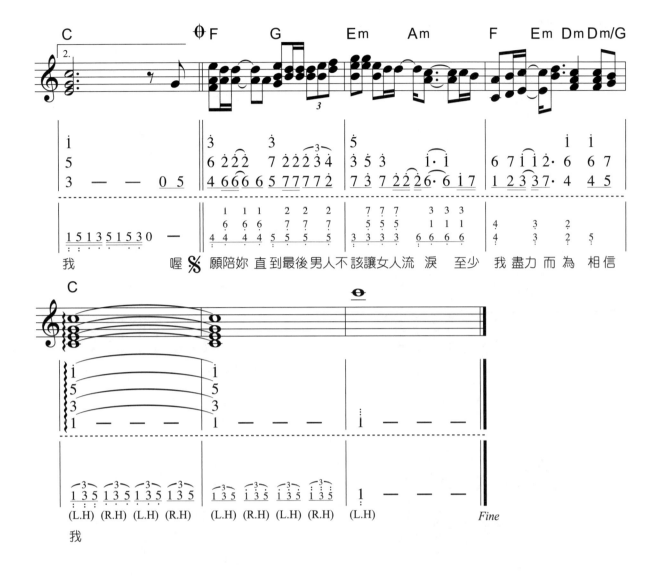

我 喔 \S 願陪妳 直到最後男人不該讓女人流 淚 至少 我 盡力 而 為 相信

我

※ 最後做一個琶音動作，分別以左手、右手輪流彈奏。

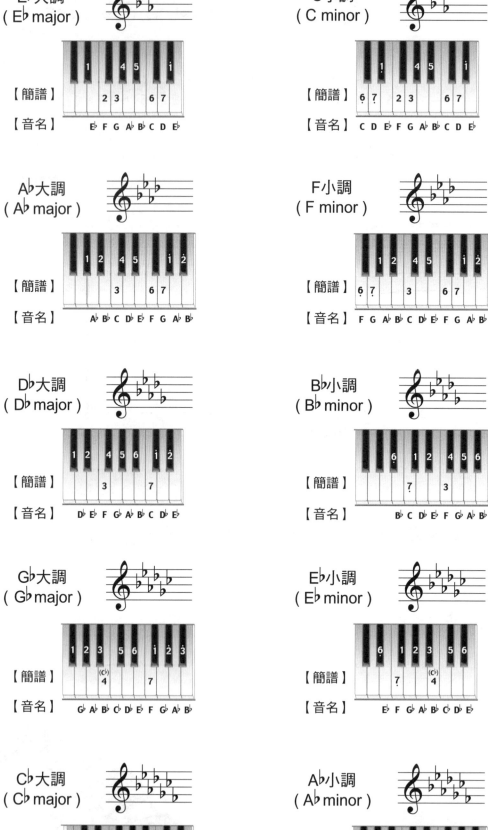

E♭大調
(E♭ major)

C小調
(C minor)

A♭大調
(A♭ major)

F小調
(F minor)

D♭大調
(D♭ major)

B♭小調
(B♭ minor)

G♭大調
(G♭ major)

E♭小調
(E♭ minor)

C♭大調
(C♭ major)

A♭小調
(A♭ minor)

好歌推薦

Autumn Leaves

Music by Joseph Kosma

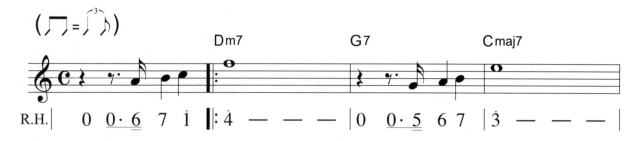

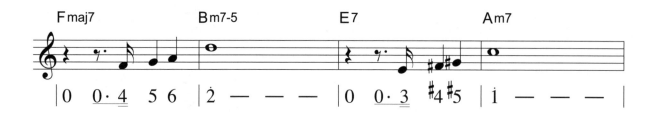

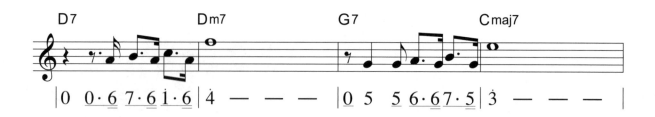

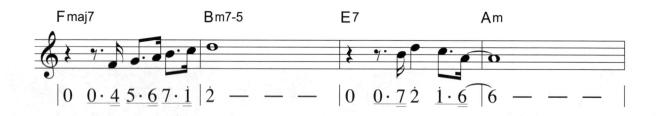

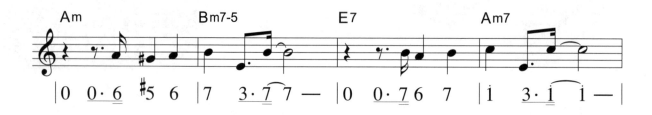

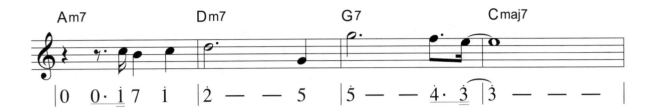

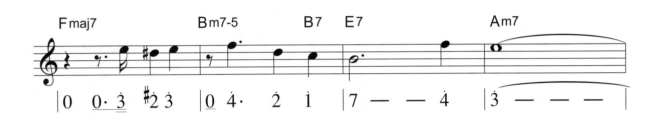

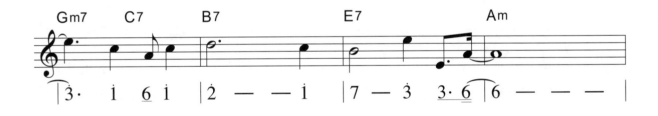

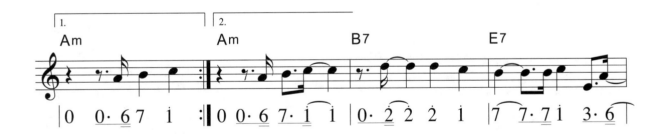

Close To You

（日劇【長假】插曲）

曲：日向大介

Key：G　♩=76

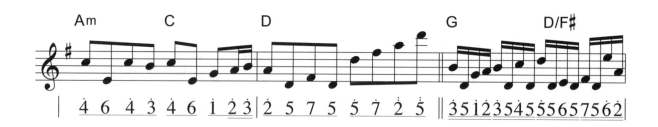

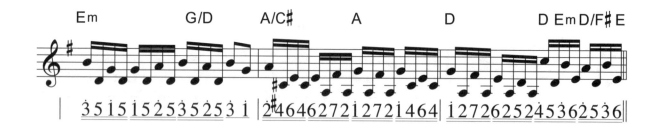

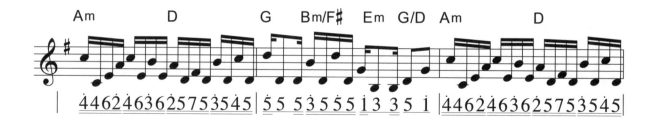

我真的受傷了

（港劇【老表，你好嘢！】插曲）

曲：王菀之
詞：王菀之
唱：王菀之

♩ = 65

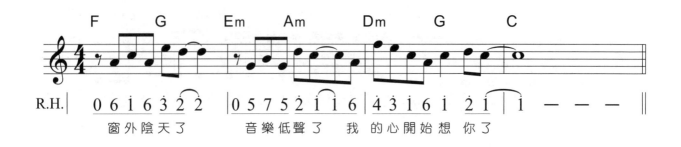

R.H. | 0 6 1 6 3 2 2 | 0 5 7 5 2 1 1 6 | 4 3 1 6 1 2 1 | 1 — — — ‖

窗外陰天了　音樂低聲了　我 的心開始想 你了

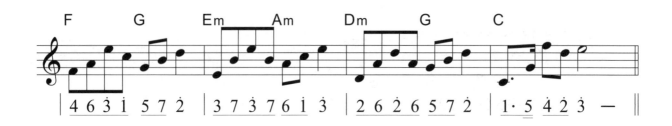

| 4 6 3 1 5 7 2 | 3 7 3 7 6 1 3 | 2 6 2 6 5 7 2 | 1·5 4 2 3 — ‖

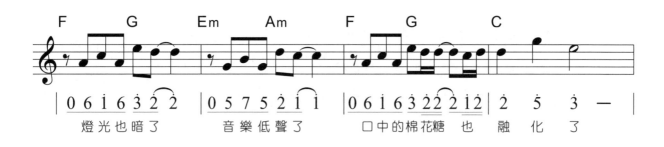

| 0 6 1 6 3 2 2 | 0 5 7 5 2 1 1 | 0 6 1 6 3 2 2 2 1 2 | 2 5 3 — |

燈光也暗了　音樂低聲了　口中的棉花糖 也 融 化 了

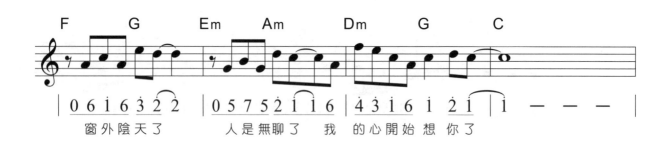

| 0 6 1 6 3 2 2 | 0 5 7 5 2 1 1 6 | 4 3 1 6 1 2 1 | 1 — — — |

窗外陰天了　人是無聊了　我 的心開始想 你了

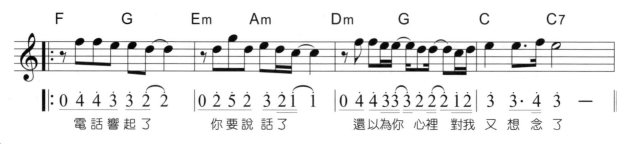

‖: 0 4 4 3 3 2 2 | 0 2 5 2 3 2 1 1 | 0 4 4 3 3 3 2 2 2 1 2 | 3 3·4 3 — ‖

電話響起了　你要說 話了　還以為你 心裡 對我 又 想 念了

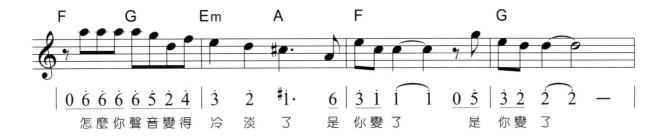

怎麼你聲音變得 冷 淡 了 是 你變了 是 你變 了

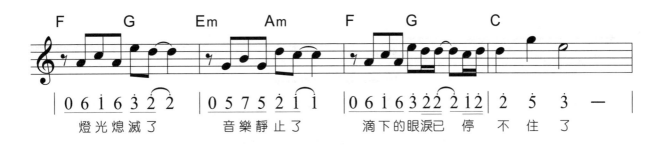

燈光熄滅了 音樂靜止了 滴下的眼淚已 停 不 住 了

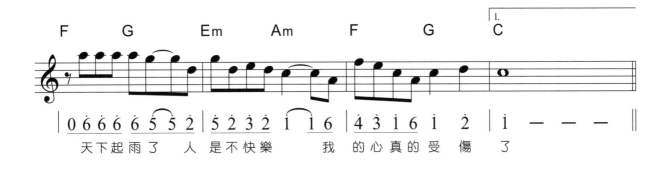

天下起雨了 人 是 不快樂 我 的心真的受 傷 了

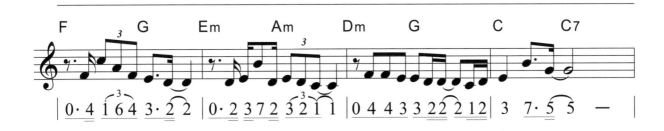

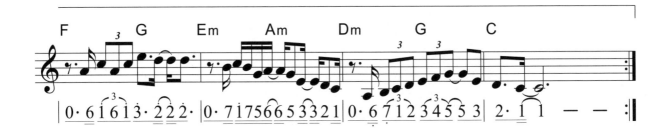

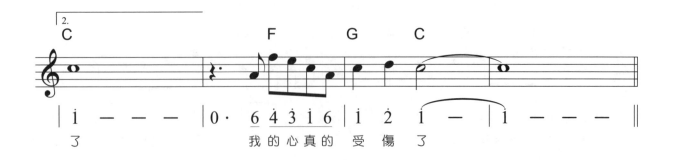

我 的 心 真 的 受 傷 了

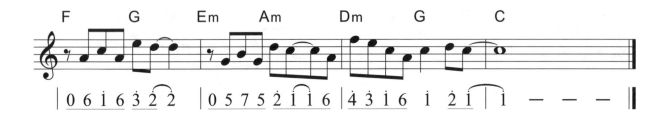

閉上眼睛會想起的人

（電影【一杯熱奶茶的等待】主題曲）

好歌推薦

曲：林喆安
詞：吳聖皓
唱：家　家

♩=69

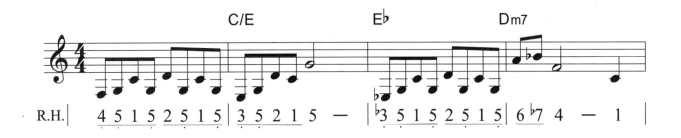

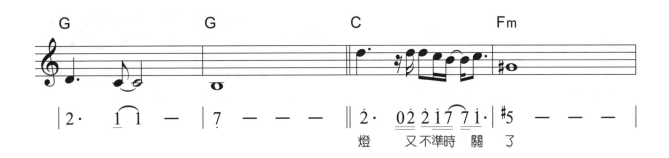

燈　　又不準時　關　了

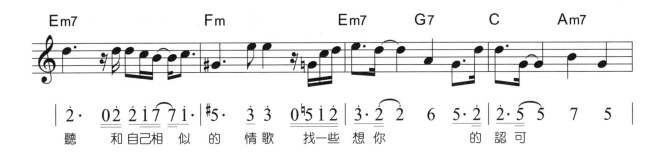

聽　和自己相　似　的　情歌　找一些　想你　　的　認可

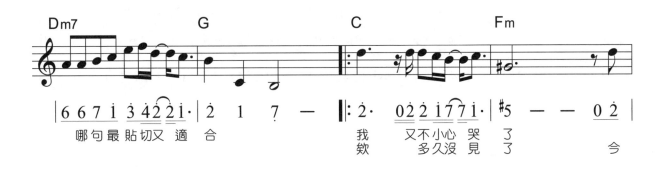

哪句最貼切又適　合　　　　我　又不小心　哭　了
　　　　　　　　　　　　　　欸　多久沒見　了　　　　今

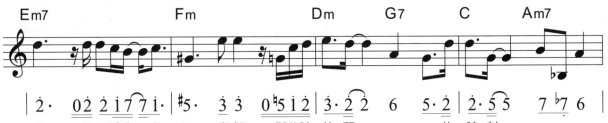

總　學不會為自　己　慶賀　那些該　熱鬧　　　的　時刻
天　還是穿你愛　的　白色　你說看　起來　　　更　快樂

241

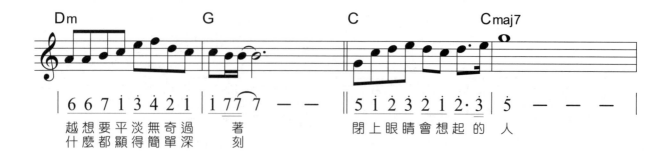

|: 6 6 7 i 3 4 2 i | i 7 7 7 — — || 5 i 2 3 2 i 2·3 | 5 — — — |

越 想 要 平 淡 無 奇 過 著
什 麼 都 顯 得 簡 單 深 刻
閉 上 眼 睛 會 想 起 的 人

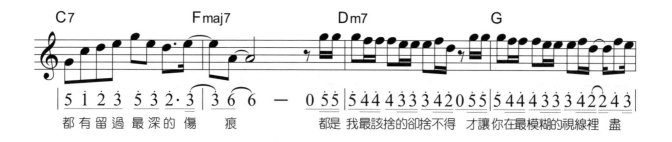

| 5 i 2 3 5 3 2·3 | 3 6 6 — 0 5 5 | 5 4 4 4 3 3 3 4 2 0 5 5 | 5 4 4 4 3 3 3 4 2 2 4 3

都 有 留 過 最 深 的 傷 痕 都 是 我 最 該 捨 的 卻 捨 不 得 才 讓 你 在 最 模 糊 的 視 線 裡 盡

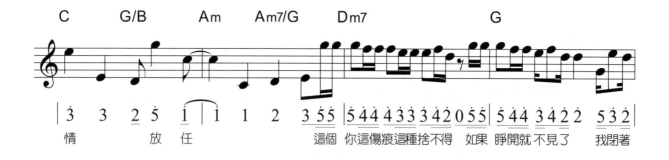

| 3 3 2 5 i | i 1 2 3 5 5 | 5 4 4 4 3 3 3 4 2 0 5 5 | 5 4 4 3 4 2 2 5 3 2 |

情 放 任 這 個 你 這 傷 痕 這 種 捨 不 得 如 果 睜 開 就 不 見 了 我 閉 著

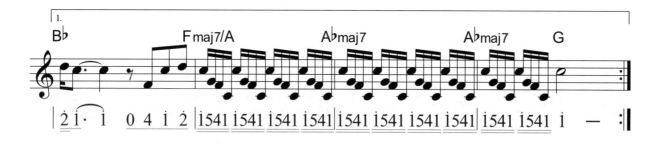

1.

| 2 i· i 0 4 i 2 | i5 4 i i5 4 i i5 4 i i5 4 i | i5 4 i i5 4 i i5 4 i i5 4 i | i5 4 i i5 4 i i — :|

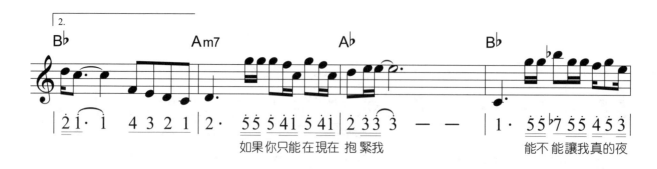

2.

| 2 i· i 4 3 2 1 | 2· 5 5 5 4 i 5 4 i | 2 3 3 3 — — | 1· 5 5 b7 5 5 4 5 3

如 果 你 只 能 在 現 在 抱 緊 我 能 不 能 讓 我 真 的 夜

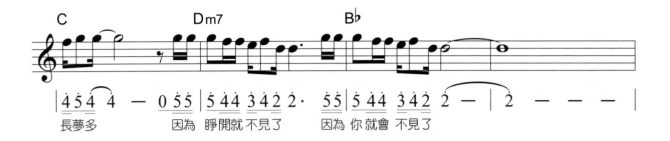

C　　　　　　Dm7　　　　　　Bb

| 4 5 4 4 | — 0 5 5 | 5 4 4 3 4 2 2 · 5 5 | 5 4 4 3 4 2 2 — | 2 — — — |

長夢多　　　因為　睜開就不見了　因為 你就會 不見了

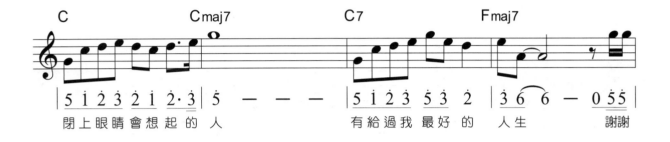

C　　　　　Cmaj7　　　　C7　　　　　Fmaj7

| 5 1 2 3 2 1 2 · 3 | 5 — — — | 5 1 2 3 5 3 2 | 3 6 6 — 0 5 5 |

閉上眼睛會想起的人　　有給過我 最好的 人生　　謝謝

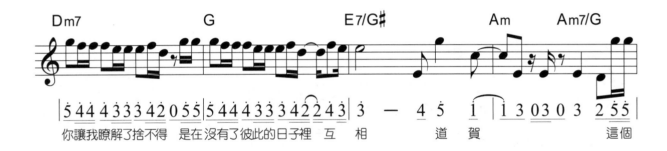

Dm7　　　　　　G　　　　　E7/G#　　　　Am　　　Am7/G

| 5 4 4 4 3 3 3 4 2 0 5 5 | 5 4 4 4 3 3 3 4 2 2 4 3 | 3 — 4 5 1 | 1 3 0 3 0 3 2 5 5 |

你讓我瞭解了捨不得 是在沒有了彼此的日子裡 互　相　道賀　　　這個

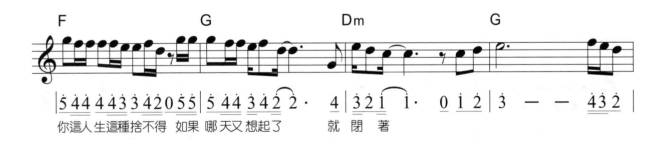

F　　　　　　G　　　　　Dm　　　　　　G

| 5 4 4 4 4 3 3 3 4 2 0 5 5 | 5 4 4 3 4 2 2 · 4 | 3 2 1 1 · 0 1 2 | 3 — — 4 3 2 |

你這人生這種捨不得 如果 哪天又想起了　就 閉 著

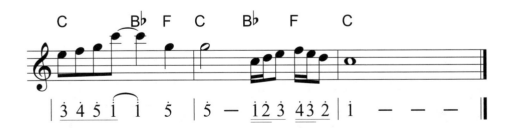

C　　Bb F C Bb F　C

| 3 4 5 1 1 5 | 5 — 1 2 3 4 3 2 | 1 — — — |

聽見下雨的聲音

（電影【聽見下雨的聲音】主題曲）

曲：周杰倫
詞：方文山
唱：周杰倫

♩ = 86

竹

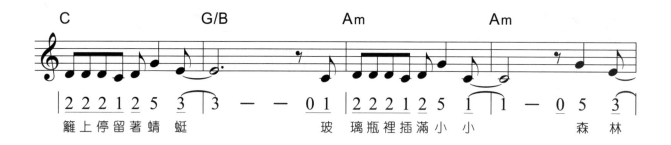

籬上停留著蜻蜓　　玻璃瓶裡插滿小小　森林

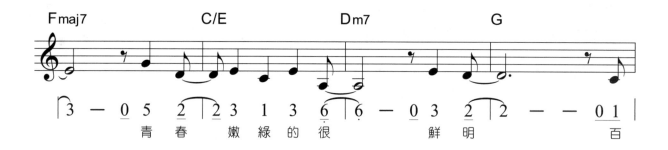

青春　嫩綠的很　鮮明　　百

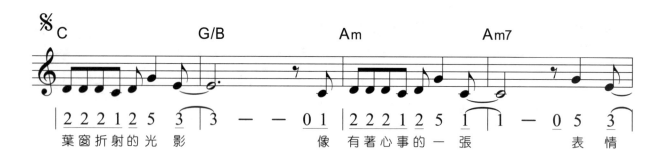

葉窗折射的光影　　像有著心事的一張　表情

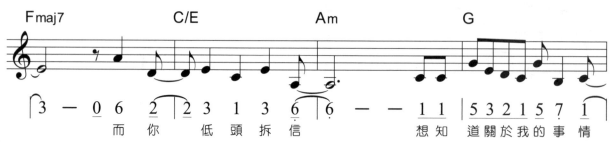

而你　低頭拆信　　想知道關於我的事情

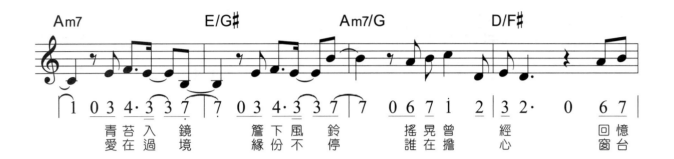

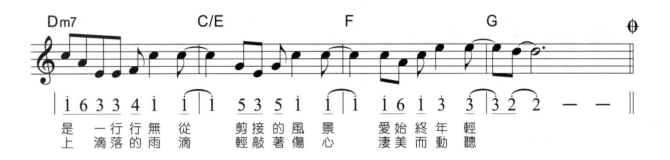

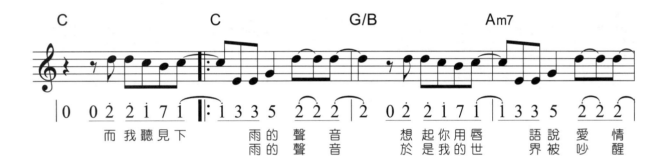

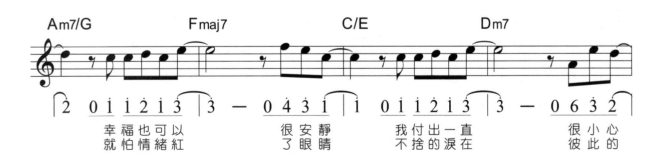

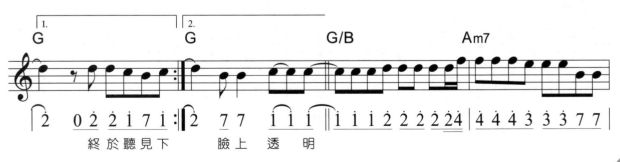

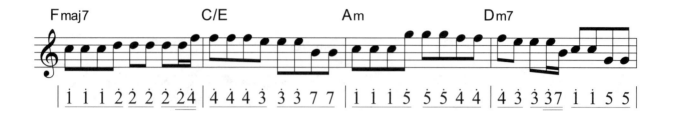

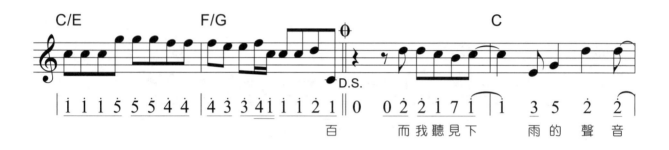

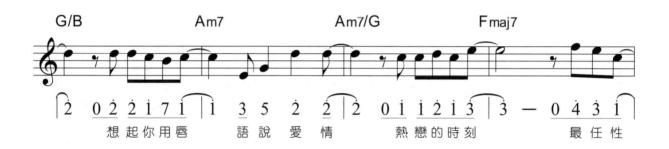

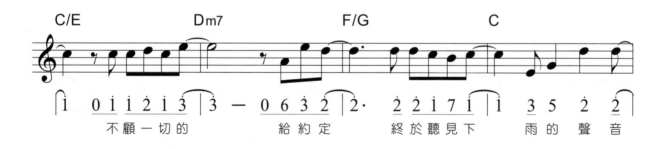

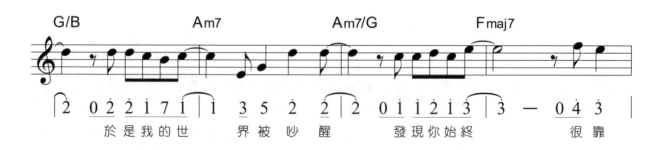

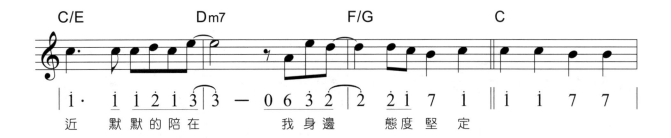

近　默默的陪在　　我身邊　態度堅定

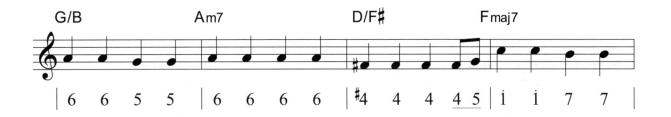

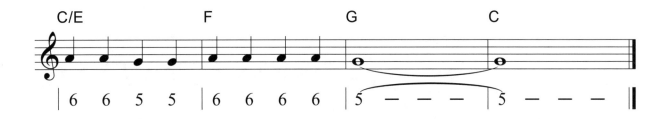

Misty

Music by Erroll Garne

Key：E♭　♩ = 72

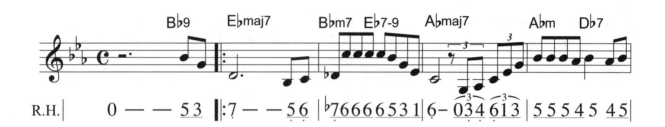

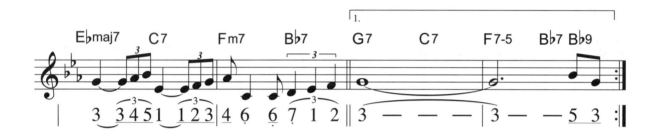

Over The Rainbow

Music by Harold Arlen

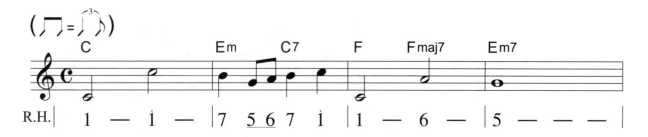

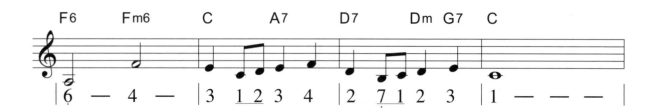

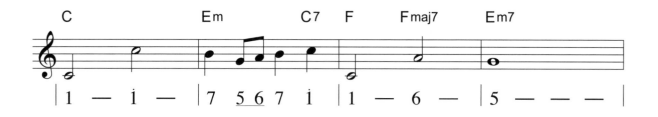

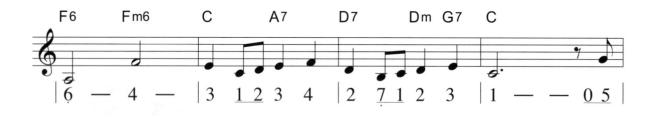

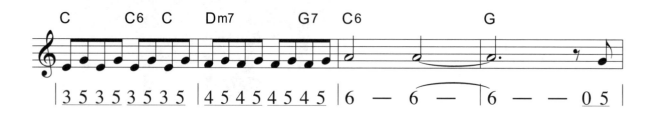

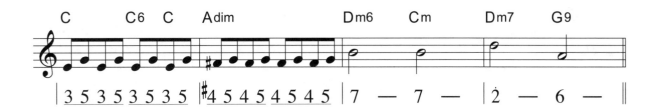

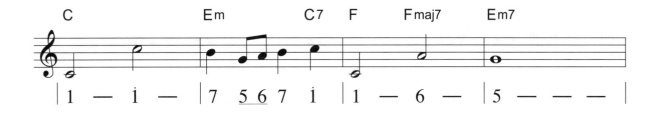

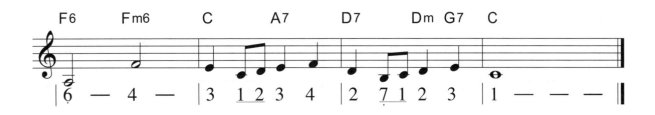

Right Here Waiting

Music by Richard Max

♩ = 78

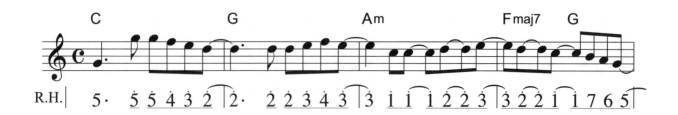

R.H. | 5· 5 5 4 3 2 | 2· 2 2 3 4 3 | 3 1 1 1 2 2 3 | 3 2 2 1 1 7 6 5 |

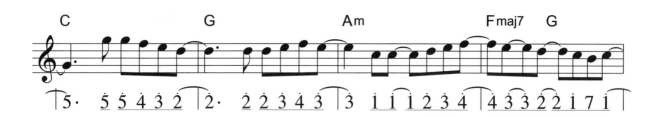

| 5· 5 5 4 3 2 | 2· 2 2 3 4 3 | 3 1 1 1 2 3 4 | 4 3 3 2 2 1 7 1 |

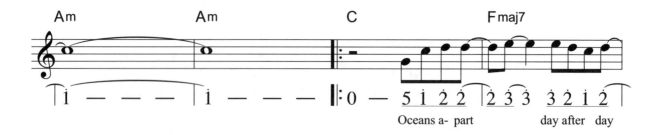

| 1 — — — | 1 — — — | : 0 — 5 1 2 2 | 2 3 3 3 2 1 2 |

Oceans a- part day after day

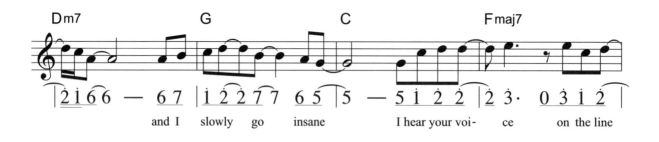

| 2 1 6 6 — 6 7 | 1 2 2 7 7 6 5 | 5 — 5 1 2 2 | 2 3· 0 3 1 2 |

and I slowly go insane I hear your voi- ce on the line

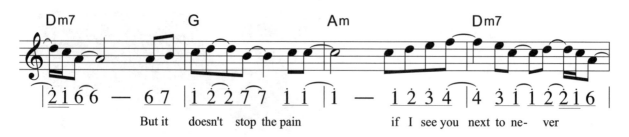

| 2 1 6 6 — 6 7 | 1 2 2 7 7 1 1 | 1 — 1 2 3 4 | 4 3 1 1 2 2 1 6 |

But it doesn't stop the pain if I see you next to ne- ver

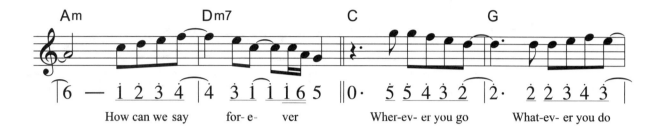

Am Dm7 C G

| 6 — 1 2̇ 3̇ 4̇ | 4̇ 3̇ 1̇ 1̇ 1̇ 6 5 ‖ 0· 5̇ 5̇ 4̇ 3̇ 2̇ | 2̇· 2̇ 2̇ 3̇ 4̇ 3̇ |

How can we say for- e- ver Wher-ev- er you go What-ev- er you do

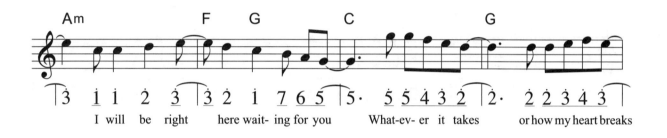

Am F G C G

| 3̇ 1̇ 1̇ 2̇ 3̇ | 3̇ 2̇ 1̇ 7 6 5 | 5̇· 5̇ 5̇ 4̇ 3̇ 2̇ | 2̇· 2̇ 2̇ 3̇ 4̇ 3̇ |

I will be right here wait- ing for you What-ev- er it takes or how my heart breaks

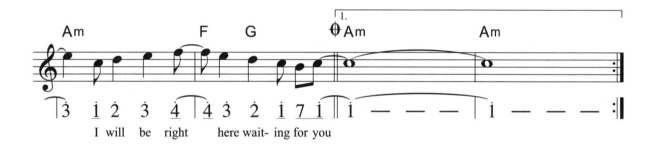

Am F G Am Am

 ⌐ 1.

| 3̇ 1̇ 2̇ 3̇ 4̇ | 4̇ 3̇ 2̇ 1̇ 7 1̇ ‖ 1̇ — — — | 1̇ — — — :‖

I will be right here wait- ing for you

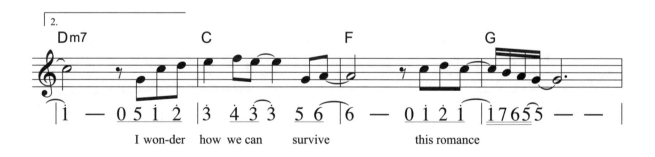

⌐ 2.

Dm7 C F G

| 1̇ — 0 5 1̇ 2̇ | 3̇ 4̇ 3̇ 3̇ 5 6 | 6 — 0 1̇ 2̇ 1̇ | 1̇ 7 6 5 5 — — |

I won- der how we can survive this romance

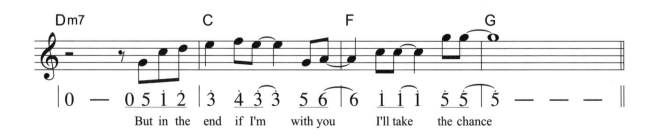

Dm7 C F G

| 0 — 0 5 1̇ 2̇ | 3̇ 4̇ 3̇ 3̇ 5 6 | 6 1̇ 1̇ 1̇ 5 5 | 5 — — — ‖

But in the end if I'm with you I'll take the chance

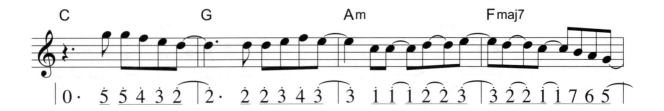

C			G		Am		Fmaj7	

| 0· 5 5 4 3 2 | 2· 2 2 3 4 3 | 3 1 1 1 2 2 3 | 3 2 2 1 1 7 6 5 |

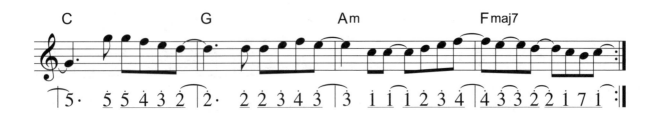

C		G		Am		Fmaj7	

| 5· 5 5 4 3 2 | 2· 2 2 3 4 3 | 3 1 1 1 2 3 4 | 4 3 3 2 2 1 7 1 :|

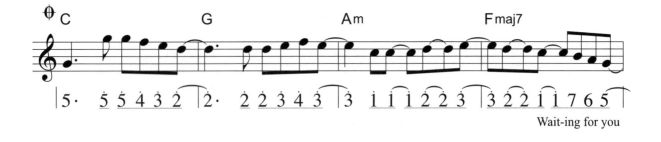

C		G		Am		Fmaj7	

| 5· 5 5 4 3 2 | 2· 2 2 3 4 3 | 3 1 1 1 2 2 3 | 3 2 2 1 1 7 6 5 |

Wait-ing for you

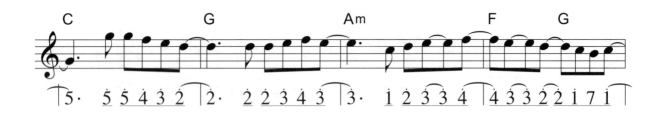

C		G		Am		F	G

| 5· 5 5 4 3 2 | 2· 2 2 3 4 3 | 3· 1 2 3 3 4 | 4 3 3 2 2 1 7 1 |

C

| 1 — — — ‖

給我一個理由忘記

曲：游政豪
詞：鄔裕康
唱：A-Lin

♩=68

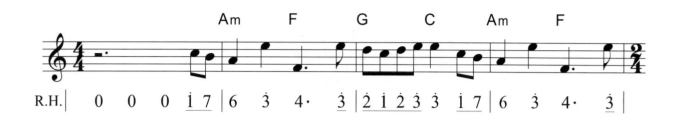

R.H. | 0 0 0 1̲7̲ | 6 3̇ 4· 3̇ | 2̇ 1̇ 2 3 3 1̲7̲ | 6 3̇ 4· 3̇ |

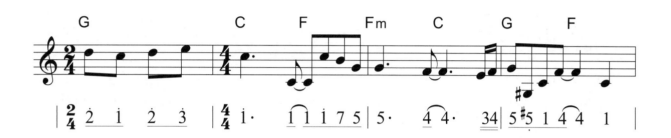

| 2̇ 1̇ 2 3 | 1̇· 1̲1̲ 1̲7̲5̲ | 5· 4 4· 34 | 5 #5 1 4 4 1 |

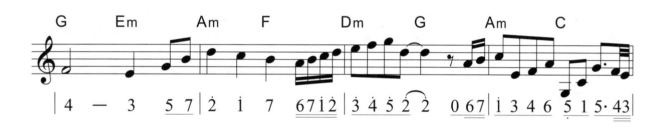

| 4 — 3 5̲7̲ | 2̇ 1̇ 7 6̲7̲1̇2̇ | 3̇ 4̇ 5̇ 2̇ 2 0 6̲7̲ | 1̇ 3̇ 4̇ 6̇ 5 1 5·4̲3̲ |

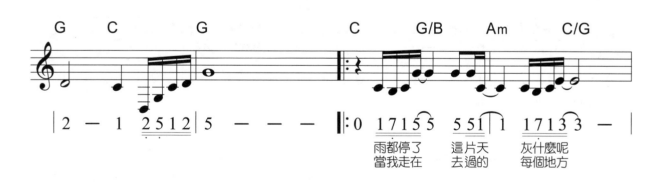

| 2 — 1 2̲5̲1̲2̲ | 5 — — — ‖: 0 1̲7̲1̲5̲ 5 | 5 5̲1̲ 1 1̲7̲1̲3̲ 3 — |

雨都停了　這片天　灰什麼呢
當我走在　去過的　每個地方

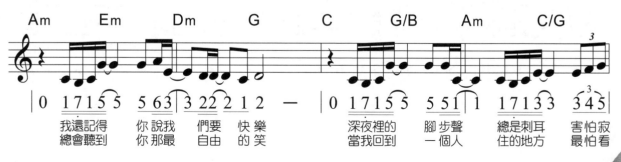

| 0 1̲7̲1̲5̲ 5 | 5 6̲3̲ 3 2̲2̲2̲1̲2̲ — | 0 1̲7̲1̲5̲ 5 | 5 5̲1̲ 1 1̲7̲1̲3̲ 3 3̲4̲5̲ |

我還記得　你說我　們要　快樂
總會聽到　你那最　自由　的笑

深夜裡的　腳步聲　總是刺耳　害怕寂
當我回到　一個人　住的地方　最怕看

255

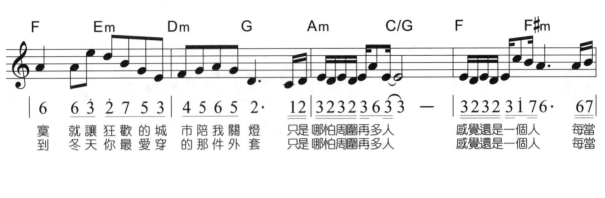

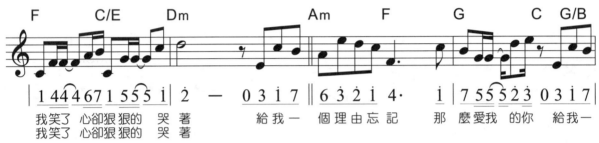

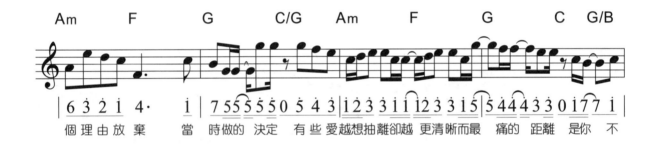

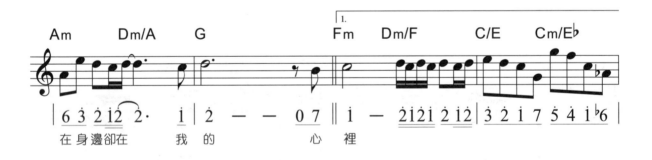

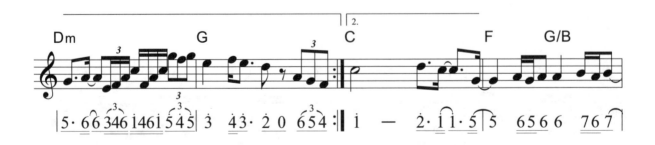

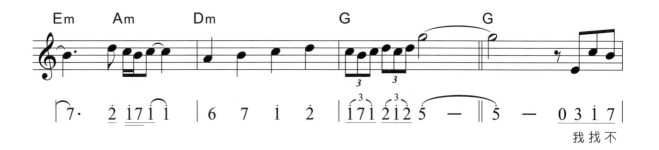

我 找 不

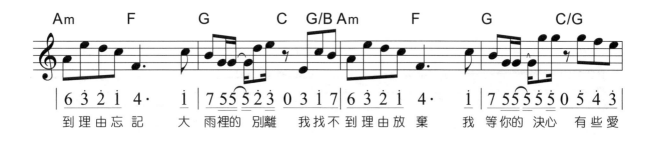

到 理 由 忘 記　　大 雨 裡 的 別 離　我 找 不 到 理 由 放 棄　　我 等 你 的 決 心　有 些 愛

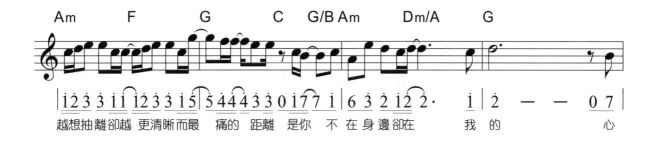

越 想 抽 離 卻 越　更 清 晰 而 最　痛 的 距 離 是 你 不 在 身 邊 卻 在　我 的　　　心

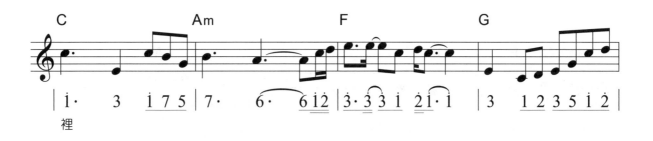

裡

Say Yes

（日劇【101次求婚】主題曲）

Music by Chage & Aska

♩ = 86

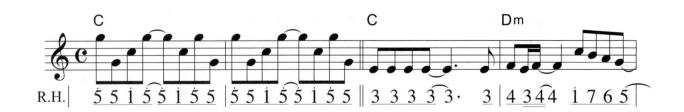

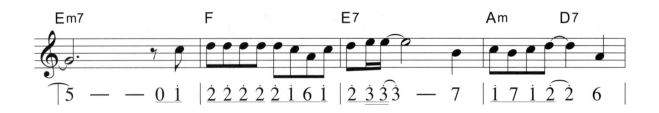

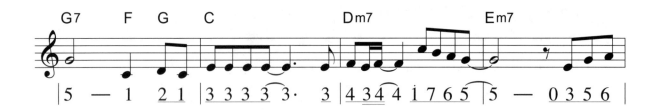

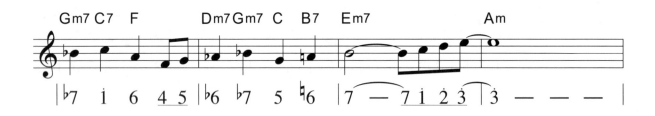

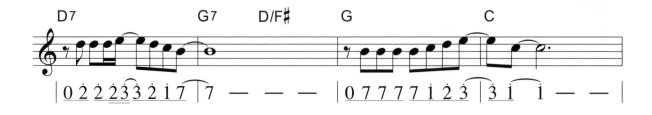

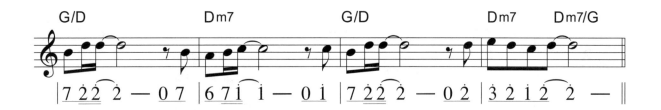

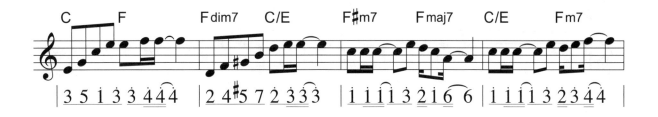

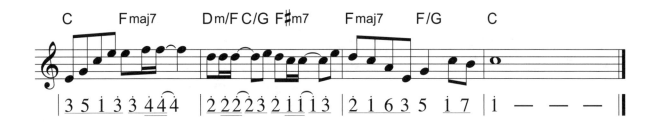

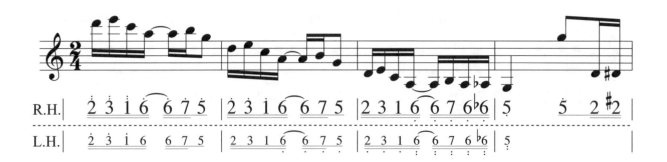

The Entertainer

Music by Scott Joplin

好歌推薦

♩ = 100

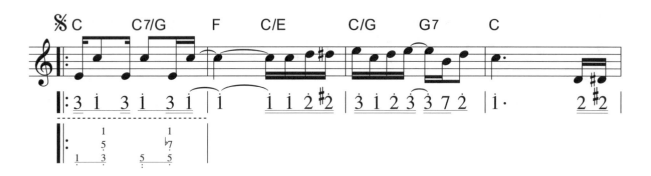

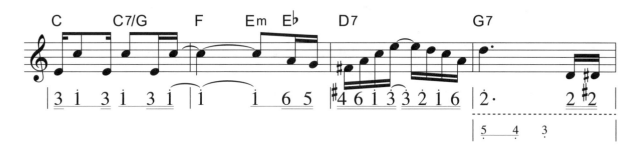

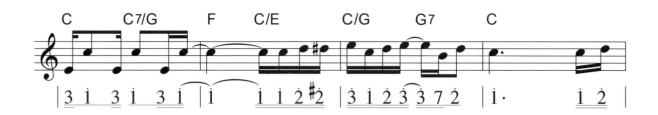

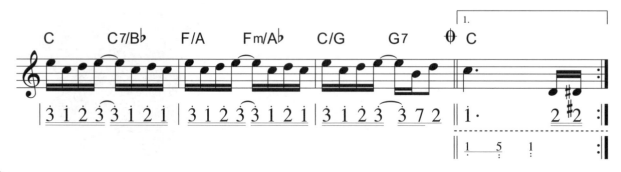

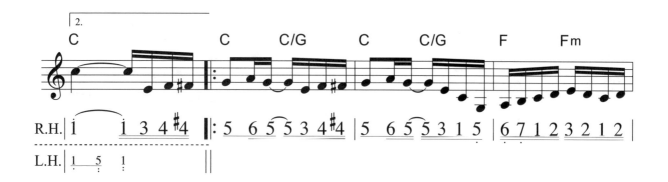

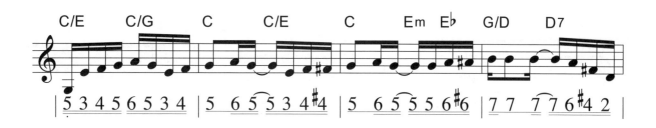

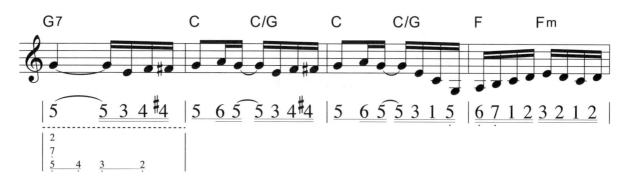

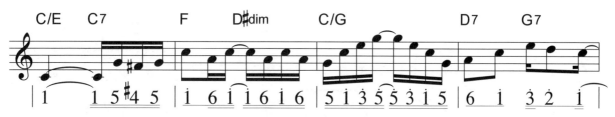

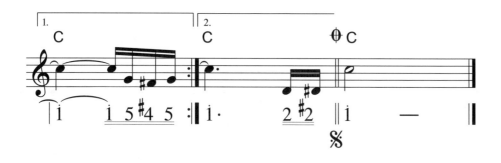

你，好不好？

（電視劇【遺憾拼圖】片尾曲）

曲：周興哲
詞：周興哲
　　吳易緯
唱：周興哲

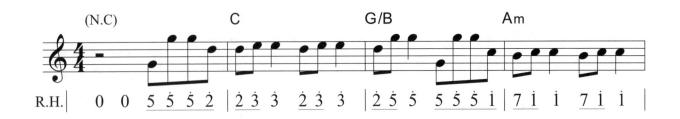

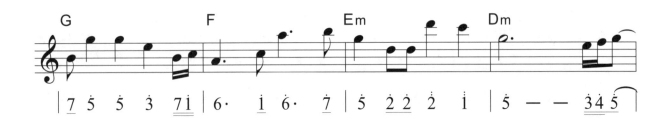

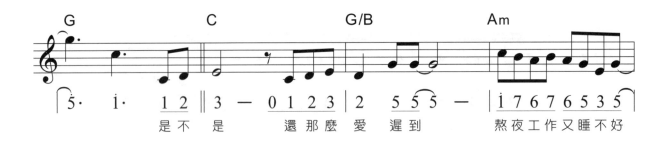

是不是　　還那麼愛遲到　　熬夜工作又睡不好

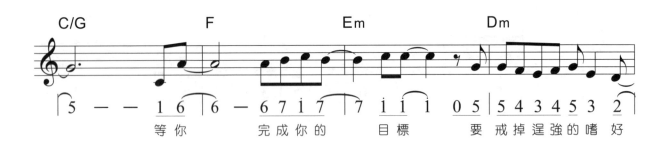

等你　　完成你的　　目標　　要戒掉逞強的嗜好

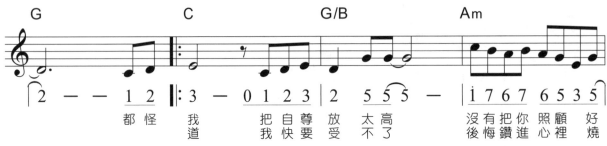

都怪我　　把自尊放太高　　沒有把你照顧好
道　　我快要受不了　　後悔鑽進心裡燒

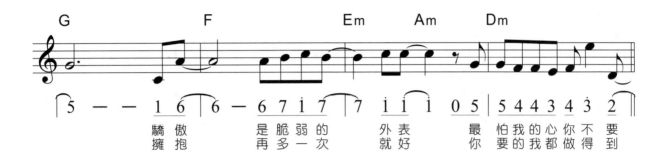

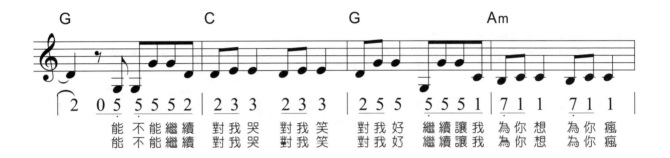

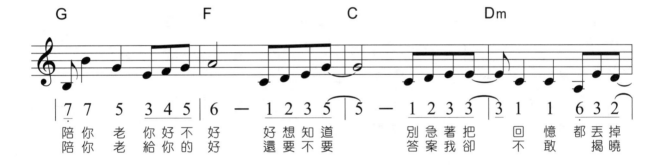

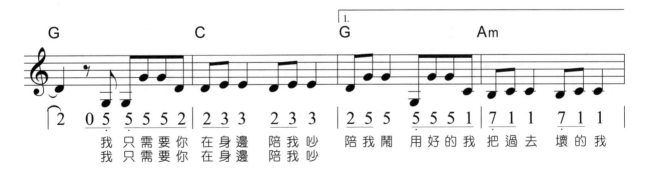

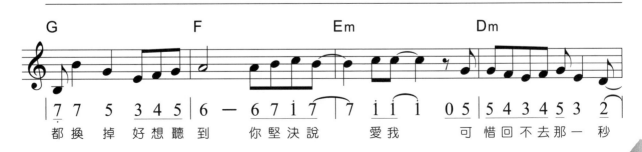

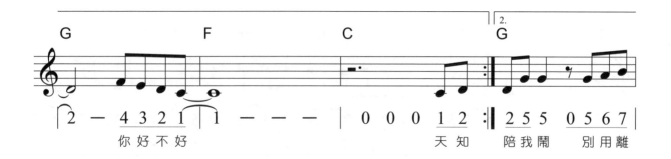

你好不好　　　　　　　　　天知　陪我鬧　別用離

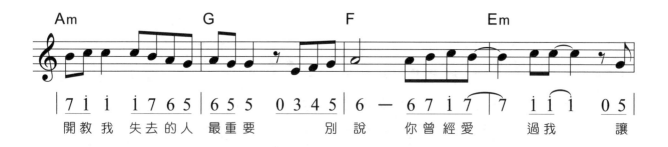

開教我　失去的人　最重要　　別說　你曾經愛　過我　　讓

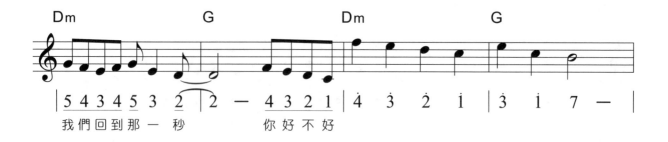

我們回到那一秒　　你好不好

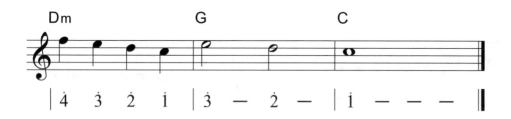

兩個自己

（港劇【飛虎之壯志英雄】主題曲）

曲：G.E.M. 鄧紫棋
詞：G.E.M. 鄧紫棋
唱：G.E.M. 鄧紫棋

♩ = 90

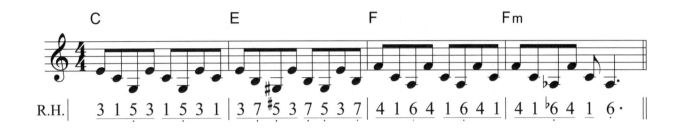

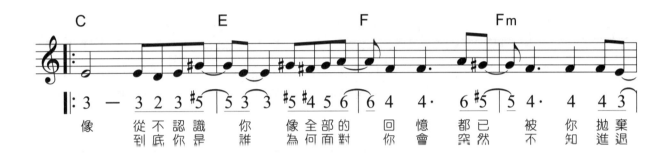

像　從不認識　你　像全部的　回憶都已　被你拋棄
到底你是　誰　為何面對　你會突然　不知進退

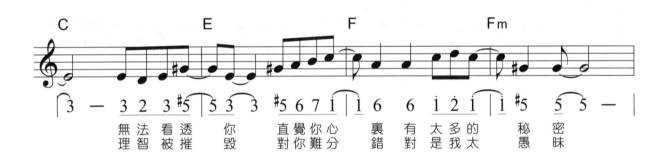

無法看透　你　直覺你心　裏有太多的　秘密
理智被摧　毀　對你難分　錯對是我太　愚昧

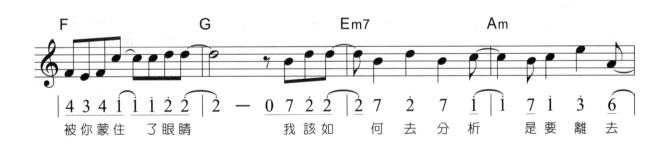

被你蒙住　了眼睛　我該如　何去分析　是要離去

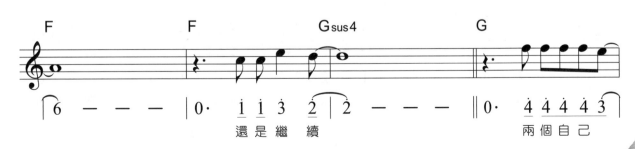

還是繼　續　兩個自己

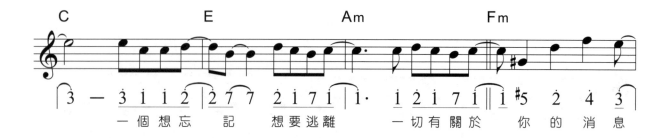

一個想忘 記 想要逃離 一切有關於 你 的 消息

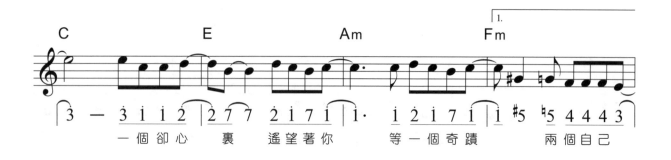

一個卻心 裏 遙望著你 等一個奇蹟 兩個自己

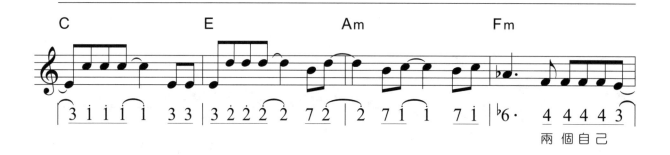

兩 個 自 己

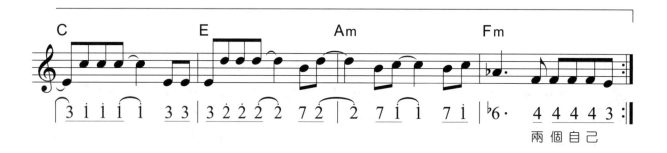

兩 個 自 己

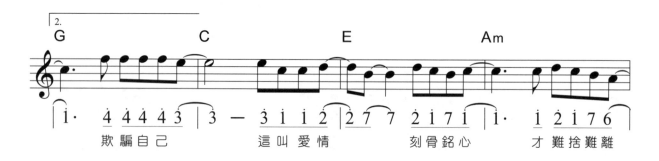

欺 騙 自己 這叫愛情 刻骨銘心 才 難捨難離

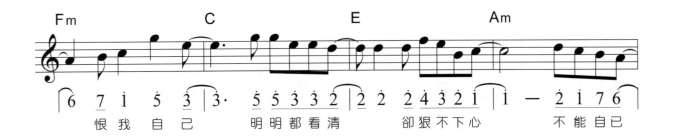

恨我自己　　明明都看清　　卻狠不下心　　不能自己

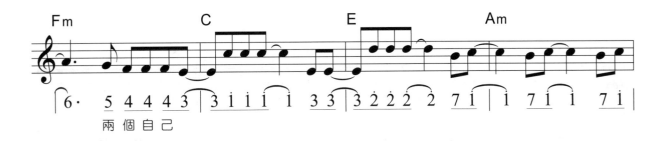

兩個自己

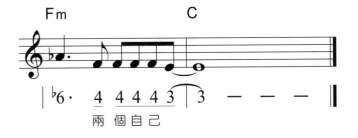

兩個自己

True Love

（日劇【愛情白皮書】主題曲）

曲：藤井郁彌

♩ = 92

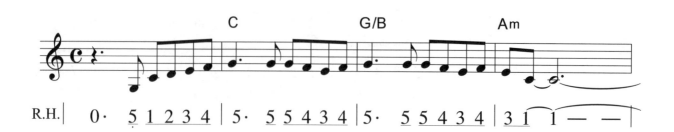

C		G/B		Am	

R.H. | 0· 5̲ 1̲ 2̲ 3̲ 4 | 5· 5̲ 5̲ 4̲ 3̲ 4 | 5· 5̲ 5̲ 4̲ 3̲ 4 | 3 1 1 — — |

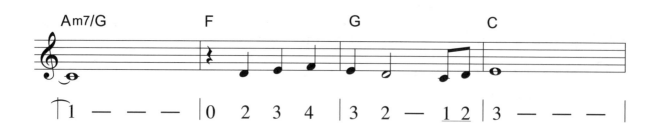

Am7/G	F	G	C

↑1 — — — | 0 2 3 4 | 3 2 — 1̲ 2̲ | 3 — — — |

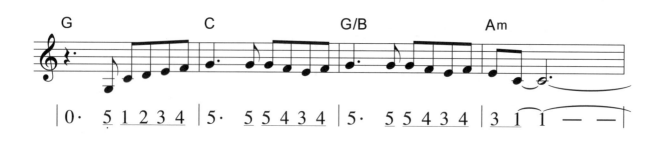

G	C	G/B	Am

| 0· 5̲ 1̲ 2̲ 3̲ 4 | 5· 5̲ 5̲ 4̲ 3̲ 4 | 5· 5̲ 5̲ 4̲ 3̲ 4 | 3 1 1 — — |

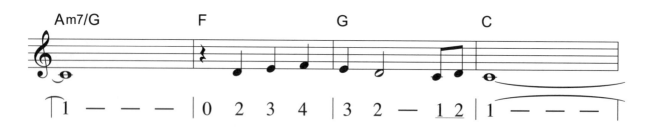

Am7/G	F	G	C

↑1 — — — | 0 2 3 4 | 3 2 — 1̲ 2̲ | 1 — — — |

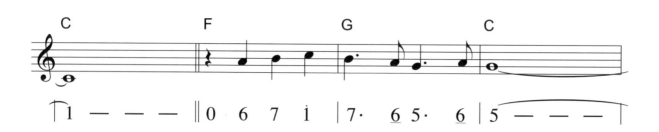

C	F	G	C

↑1 — — — ‖ 0 6 7 1̇ | 7· 6̲ 5· 6 | 5 — — — |

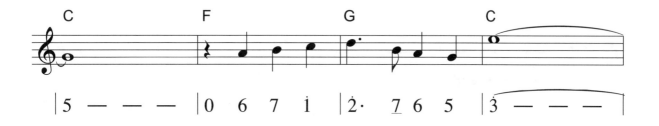

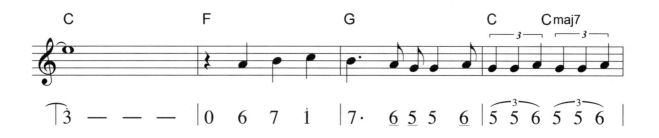

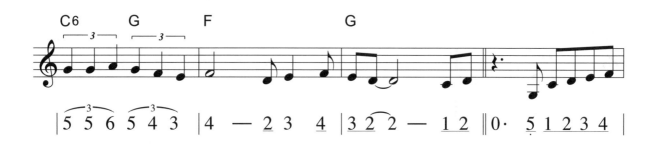

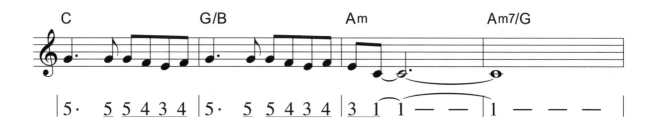

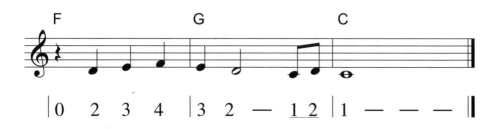

269

Yesterday

Music by Paul McCartney

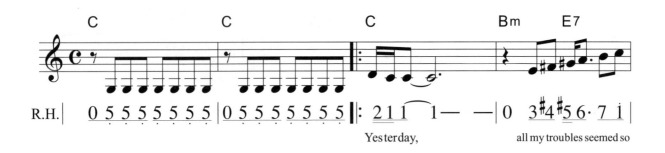

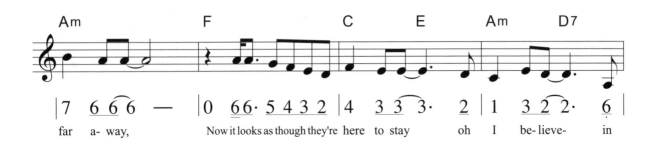

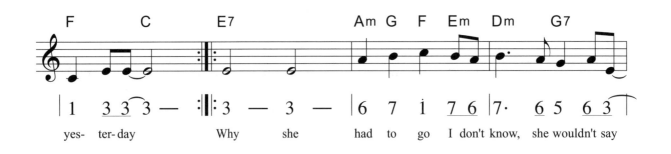

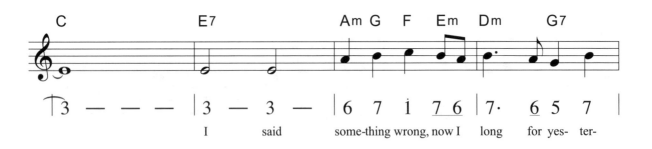

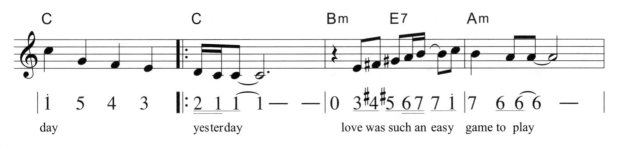

270

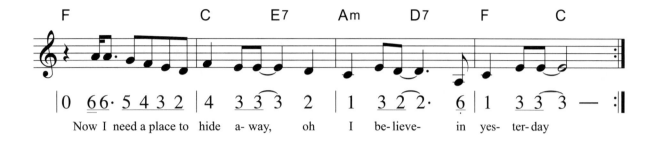

Now I need a place to hide a-way, oh I be-lieve- in yes-ter-day

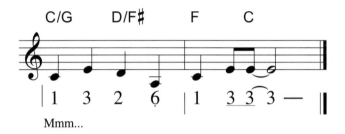

Mmm...

好不容易

（電視劇【華燈初上】片尾曲）

曲：告五人 雲安
詞：告五人 雲安
唱：告五人

♩ = 86

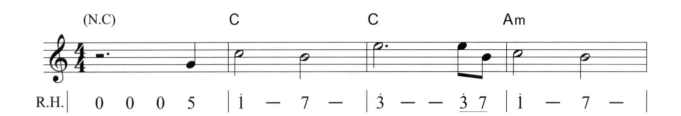

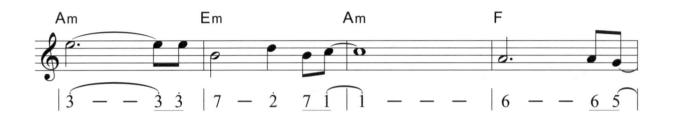

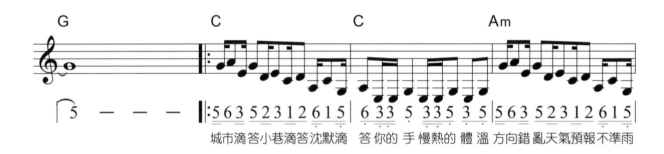

城市滴答小巷滴答沈默滴 答你的 手 慢熱的 體 溫 方向錯亂天氣預報不準雨

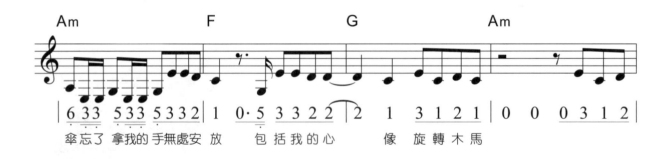

傘忘了 拿我的手無處安 放　包 括我的心　　像　旋 轉木馬

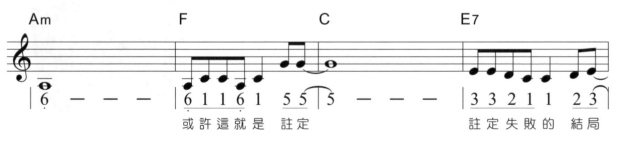

或許這就是 註定　　　　　　　　註定失敗的 結局

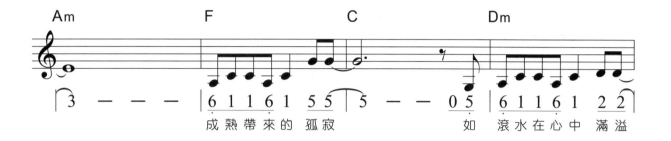

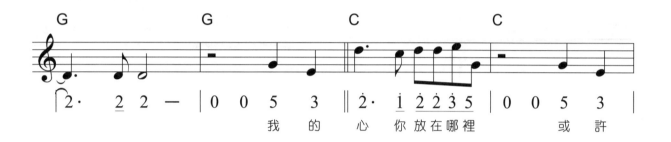

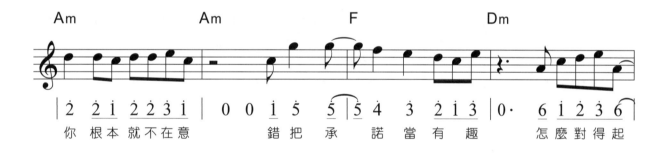

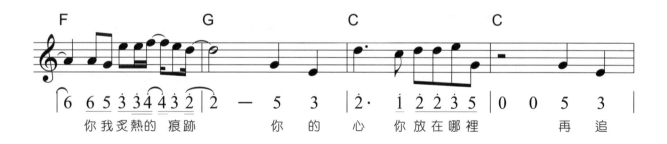

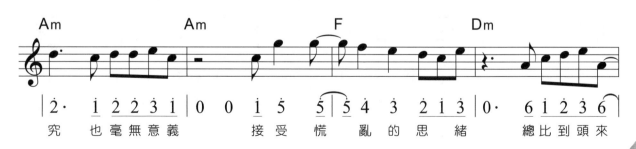

273

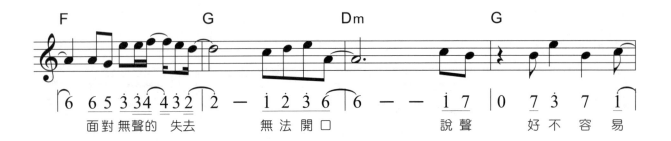

面對無聲的 失去　　無法開口　　　說聲　好不容易

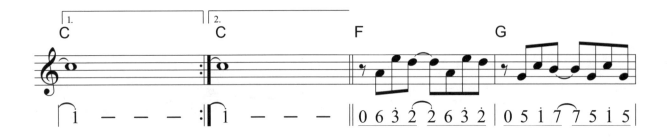

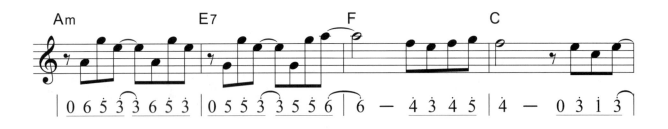

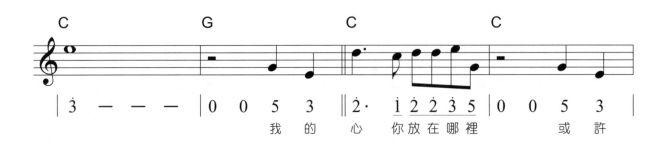

我 的 心 你放在哪裡　　或許

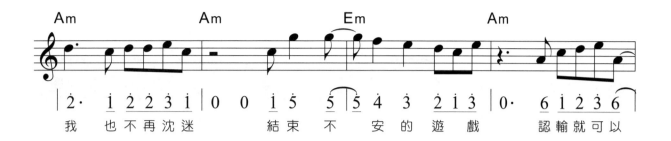

我　　也不再沈迷　　　　結束不　安的遊戲　　　認輸就可以

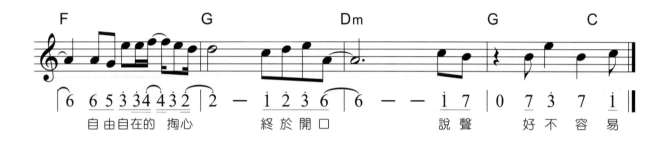

自由自在的掏心　　　終於開口　　　　說聲　好不容易

我們的明天

（電影【重返20歲】主題曲）

曲：于京樂團
詞：于京樂團
唱：鹿晗

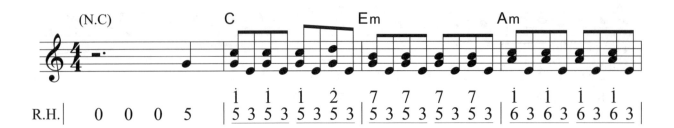

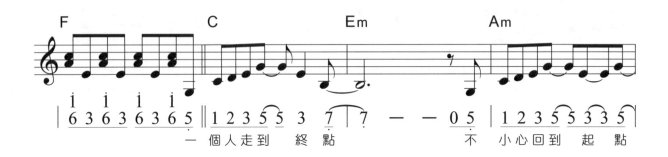

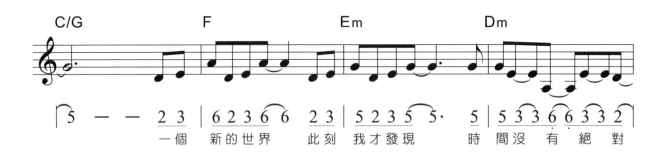

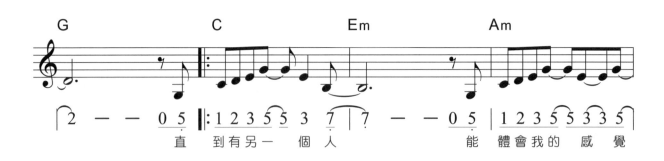

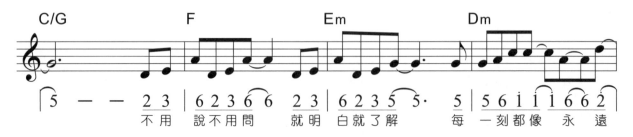

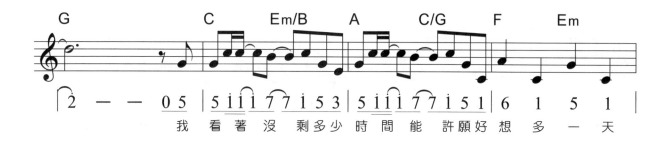

我看著沒剩多少時間能許願好想多一天

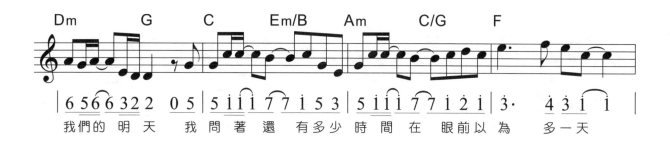

我們的明天我問著還有多少時間在眼前以為多一天

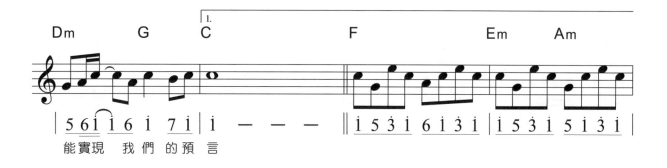

能實現我們的預言

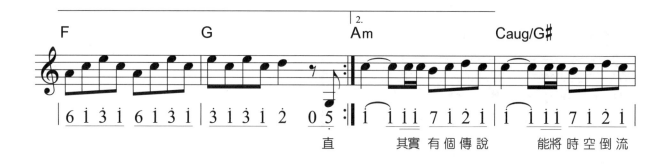

直其實有個傳說能將時空倒流

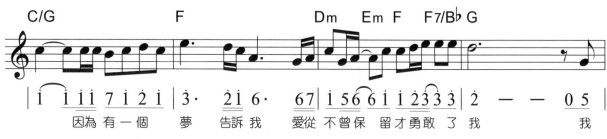

因為有一個夢告訴我愛從不曾保留才勇敢了我我

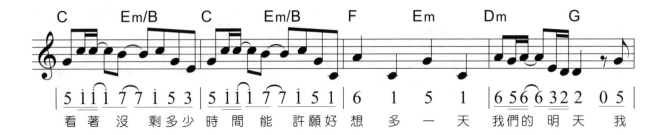

C　Em/B　C　Em/B　F　Em　Dm　G

|5 i i i 7 7 i 5 3|5 i i i 7 7 i 5 1|6　1　5　1|6 5 6 6 3 2 2　0 5|

看 著 沒 剩 多 少 時 間 能 許 願 好 想 多 一 天 我 們 的 明 天 我

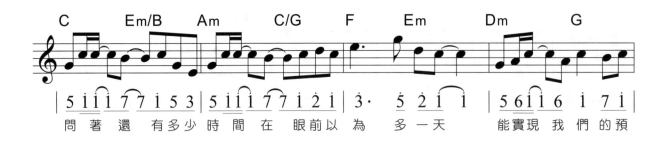

C　Em/B　Am　C/G　F　Em　Dm　G

|5 i i i 7 7 i 5 3|5 i i i 7 7 i 2 i|3· 　5 2 1　i|5 6 i i 6 i 7 i|

問 著 還 有 多 少 時 間 在 眼 前 以 為 多 一 天 能 實 現 我 們 的 預

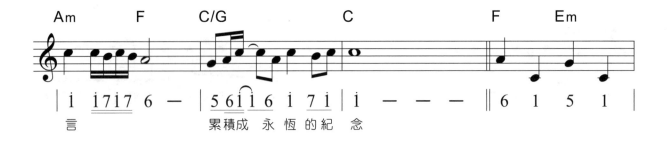

Am　F　C/G　C　F　Em

|i　i 7 i 7　6 —|5 6 i i 6 i 7 i|i — — —|6　1　5　1|

言 累 積 成 永 恆 的 紀 念

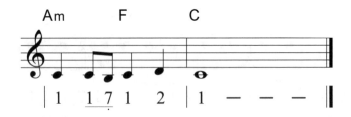

Am　F　C

|1　1 7 1　2|1 — — —|

光年之外

（電影【太空潛航者 Passengers】主題曲）

曲：G.E.M. 鄧紫棋
詞：G.E.M. 鄧紫棋
唱：G.E.M. 鄧紫棋

♩ = 88

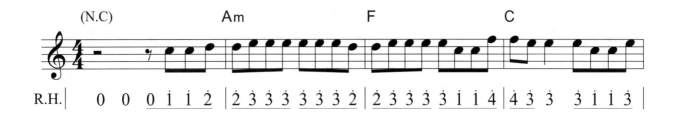

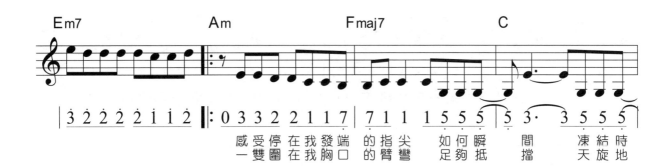

感受 停在 我發端 的指尖　如何瞬　間　凍結時
一雙 圍在 我胸口 的臂彎　足夠抵　擋　天旋地

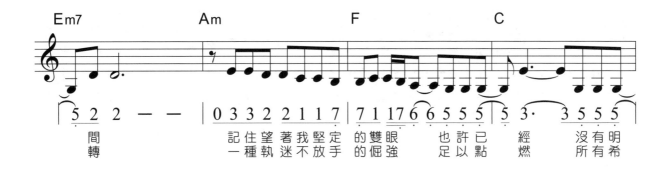

間　　記住 望著 我堅定 的雙眼　也許已　經　沒有明
轉　　一種 執迷 不放手 的倔強　足以點　燃　所有希

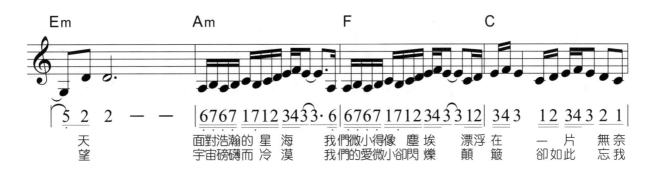

天　面對 浩瀚 的 星海　我們微小 得像 塵埃　漂浮 在　一 片　無奈
望　宇宙 磅礡 而 冷漠　我們的愛 微小 卻閃 爍　顛 簸　卻如此　忘我

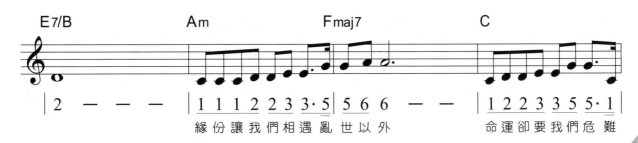

緣份 讓我們相遇 亂世 以外　　命運 卻要我們危 難

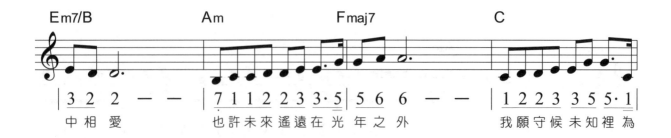

Em7/B Am Fmaj7 C

| 3 2 2 — — | 7 1 1 2 2 3 3·5 | 5 6 6 — — | 1 2 2 3 3 5 5·1 |

中 相 愛　　也許未來遙遠在光 年之 外　　我願守候未知裡為

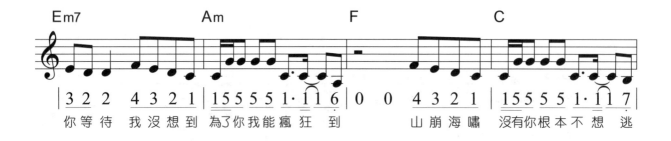

Em7 Am F C

| 3 2 2 4 3 2 1 | 1 5 5 5 5 1·1 1 6 | 0 0 4 3 2 1 | 1 5 5 5 5 1·1 1 7 |

你 等 待 我沒想到　為了你我能瘋狂 到　　山崩海嘯 沒有你根本不想 逃

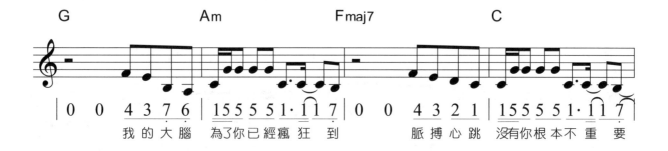

G Am Fmaj7 C

| 0 0 4 3 7 6 | 1 5 5 5 5 1·1 1 7 | 0 0 4 3 2 1 | 1 5 5 5 5 1·1 1 7 |

我 的 大 腦　為了你已經瘋狂 到　　脈搏心跳 沒有你根本不重 要

1.　　　　　　　　　2.

Em7 Em7 Fmaj7 C

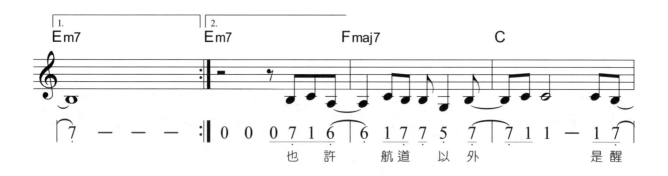

| 7 — — — | 0 0 0 7 1 6 | 6 1 7 7 5 7 | 7 1 1 — 1 7 |

也 許 航 道 以 外　　　是 醒

Em Am Am C

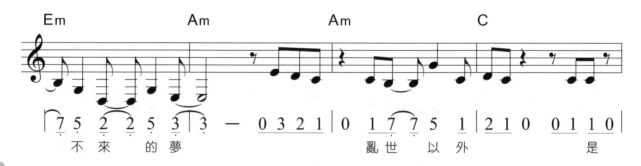

| 7 5 2 2 5 3 | 3 — 0 3 2 1 | 0 1 7 7 5 1 | 2 1 0 0 1 1 0 |

不 來 的 夢　　　亂世以外 是

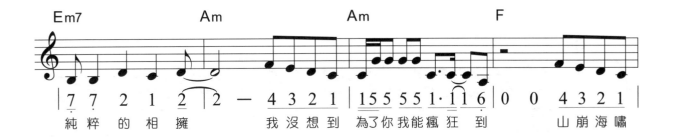

純粹 的 相 擁　我 沒想到　為了你我能瘋狂 到　山 崩 海 嘯

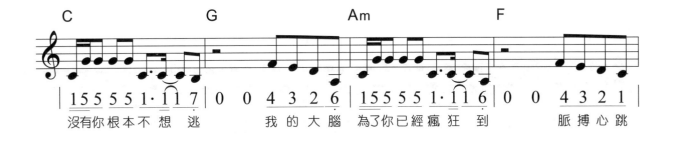

沒有你根本不想 逃　我 的 大腦　為了你已經瘋狂 到　脈 搏 心 跳

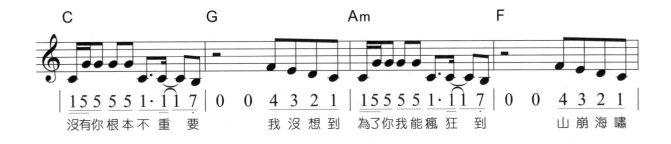

沒有你根本不重 要　我 沒想到　為了你我能瘋狂 到　山 崩 海 嘯

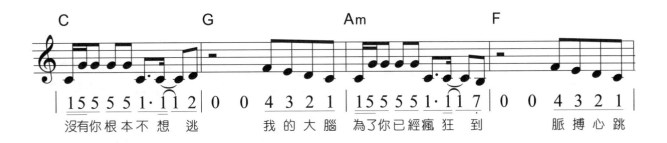

沒有你根本不想 逃　我 的 大腦　為了你已經瘋狂 到　脈 搏 心 跳

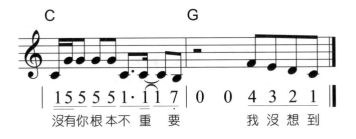

沒有你根本不重 要　我 沒想到

安靜

曲：周杰倫
詞：周杰倫
唱：周杰倫

Key：C—D ♩= 72

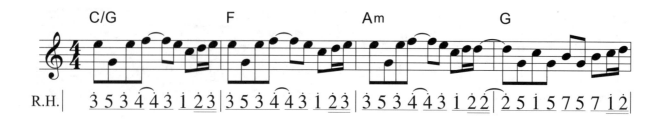

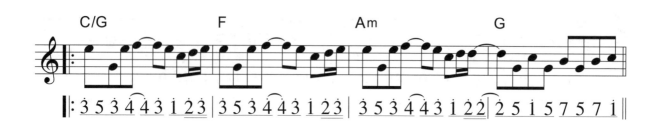

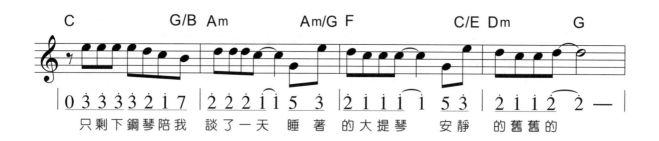

只剩下鋼琴陪我 談了一天 睡 著 的大提琴 安靜 的舊舊的

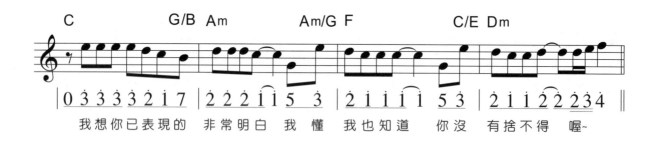

我想你已表現的 非常明白 我 懂 我也知道 你沒 有捨不得 喔~

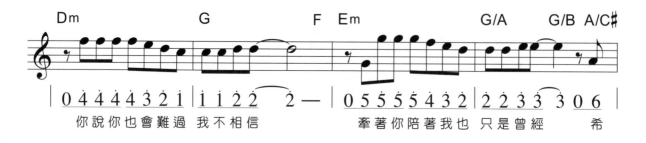

你說你也會難過 我不相信 牽著你陪著我也 只是曾經 希

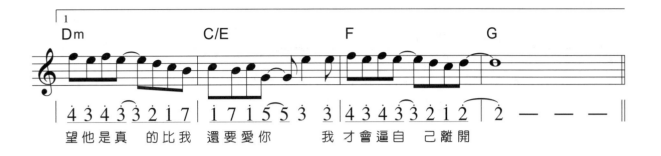

望他是真 的比我 還要愛你　　我 才會逼自 己離開

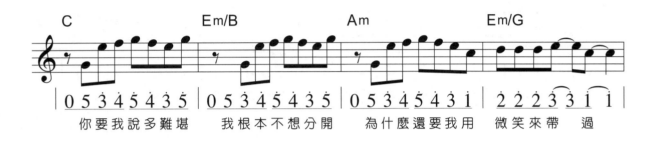

你要我說多難堪　我根本不想分開　為什麼還要我用　微笑來帶　過

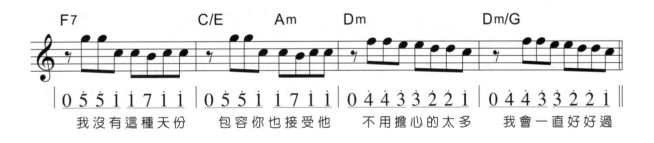

我沒有這種天份　包容你也接受他　不用擔心的太多　我會一直好好過

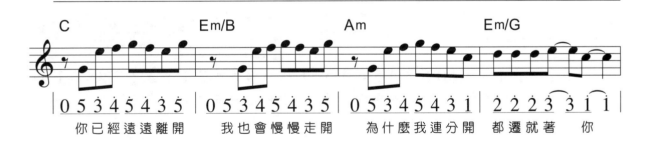

你已經遠遠離開　我也會慢慢走開　為什麼我連分開　都遷就著　你

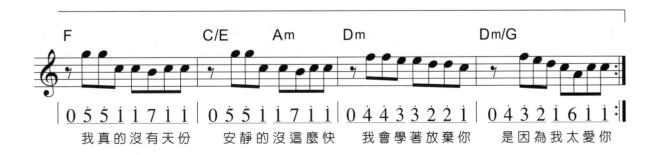

我真的沒有天份　安靜的沒這麼快　我會學著放棄你　是因為我太愛你

283

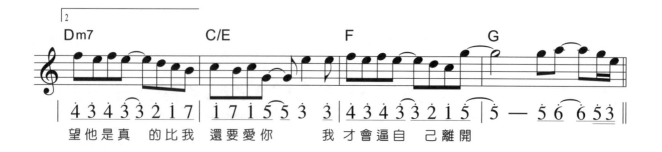

Dm7　　　　　C/E　　　　　F　　　　　G

| 4 3 4 3 3 2 1 7 | 1 7 1 5 5 3　3 | 4 3 4 3 3 2 1 5 | 5 — 5 6 6 5 3 |

望他是真 的比我 還要愛你　我才會逼自 己離開

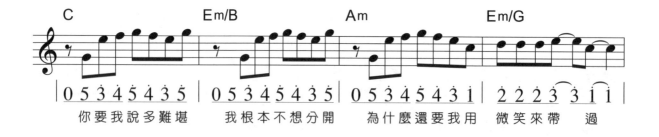

C　　　　　Em/B　　　　　Am　　　　　Em/G

| 0 5 3 4 5 4 3 5 | 0 5 3 4 5 4 3 5 | 0 5 3 4 5 4 3 1 | 2 2 2 3 3 1 1 |

你要我說多難堪　我根本不想分開　為什麼還要我用　微笑來帶　過

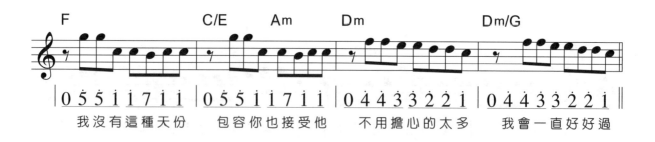

F　　　　　C/E　　Am　　Dm　　　　　Dm/G

| 0 5 5 1 1 7 1 1 | 0 5 5 1 1 7 1 1 | 0 4 4 3 3 2 2 1 | 0 4 4 3 3 2 2 1 |

我沒有這種天份　包容你也接受他　不用擔心的太多　我會一直好好過

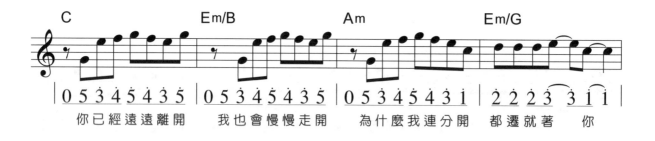

C　　　　　Em/B　　　　　Am　　　　　Em/G

| 0 5 3 4 5 4 3 5 | 0 5 3 4 5 4 3 5 | 0 5 3 4 5 4 3 1 | 2 2 2 3 3 1 1 |

你已經遠遠離開　我也會慢慢走開　為什麼我連分開　都遷就著　你

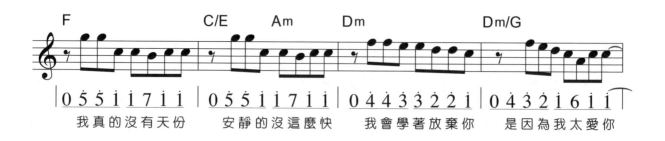

F　　　　　C/E　　Am　　Dm　　　　　Dm/G

| 0 5 5 1 1 7 1 1 | 0 5 5 1 1 7 1 1 | 0 4 4 3 3 2 2 1 | 0 4 3 2 1 6 1 1 |

我真的沒有天份　安靜的沒這麼快　我會學著放棄你　是因為我太愛你

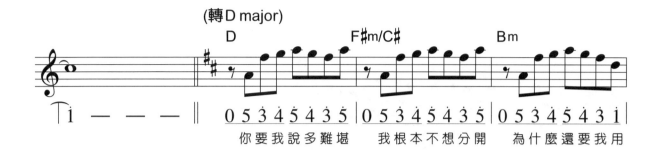

(轉D major)

你要我說多難堪　我根本不想分開　為什麼還要我用

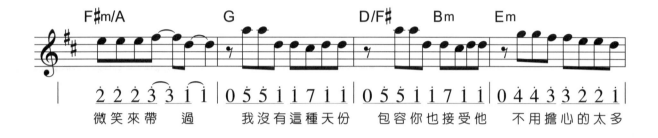

微笑來帶　過　我沒有這種天份　包容你也接受他　不用擔心的太多

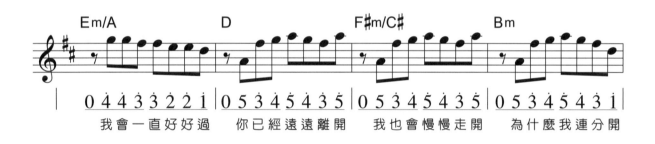

我會一直好好過　你已經遠遠離開　我也會慢慢走開　為什麼我連分開

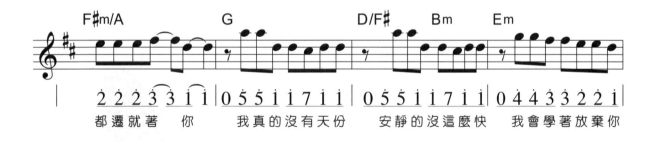

都遷就著　你　我真的沒有天份　安靜的沒這麼快　我會學著放棄你

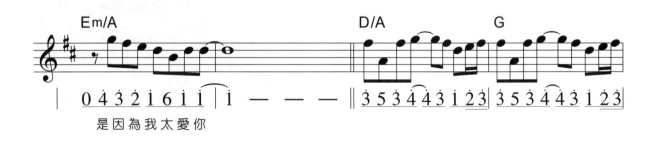

是因為我太愛你

285

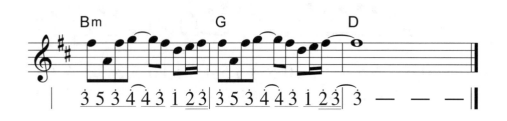

愛你

（電視劇【翻糖花園】片尾曲）

曲：Skot Suyama 陶山
詞：黃祖蔭
唱：陳芳語

♩ = 80

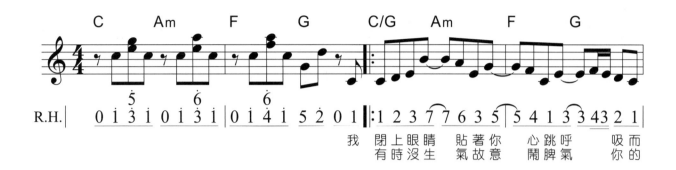

R.H. | 0 1 3 1 0 1 3 1 | 0 1 4 1 5 2 0 1 : 1 2 3 7 7 6 3 5 | 5 4 1 3 3 4 3 2 1 |

我 閉上眼睛 貼著你 心跳呼 吸而
有時沒生 氣故意 鬧脾氣 你的

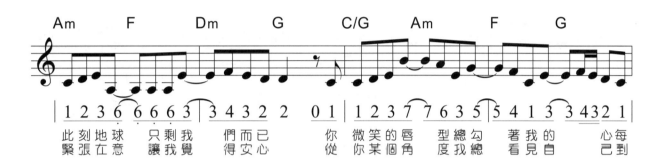

| 1 2 3 6 6 6 6 3 | 3 4 3 2 2 0 1 | 1 2 3 7 7 6 3 5 | 5 4 1 3 3 4 3 2 1 |

此刻地球 只剩我 們而已 你微笑的唇 型總勾 著我的 心每
緊張在意 讓我覺 得安心 從你某個角 度我總 看見自 己到

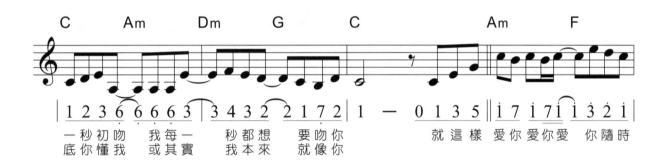

| 1 2 3 6 6 6 6 3 | 3 4 3 2 2 1 7 2 | 1 — 0 1 3 5 | 1 7 1 7 1 1 3 2 1 |

一秒初吻 我每一 秒都想 要吻你 就這樣 愛你愛你愛 你隨時
底你懂我 或其實 我本來 就像你

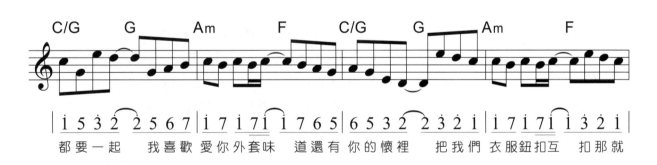

| 1 5 3 2 2 5 6 7 | 1 7 1 7 1 1 7 6 5 | 6 5 3 2 2 3 2 1 | 1 7 1 7 1 1 3 2 1 |

都要一起 我喜歡 愛你外套味 道還有 你的懷裡 把我們 衣服鈕扣互 扣那就

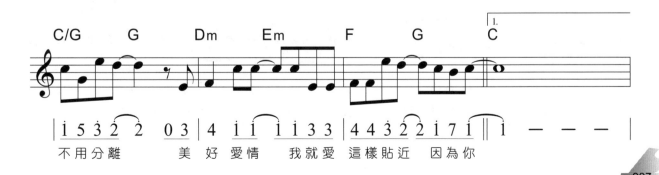

| 1 5 3 2 2 0 3 | 4 1 1 1 3 3 | 4 4 3 2 2 1 7 1 | 1 — — — |

不用分離 美 好 愛情 我就愛 這樣貼近 因為你

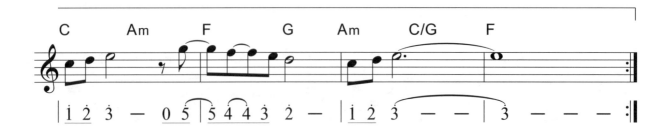

```
 C        Am        F        G        Am       C/G      F
|1 2 3  -  0 5|5 4 4 3  2  -  |1 2 3  -  -  |3  -  -  -  :|
```

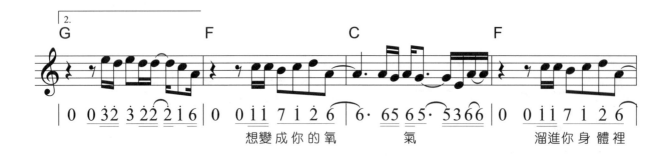

```
2.
 G                    F                   C                   F
|0  0 3 2 3 2 2 2 1 6|0  0 1 1 7 1 2 6|6· 6 5 6 5· 5 3 6 6|0  0 1 1 7 1 2 6|
          想 變 成 你 的 氧    氣            溜 進 你 身 體 裡
```

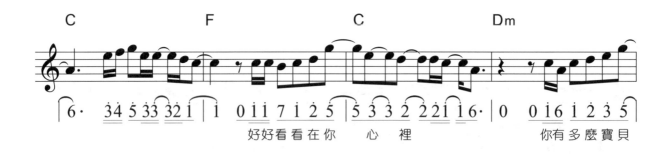

```
 C                   F               C                   Dm
|6· 3 4 5 3 3 3 2 1|1  0 1 1 7 1 2 5|5 3 3 2 2 2 1 1 6·|0  0 1 6 1 2 3 5|
   好 好 看 看 在 你   心  裡          你 有 多 麼 寶 貝
```

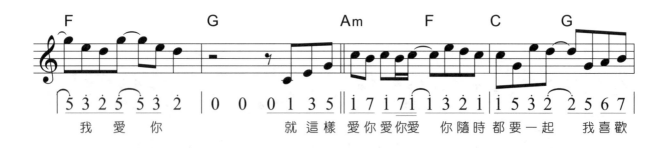

```
 F              G            Am                F       C        G
|5 3 2 5 5 3 2 |0  0  0 1 3 5|1 7 1 7 1  1 3 2 1|1 5 3 2  2 5 6 7|
  我  愛  你        就 這 樣   愛 你 愛 你 愛  你 隨 時 都 要 一 起  我 喜 歡
```

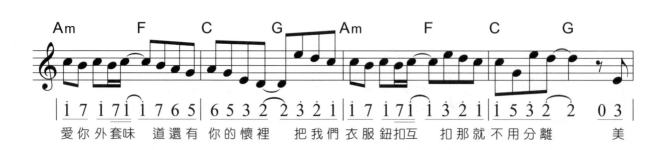

```
 Am      F        C        G        Am       F        C        G
|1 7 1 7 1 1 7 6 5|6 5 3 2 2 2 3 2 1|1 7 1 7 1 1 3 2 1|1 5 3 2  2  0 3|
  愛 你 外 套 味   道 還 有 你 的 懷 裡  把 我 們 衣 服 鈕 扣 互  扣 那 就 不 用 分 離   美
```

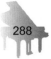

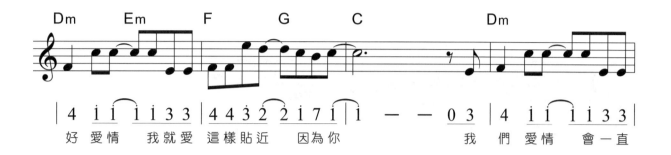

好 愛情　我就愛　這樣貼近　因為你　　　　　我　們 愛情　會一直

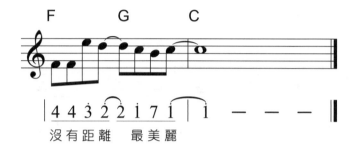

沒有距離　最美麗

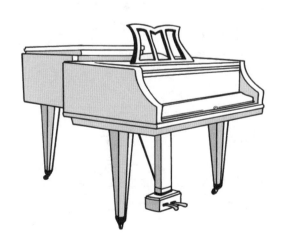

有一種悲傷

（電影【比悲傷更悲傷的故事】主題曲）

曲：張簡君偉
詞：林孝謙
唱：A-Lin

♩=80

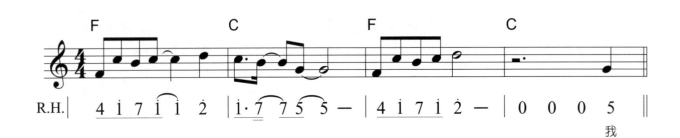

R.H.

| 4 1 7 1̇ | 2̇ | 1̇·7̇ 7̇5 5 − | 4 1 7 1̇ 2̇ − | 0 0 0 5 ‖ |

我

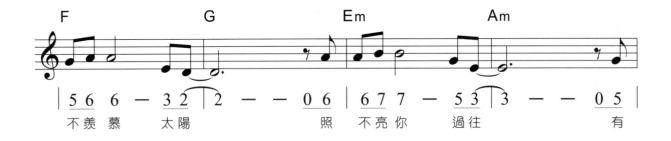

| 5 6 6 − 3 2 | 2 − − 0 6 | 6 7 7 − 5 3 | 3 − − 0 5 |

不羨慕　太陽　　　　照　不亮你　過往　　　有

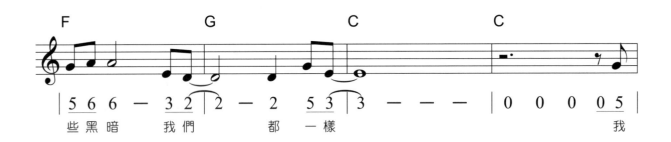

| 5 6 6 − 3 2 | 2 − 2 5 3 | 3 − − − | 0 0 0 0 5 |

些黑暗　我們　都　一樣　　　　　　　　我

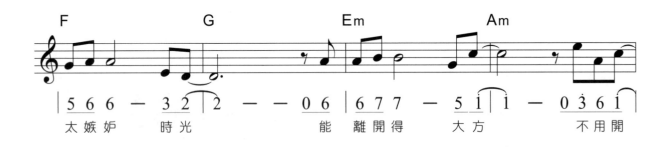

| 5 6 6 − 3 2 | 2 − − 0 6 | 6 7 7 − 5 1̇ | 1̇ − 0 3̇ 6 1̇ |

太嫉妒　時光　　　　能　離開得　大方　不用開

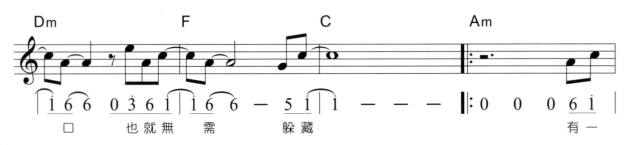

| 1̇ 6 6 0 3̇ 6 1̇ | 1̇ 6 6 5 1̇ | 1̇ − − − ‖: 0 0 0 6 1̇ |

口　也就無需　躲藏　　　　　　　有一

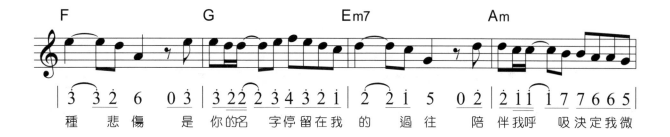

種 悲傷 是 你的名 字停留在我 的 過往 陪伴我呼 吸決定我微

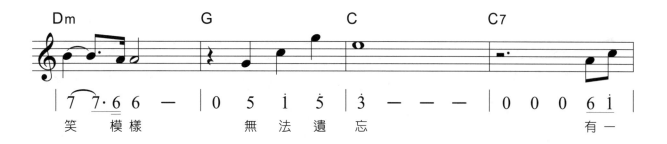

笑 模樣 無 法 遺 忘 有 一

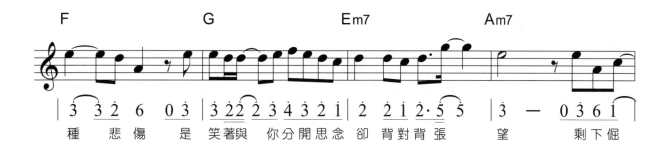

種 悲傷 是 笑著與 你分開思念 卻 背對背張 望 剩下倔

強 剩下合 照 一張

世界這麼大還是遇見你

曲：Htet Aung Lwin
詞：程響
唱：程響

♩ = 80

R.H. | 3· 53 2· 17 | 1 1116 55 33 | 1 1·6 5353153 | 2 2464 27 5 5 ‖

| 0 3333321 1 7 | 1 11117 55576 | 6 66 5551 1 | 3 2 2133221 7 |

背包塞滿青澀的　回 憶就要踏上成長的 旅　程 就 到 這個路口　你 就不要送 我你快回

| 1 3333 2233 7 | 1 11117733 5 | 6 66 551 1·1 | 3 2 2133 2 1 7 ‖

去 相逢又告別一句　再 見 過去的一切不會 重 現 失落 的時候　請像我一樣相　信你自

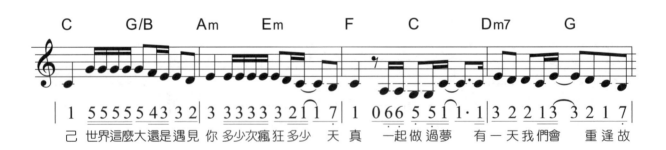

| 1 5555 54332 | 3 33333321 1 7 | 1 066 5551 1·1 | 3 2 2133 2 1 7 |

己 世界這麼大還是遇見 你 多少次瘋狂多少 天真　一起 做 過夢　有 一 天我們會　重逢 故

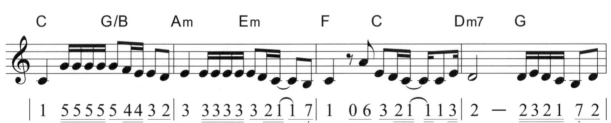

| 1 5555 54432 | 3 3333321 1 7 | 1 063 21 113 | 2 ― 2321 72 |

里 世界這麼大還是遇見 你一起走過許 多個 四季　天 南地北　別忘 記　我們之間 的情

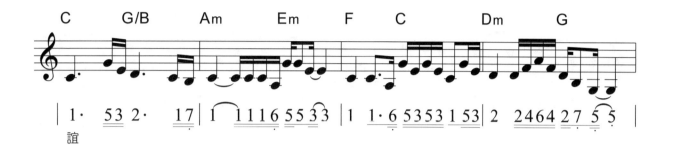

C G/B Am Em F C Dm G

| 1· 5 3 2· 1 7 | 1 1 1 1 6 5 5 3 3 | 1 1· 6 5 3 5 3 1 5 3 | 2 2 4 6 4 2 7 5 5 |

誼

C

| 1 — — — ‖

剛好遇見你

曲：高進
詞：高進
唱：李玉剛

♩ = 78

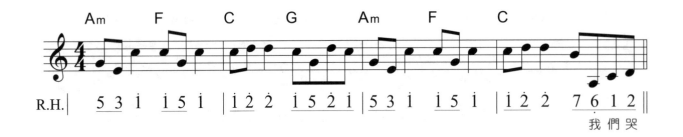

R.H. | 5 3 i i 5 i | i 2 2 i 5 2 i | 5 3 i i 5 i | i 2 2 7 6 i 2 ||

我們哭

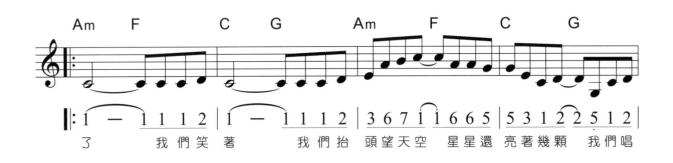

‖: 1 — 1 1 1 2 | 1 — 1 1 1 2 | 3 6 7 i i 6 6 5 | 5 3 i 2 2 5 i 2 |

了　　　我們笑著　　　我們抬頭望天空　星星還亮著幾顆　我們唱

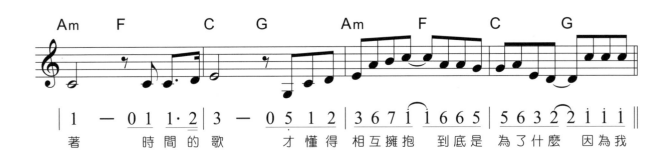

| 1 — 0 1 1·2 | 3 — 0 5 1 2 | 3 6 7 i i 6 6 5 | 5 6 3 2 2 i i i ||

著　　　時間的歌　　　才懂得相互擁抱　到底是　為了什麼　因為我

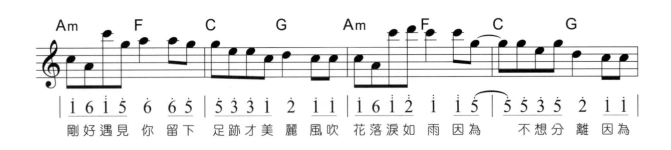

| i 6 i 5 6 6 5 | 5 3 3 i 2 i i | i 6 i 2 i i 5 | 5 5 3 5 2 i i |

剛好遇見你留下　足跡才美麗風吹　花落淚如雨因為　　不想分　離因為

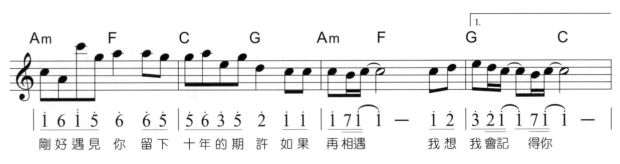

| i 6 i 5 6 6 5 | 5 6 3 5 2 i i | i 7 i i — i 2 | 3 2 i i 7 i i — |

剛好遇見你留下　十年的期許如果　再相遇　　我想　我會記　得你

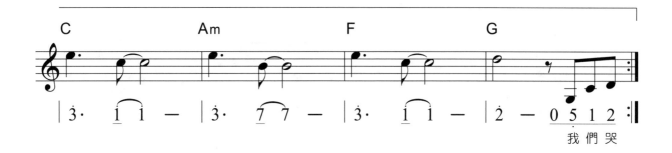

我 們 哭

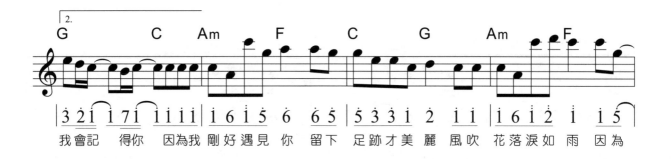

我 會 記 得 你　因 為 我 剛 好 遇 見 你　留 下 足 跡 才 美 麗　風 吹 花 落 淚 如 雨 因 為

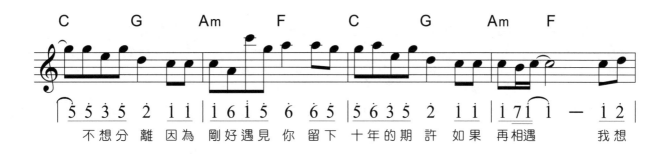

不 想 分 離 因 為 剛 好 遇 見 你　留 下 十 年 的 期 許　如 果 再 相 遇　　我 想

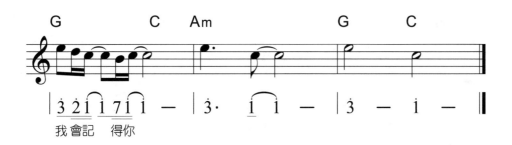

我 會 記 得 你

不曾回來過

（電視劇【通靈少女】插曲）

曲：陳鈺羲
詞：陳鈺羲
唱：李千那

♩=95

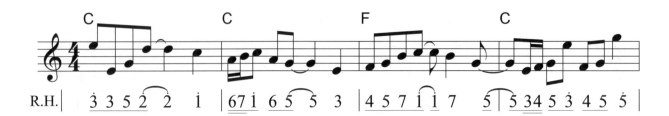

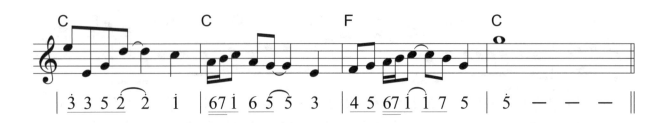

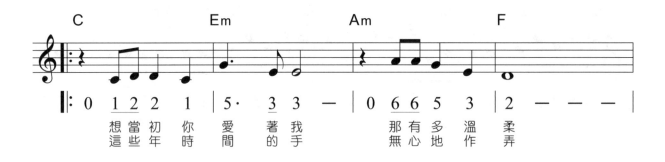

想當初你愛著我　那有多溫柔
這些年時間的手　無心地作弄

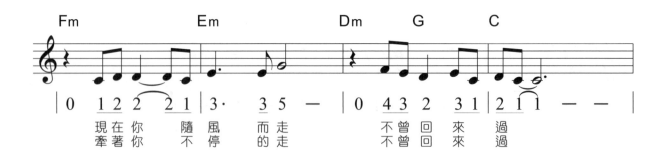

現在你隨風而走　不曾回來過
牽著你不停的走　不曾回來過

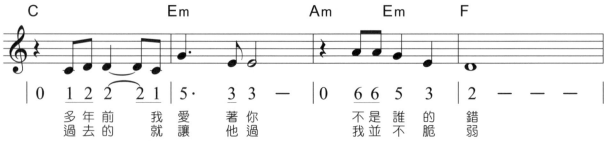

多年前我愛著你　不是誰的錯
過去的就讓他過　我並不脆弱

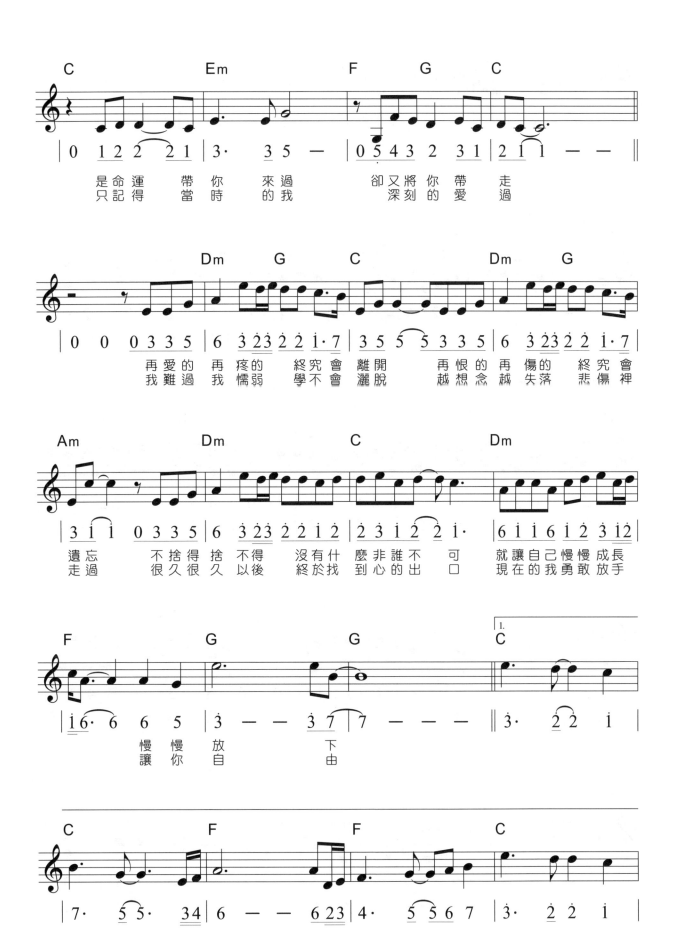

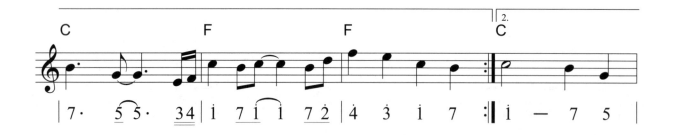

|7· 5 5· 34|1 71 1 72|4 3 1 7 :|1 — 7 5|

|3 — 4 5|#4321 65431 —|4 5 4 5 0 3 3 5|6 323 2 2 1·7|

再愛的 再疼的 終究會

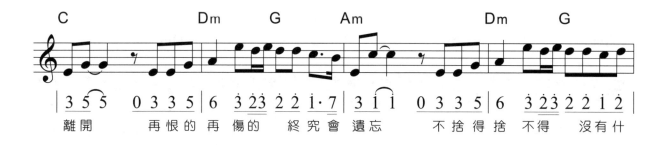

|3 5 5 0 3 3 5|6 323 2 2 1·7|3 1 1 0 3 3 5|6 323 2 2 1 2|

離開 再恨的 再傷的 終究會遺忘 不捨得捨不得 沒有什

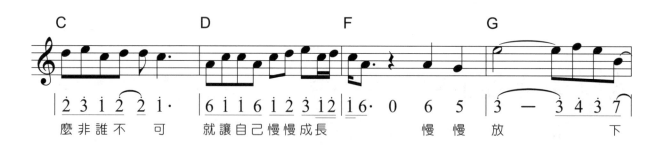

|2 3 1 2 2 1·|6 1 1 6 1 2 3 12|16· 0 6 5|3 — 3 4 3 7|

麼非誰不 可 就讓自己慢慢成長 慢 慢 放 下

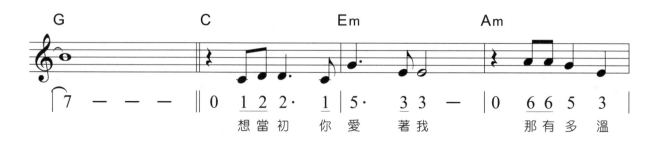

|7 — — —|0 1 2 2· 1|5· 3 3 —|0 6 6 5 3|

想當初你愛 著我 那有多溫

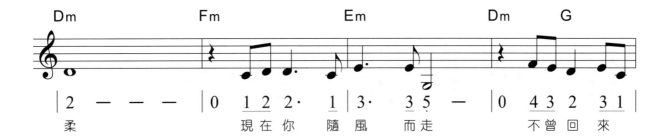

Dm　　　Fm　　　Em　　　Dm　G

| 2 － － － | 0 1 2 2· 1 | 3· 3 5 － | 0 4 3 2 3 1 |

柔　　　　　現在你 隨風 而走　　不曾回 來

C

| 2 1 1 － － |

過

如果可以

（電影【月老】主題曲）

曲：韋禮安、JerryC
詞：九把刀
唱：韋禮安

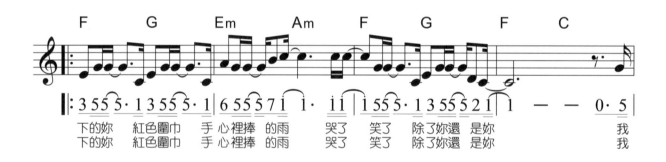

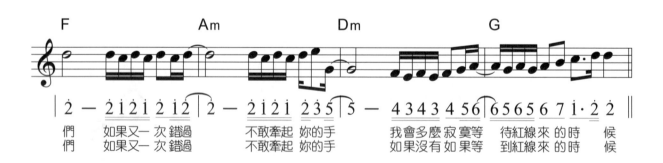

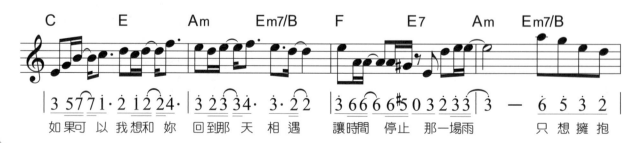

300

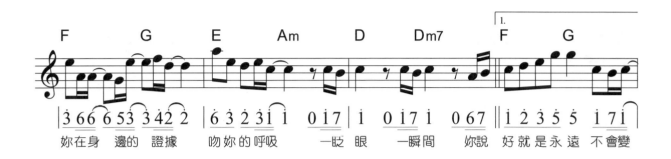

妳在身 邊的 證據　吻妳的呼吸　一眨眼 一瞬間　妳說 好就是永遠 不會變

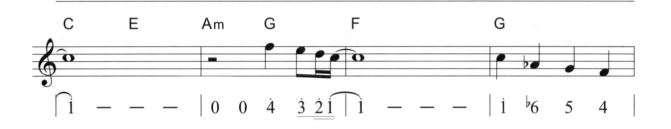

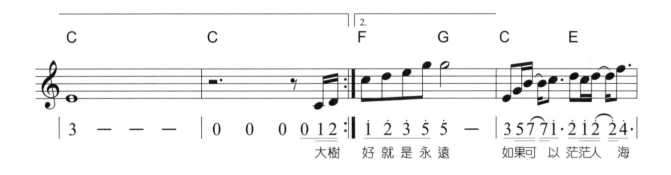

大樹 好就是永遠　如果可 以 茫茫人 海

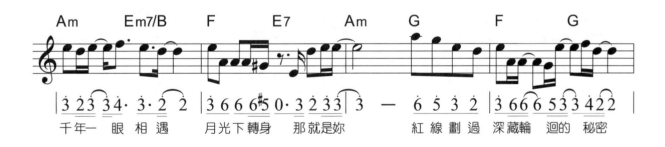

千年一 眼相遇　月光下轉身 那就是妳　紅線劃過 深藏輪 迴的 秘密

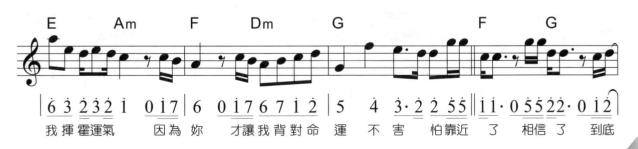

我揮霍運氣　因為妳 才讓我背對命 運　不害 怕靠近 了 相信 了 到底

301

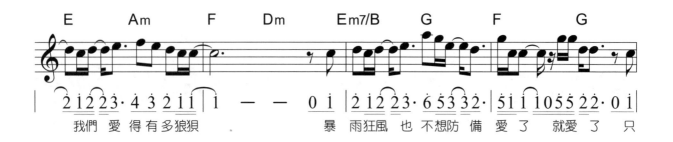

我們 愛 得 有多狼狽　　　　暴 雨狂風 也 不想防 備 愛了　就愛了 只

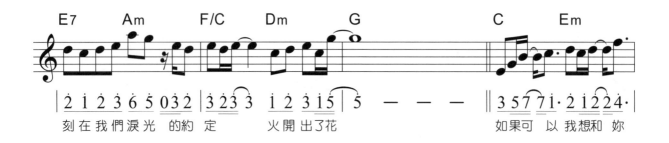

刻在我們淚光 的約 定　火開出了花　　　　　如果可 以 我想和 妳

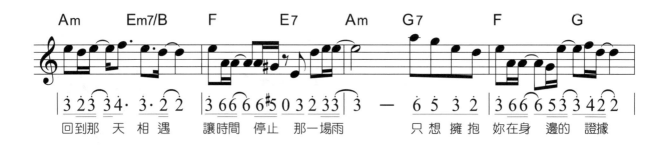

回到那 天 相遇　讓時間 停止 那一場雨　只想擁抱 妳在身 邊的 證據

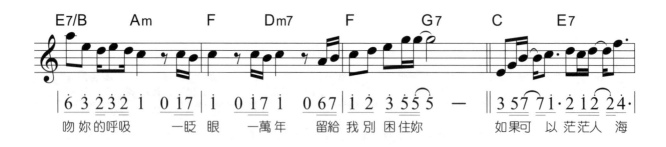

吻妳的呼吸　一眨 眼 一萬年　留給我別困住妳　如果可 以 茫茫人 海

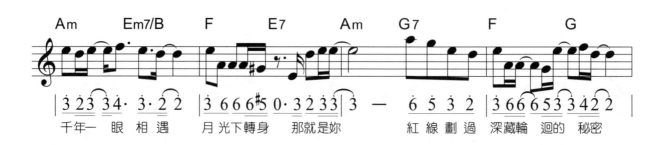

千年一 眼 相遇　月光下轉身 那就是妳　紅線劃過 深藏輪 迴的 秘密

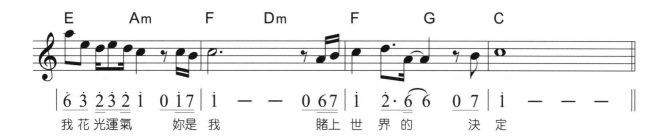

E　　　Am　　　F　　Dm　　　　F　　G　　C

6 3 2 3 2 i 0 i 7 | i — — 0 6 7 | i 2· 6 6 0 7 | i — — — ‖

我花光運氣　　妳是我　　　　賭上世界的　　決定

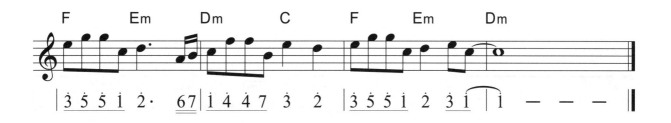

F　　　Em　　　Dm　　　C　　　F　　　Em　　Dm

3 5 5 i 2· 6 7 | 1 4 4 7 3 2 | 3 5 5 i 2 3 i | i — — — ‖

303

那些年

（電影【那些年，我們一起追的女孩】主題曲）

曲：木村充利
詞：九把刀
唱：胡夏

♩ = 72

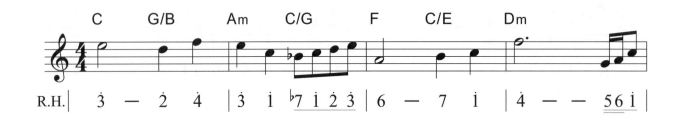

R.H.

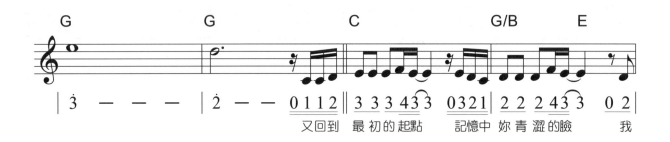

又回到 最初的起點 記憶中 妳青澀的臉 我

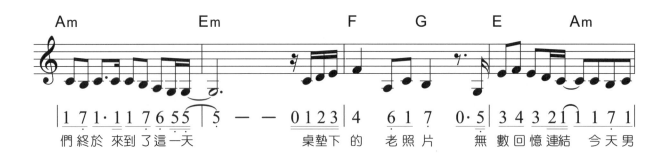

們終於 來到了這一天 桌墊下的 老照片 無數回憶連結 今天男

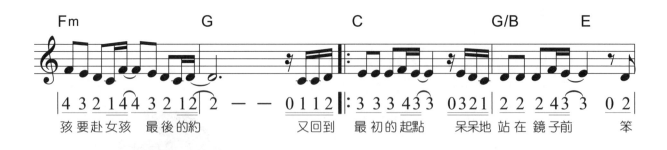

孩 要赴女孩 最後的約 又回到 最初的起點 呆呆地 站在鏡子前 笨

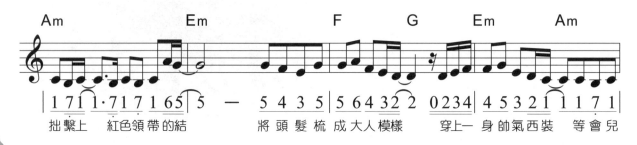

拙繫上 紅色領帶的結 將頭髮梳 成大人模樣 穿上一 身帥氣西裝 等會兒

304

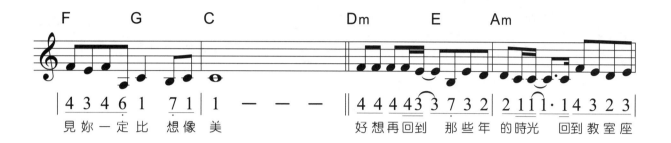

F　　G　　　　C

4 3 4 6 1　7 1 | 1 — — —
見妳一定比　想像美

Dm　　　　E　　Am

4 4 4 4 3 3 7 3 2 | 2 1 1 1·1 4 3 2 3 |
好想再回到　那些年 的時光 回到教室座

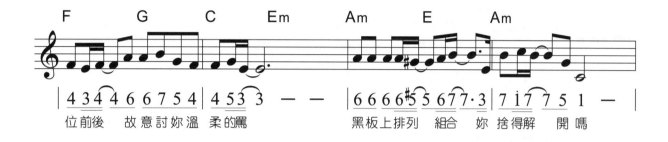

F　　　G　　C　　Em

4 3 4　4 6 6 7 5 4 | 4 5 3 3 — —
位前後　故意討妳溫 柔的罵

Am　　　E　　　Am

6 6 6 6 5 5 6 7 7·3 | 7 1 7 7 5 1 —
黑板上排列 組合 妳捨得解 開嗎

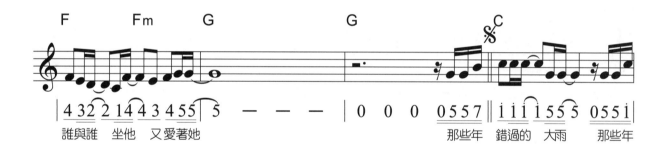

F　　Fm　　G

4 3 2 2 1 4 4 3 4 5 5 | 5 — — —
誰與誰 坐他 又愛著她

G　　　　　　§ C

| 0 0 0 0 5 5 7 | 1 1 1 1 5 5 5 0 5 5 1 |
那些年 錯過的 大雨 那些年

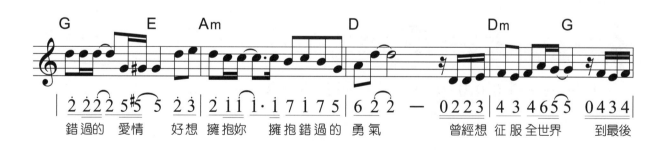

G　　E　　Am

2 2 2 2 5 5 5 2 3 | 2 1 1 1·1 7 1 7 5 |
錯過的 愛情 好想擁抱妳 擁抱錯過的 勇氣

D　　　Dm　　G

6 2 2 — 0 2 2 3 | 4 3 4 6 5 5 0 4 3 4 |
曾經想 征服全世界　到最後

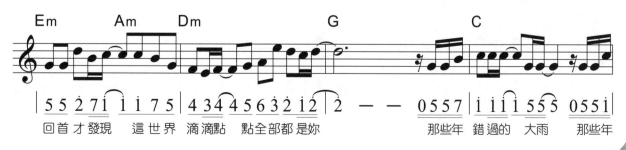

Em　　Am　Dm

5 5 2 7 1 1 1 7 5 | 4 3 4 4 5 6 3 2 1 2 |
回首才發現 這世界 滴滴點 點全部都是妳

G　　　　　C

2 — — 0 5 5 7 | 1 1 1 1 5 5 5 0 5 5 1 |
那些年 錯過的 大雨 那些年

305

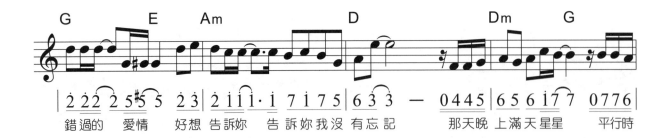

| G | E | Am | D | Dm | G |

‖ 2̲ 2̲ 2̲ 2̲ 5̲ #5̲ 5 ｜ 2̲ 3 2̲ 1̲ 1̲ 1·̲ 1̇ 7̲ 1̲ 7̲ 5 ｜ 6̲ 3 3 — 0̲ 4̲ 4̲ 5̲ ｜ 6̲ 5̲ 6̲ 1̲̇ 7̲ 7 0̲ 7̲ 7̲ 6̲ ｜

錯 過 的 　愛 情 　好 想 告 訴 妳 　告 訴 妳 我 沒 有 忘 記 　　那 天 晚 上 滿 天 星 星 　平 行 時

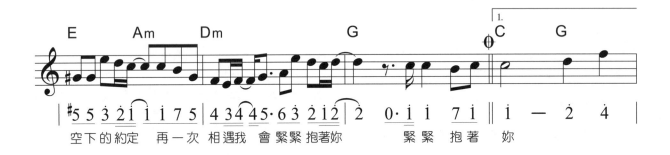

| E | Am | Dm | G | | 1. C | G |

‖ #5̲ 5̲ 3̲ 2̲ 1̲ 1̲ 1̲ 7̲ 5 ｜ 4̲ 3̲ 4̲ 4̲ 5·̲ 6̲ 3̲ 2̲ 1̲ 2̲ 2 ｜ 0·̲ 1̲ 1̇ 7̲ 1̇ ‖ 1̇ — 2̇ 4̇ ｜

空 下 的 約 定 　再 一 次 相 遇 我 會 緊 緊 抱 著 妳 　　緊 緊 抱 著 　妳

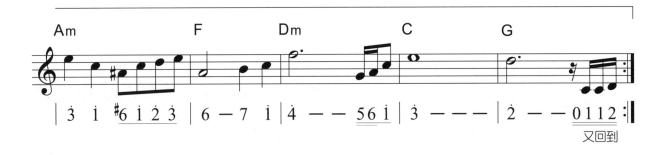

| Am | F | Dm | C | G |

‖ 3̇ 1̇ #6̲ 1̲ 2̲ 3̲ ｜ 6 — 7 1̇ ｜ 4 — — 5̲ 6̲ 1̇ ｜ 3̇ — — — ｜ 2̇ — — 0̲ 1̲ 1̲ 2̲ ：‖

又 回 到

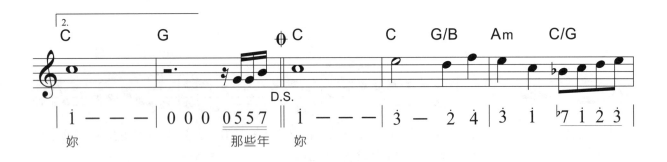

| 2. C | G | | C | C | G/B | Am | C/G |

‖ 1̇ — — ｜ 0 0 0 0̲ 5̲ 5̲ 7̲ ‖ 1̇ — — ｜ 3̇ — 2̇ 4̇ ｜ 3̇ 1̇ ♭7̲ 1̲ 2̲ 3̲ ｜

妳 　　　　那 些 年 　妳 　　　　　　D.S.

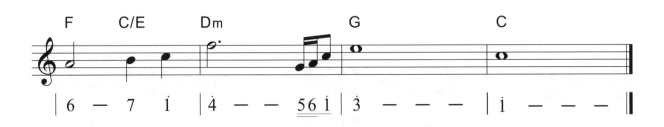

| F | C/E | Dm | G | C |

‖ 6 — 7 1̇ ｜ 4 — — 5̲ 6̲ 1̇ ｜ 3̇ — — — ｜ 1̇ — — — ‖

你怎麼捨得我難過

曲：黃品源
詞：黃品源
唱：黃品源

伴奏版改編：招敏慧

♩ = 70

這首歌是黃品源在1990年《男配角心聲》專輯中的作品，是一首經典的心酸失戀歌，相信大家一定有聽過這首歌吧！

這首歌雖然已經超過十年，但依然感人動聽。幾年前還被電影《藍宇》將這首歌拿來作為主題曲。

彈奏時速度要放慢一點，記得要帶點悲傷的感情。

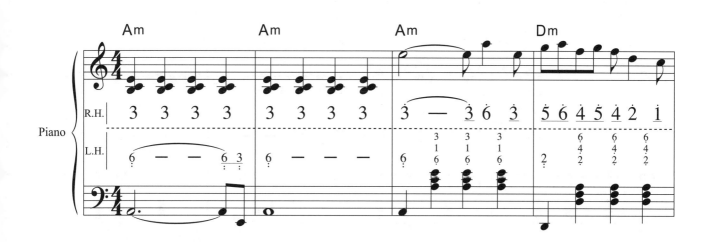

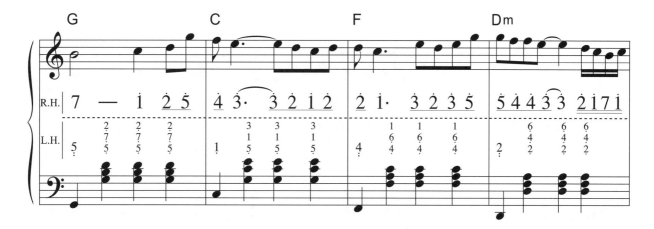

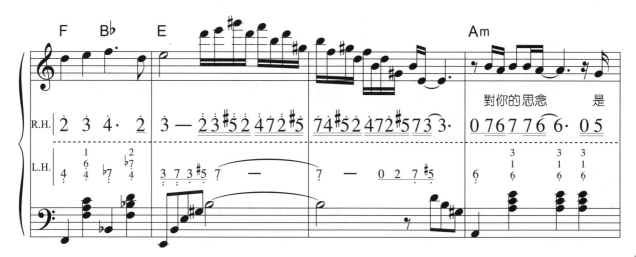

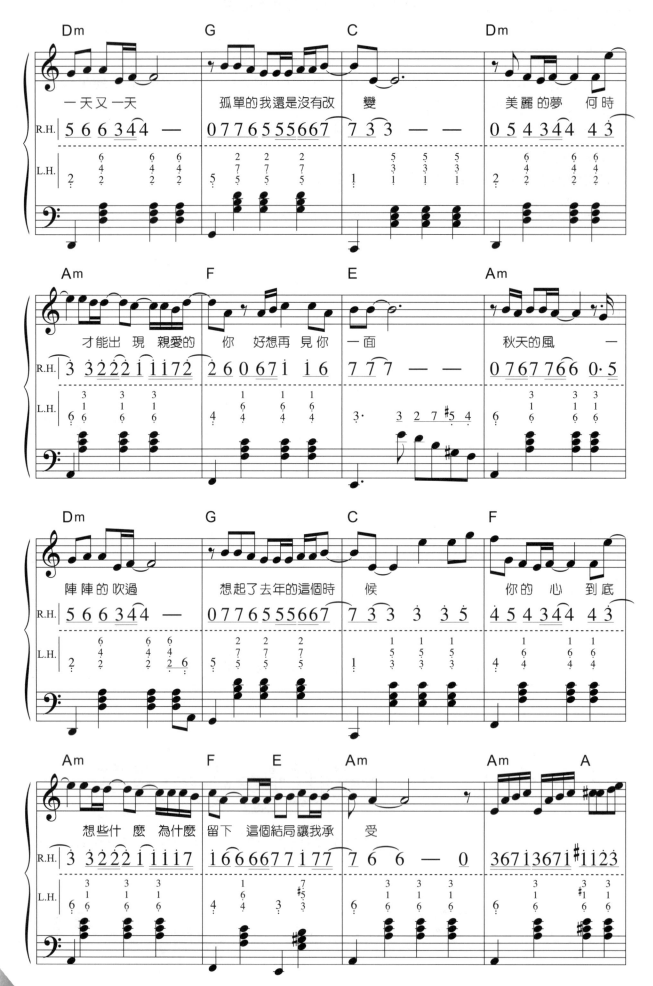

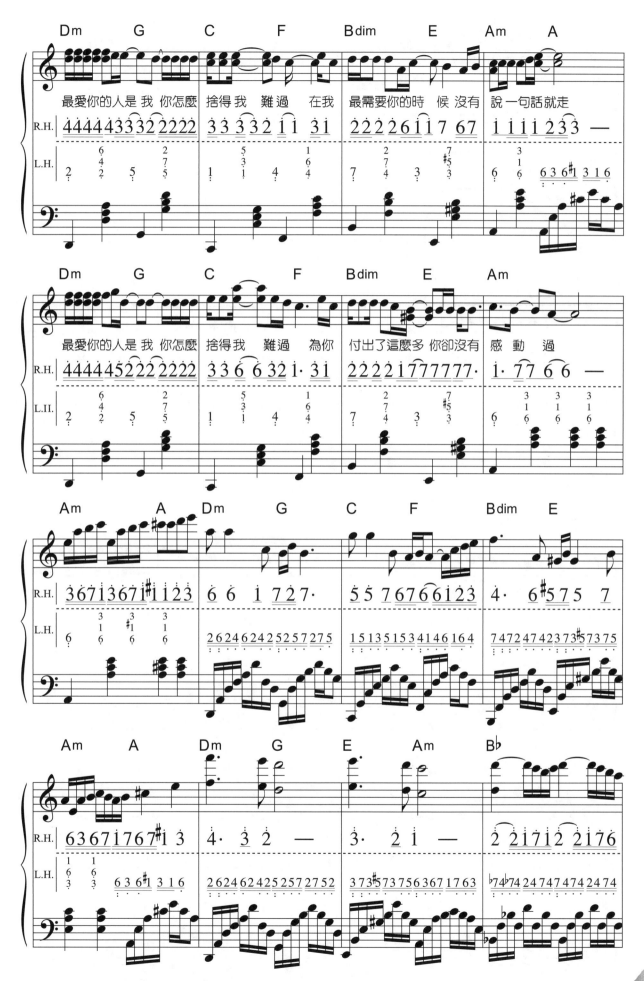

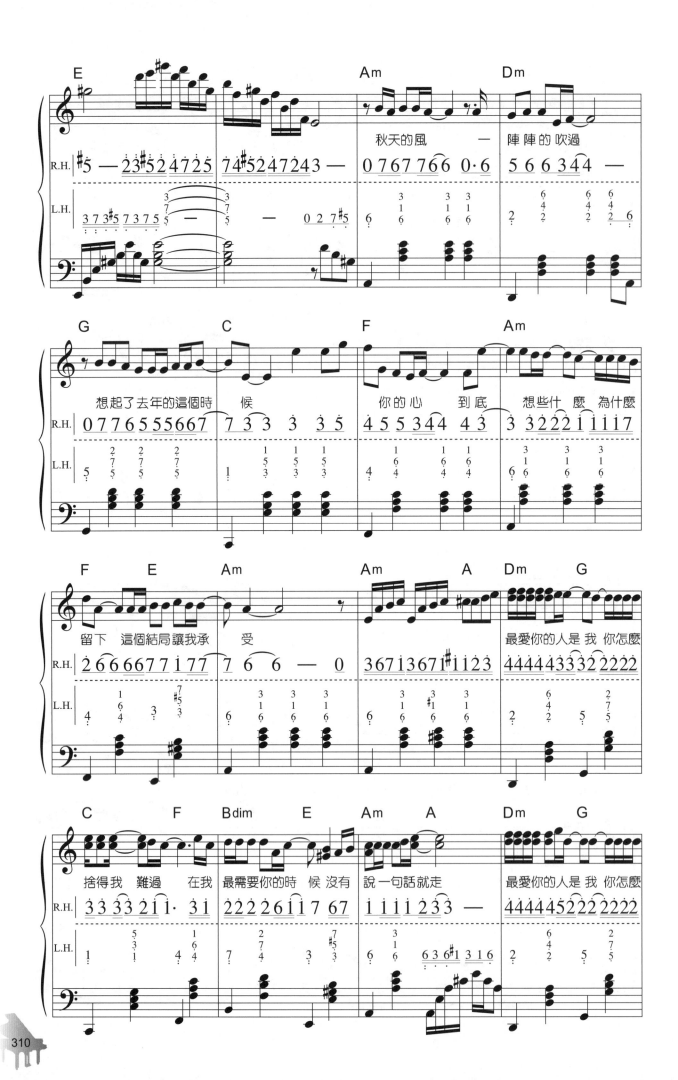

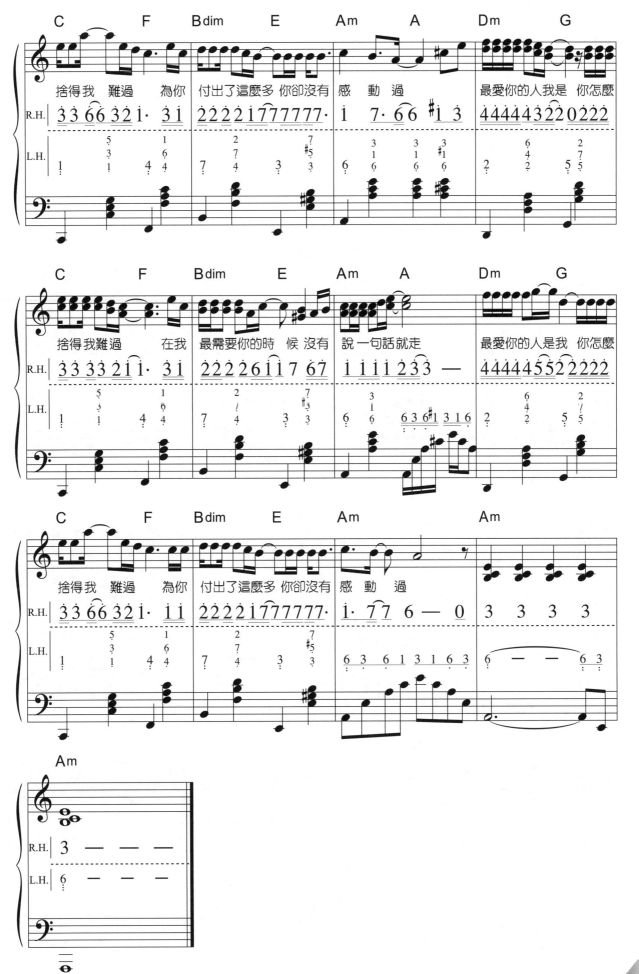

海闊天空

曲：黃家駒
詞：黃家駒
唱：Beyond

伴奏版改編：招敏慧

Key：F　♩＝76

這首歌是香港知名搖滾團體Beyond已故成員黃家駒逝世前的作品。

彈奏第一小節時，要注意加強左手第一個音彈奏的力道，聽起來要給人一種很強烈的
感覺。

歌詞為粵語歌詞。

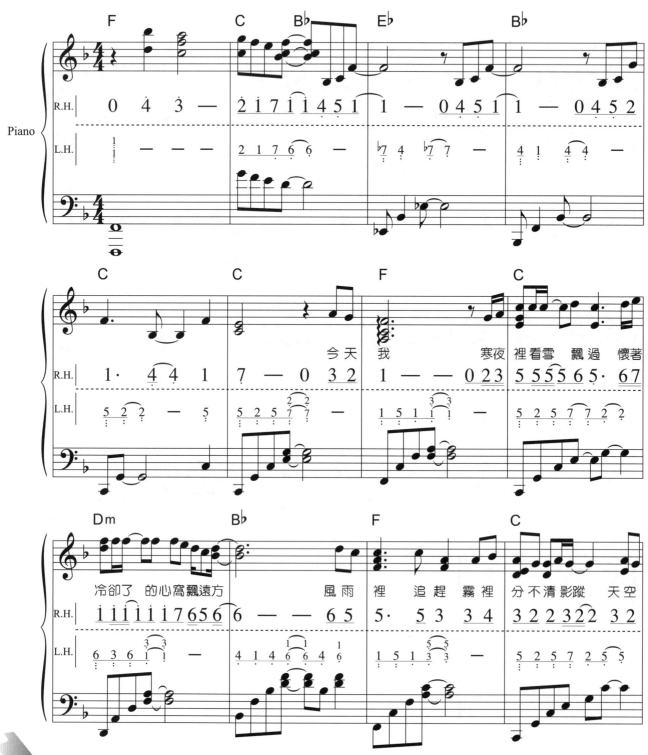

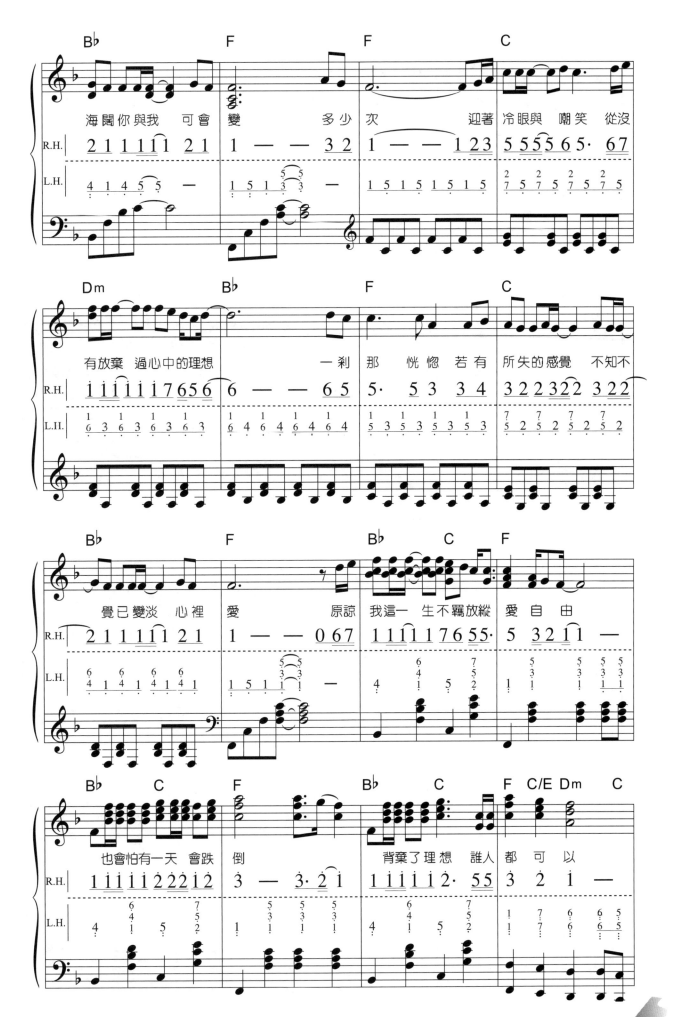

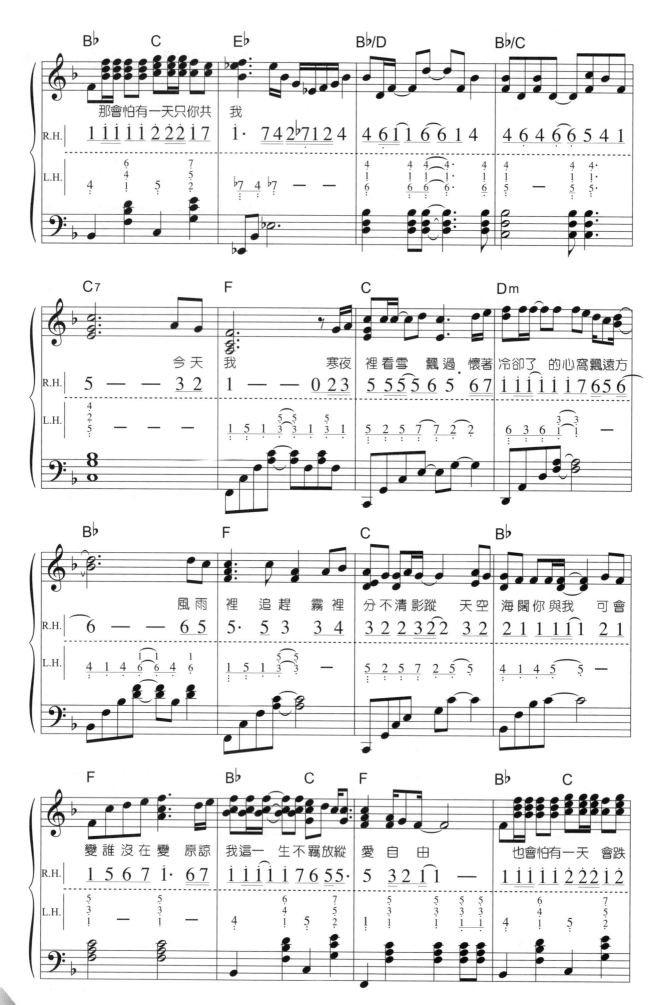

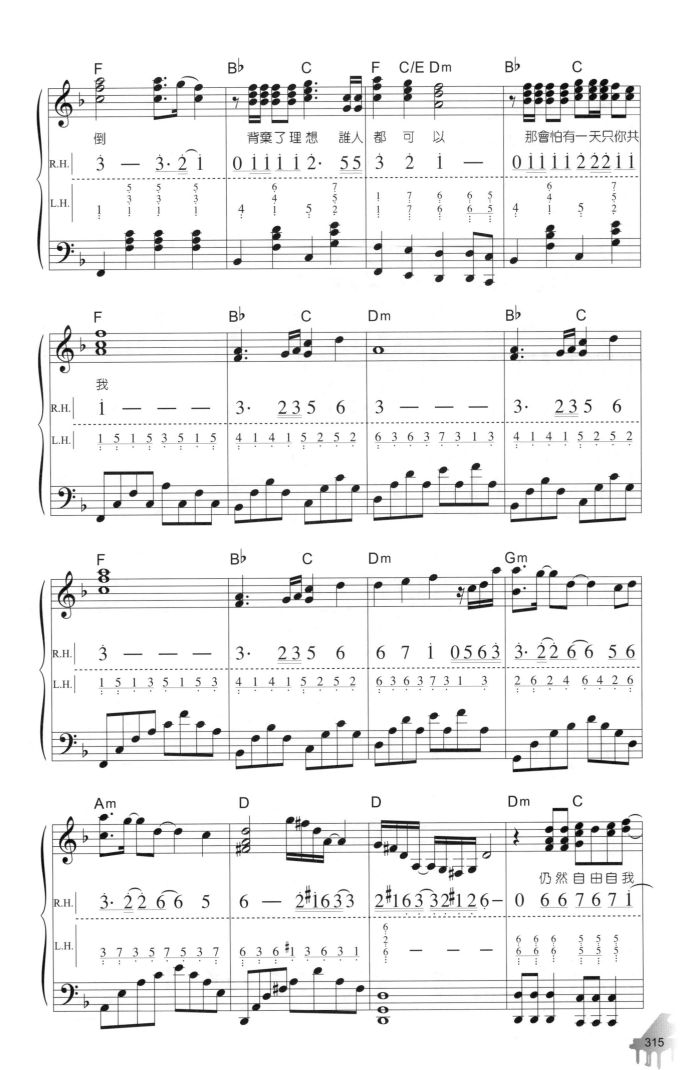

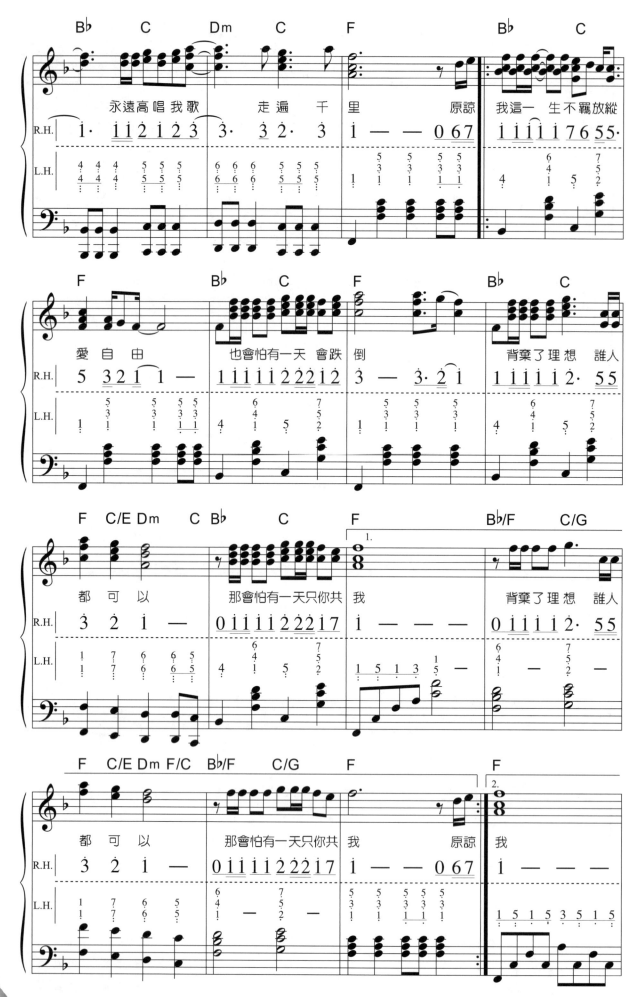

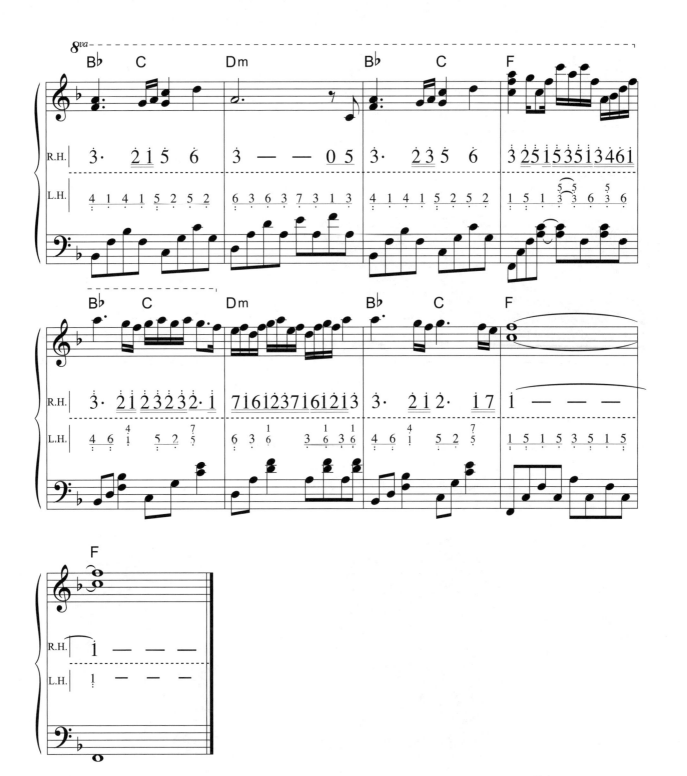

企劃製作/ 麥書國際文化事業有限公司

監製/ 潘尚文

編著/ 招敏慧

封面設計/ Jill Chen

美術設計/ 林幸誼、陳芃彣、陳以璇

電腦製譜/ 李國華、林怡君、明泓儒

譜面輸出/ 李國華、林怡君、明泓儒

影像拍攝/ 康智富、陳韋達

影音剪輯/ 康智富、張惠娟

錄音/ 林聰智

校對/ 招敏慧、吳怡慧、陳珈云、林怡君

發行/ 麥書國際文化事業有限公司

Vision Quest Publishing International Co., Ltd

地址/ 10647 台北市羅斯福路三段325號4F-2

4F.-2, No.325, Sec. 3, Roosevelt Rd., Da'an Dist.,

Taipei City 106, Taiwan (R.O.C.)

電話/ 886-2-23636166，886-2-23659859

傳真/ 886-2-23627353

郵政劃撥/ 17694713

戶名/ 麥書國際文化事業有限公司

http://www.musicmusic.com.tw

E-mail：vision.quest@msa.hinet.net

中華民國111年8月 六版

◎ 本書所附加的教學影音QR Code，若遇連結失效或無法正常開啟等情形，
請與本公司聯繫反應，我們將提供正確連結給您，謝謝。